서양화법을 품은 조선의 그림

책가도

서양화법을 품은 조선의 그림, **책가도**

2021년 8월 12일 초판 1쇄 발행
2024년 3월 15일 초판 2쇄 발행

지은이	박주현
펴낸이	김영애
편 집	김배경
디자인	신혜정
마케팅	김한슬
펴낸곳	SniFactory4(에스앤아이팩토리)

등록일	2013년 6월 3일
등록	제 2013-00163호
주소	서울시 강남구 삼성로 96길 6 엘지트윈텔 1차 1210호
전화	02. 517. 9385
팩스	02. 517. 9386
이메일	dahal@dahal.co.kr
홈페이지	http://www.snifactory.com
ISBN	979-11-91656-06-0 (93600)

ⓒ 박주현, 2021

가격 25,000원

서양화법을 품은 조선의 그림

책가도

◆

박주현 지음

다할미디어

책가도와의 인연

책가도와의 인연은 학부생 때 연구 테마에 대해 고민하던 중 기시 후미카즈岸文和 교수님과의 상담이 계기가 되었다. 막연하게 미술에 대한 관심이 있던 나로선 일본에 유학을 왔으니 일본 미술을 연구하는 것이 당연하다고 생각하였지만 일본 문화에 대해서 별로 아는 게 없었던 나로선 막막하였다. 기시 교수님과의 첫 대면에서 교수님의 첫마디는 '한국인이니 한국 미술을 연구하라'는 것이었다. 그때 당시 유학이라고 하면 응당 유학 온 곳의 것을 배우는 것이라고 생각하였기에 의외의 조언이었다. 하지만 이어지는 말씀을 통해 곧바로 납득할 수 있었다. 얼마 전까지만 해도 유학을 가면 그 나라의 문화와 기술을 배워 자국에 돌아가 그것을 알리고 자국의 연구자들도 학습할 수 있도록 선구자로서의 역할을 하는 것이었다. 하지만 '최근의 유학은 자국의 것을 연구 재료로 유학지의 방법으로 연구하는 것에 의의가 있다는 것이다. 즉 유학을 통해 유학지의 사고와 방법론을 학습할 수 있을 뿐만 아니라 자국의 문화를 유학지에 알릴 수 있는 효과가 있다'는 것이다. 그리고 일본에는 중국 미술을 연구하면서 한국 미술을 곁들여 연구하는 연구자는 있어도 한국 미술만을 전문으로 하는 연구자가 별로 없으며 동아시아

미술을 이해하는 데 있어 한국 미술에 대한 연구가 필요하나 연구 교류를 위한 중계 역할을 할 수 있는 연구자가 없다 하시며 한국 미술 연구를 적극적으로 추천하셨다. 그리고 교수님 자신도 한국 미술에 대해서 공부하고 싶으니 가르쳐 달라 하시며 연구실 책장에 꽂혀있던 한 권의 책을 꺼내시며 자신이 인상 깊게 여기고 있던 한국 미술을 보여 주셨다. 이것이 15년 전 나와 책거리와의 첫 만남이다. 한국인이지만 처음 본 조선시대 그림으로 독특한 조형미에 놀랐던 기억이 생생하다. 이후로도 가끔 교수님이 주시는 질문을 통해서 내가 한국인이지만 한국 문화에 대해 아는 것이 너무 없다는 것을 절실히 느끼며 기시 교수님 밑에서 공부하고자 결심하였던 것이다.

이렇게 책거리에 관심을 가지게 된 건 기시 교수님과의 상담이 계기였지만 책거리 중에서도 특히 서양화법의 사용이 두드러진 책가도에 관심을 가지게 된 것은 또 다른 계기가 있었다. 일본이라는 다른 문화 속에서 생활하면서 항상 자신이 속한 문화와의 차이를 느끼며 일본과 한국은 미술사적인 측면에서 과연 어떠한 차이가 있을까? 하고 의문을 품기 시작한 것이 계기가 되었다. 예를 들어 불교의 경우 인도에서 발생해 중국을 거쳐 한국과

일본에 수용되었음에도 일본의 경우 신도라고 하는 전통 신앙과 불교가 습합되어 메이지 유신 이후 신불 분리 정책이 있을 때까지 신사에 불상이 안치되어 숭배의 대상이 되었다. 신도의 신들이 불교의 화신이라고 여기는 이 습합 현상은 한국 불교만을 접한 나로선 처음에 신기할 따름이었다. 나는 점차 같은 불교라고 하더라도 받아드리는 곳의 풍토와 전통 등과 결합하여 새로운 형태로 나타나는 것에 흥미를 가지게 되었다. 물론 한국 불교 또한 여러 민간 신앙과 습합되었지만 한국 문화 속에만 있던 나로선 그것이 당연시되어 그 차이와 원인을 직시하지 못하였던 것이다. 이를 계기로 특정 문화가 수용됨에 있어 한국은 어떠했을까에 대한 문제에 더욱 관심을 가지게 되었으며 그중에서도 조선후기의 대표적인 외래 문화인 서양화법을 수용함에 있어 한국은 어떠한 것을 받아들이고 어떠한 것을 배제하였는지 그리고 그러한 현상의 원인은 무엇인지, 나아가 한국 미술사에 어떠한 영향을 미쳤는지에 대한 관심이 나의 본격적인 연구 테마로 정해지게 되었다. 이렇게 이 연구는 나에게 있어 한국인으로서 한국을 좀 더 알아가는 과정의 일부이며 시발점이라고 할 수 있겠다.

　이 책은 2019년 11월에 탈고한 박사논문을 수정, 압축, 보완한 것이다. 주된 내용은 이형록의 책가도가 19세기 당시부터 실재하는 책장처럼 그 표현이 핍진하다고 평가받을 수 있었던 이유인 서양화법에 대해서 연구한 것이다. 그러기 위해서 현존 이형록 책가도 8점과 그 외 28점의 책가도를 원근법과 음영법을 수치로 확인할 수 있도록 비교 분석하여 이형록 책가도의 서양화법에 대한 충실도를 증명하였다. 이형록 책가도와 그 외의 책가도의 차이를 수치로 일목요연하게 확인할 수 있지만 음영법의 경우는 그림마다 명암의 사용여부를 단정하기에 애매한 작품도 있어 주관적인 나의 판단에 의존하였다.

그리고 수치에 다소 오차는 있을 수 있지만 결론을 끌어
내는 데에 영향을 주는 오차는 아니었다. 그리고 수치
뿐만 아니라 그림 이미지를 통해서도 이형록 책가도와
그 외의 작품과의 차이를 확연히 알 수 있으므로 가능한
많은 작품 이미지를 신고자 노력하였다. 지금은 서양화법
(투시 원근법과 음영법)을 이용한 이미지를 생활 속에서 자주 접
하고 학교 미술 시간에 학습하므로 익숙한 화법이지만 당시로서
는 3차원 공간을 2차원 평면 위에 표현하는 기존의 화법과는 다른 새로운
화법이었다. 당시 우리 선조들이 이 서양화법을 어떻게 이해하고 사용하였는
지 이 책을 통해 한국의 서양화법 수용의 한 단면을 좀 더 구체적으로 엿볼
수 있기를 바란다.

　　이 책을 출판하기까지 항상 열정적으로 아낌없이 지도해주신 기시 후
미카즈 교수님, 논문 심사위원이셨던 고노 미치후사河野道房 교수님과 노재
옥盧載玉 교수님께 감사의 인사를 드린다. 그리고 나라국립박물관에 근무할
당시 동료였던 메리 루인Mary Lewine 씨의 도움이 있었기에 영어권 소재 작
품들의 허가를 무사히 받을 수 있었다. 이 자리를 빌어 감사의 인사를 전한
다. 마지막으로 오랫동안 나의 박사논문을 누구보다도 기다렸던 부모님과
동생에게 감사와 사랑의 마음을 전하고 출판에 많은 배려를 해 주신 김영
애 사장님과 윤수미 실장님 그리고 편집부원들께 감사드린다.

2021년 7월

박주현朴株顯

차 례

책가도에 관한 선행연구

조선에 유입된 최초의 서양화는 1645년에 인질로 오랫동안 청나라에 머물렀던 소현세자(1612~1645)가 귀국할 당시 가지고 온 천주상이라고 한다[1]. 서양 문물에 관심이 많았던 소현세자는 천주상 외에도 많은 서양 문물을 가져와 소개하였지만, 3개월 후의 갑작스러운 죽음으로 서양과의 접촉은 더이상 진전되지 못하였다[2]. 하지만, 정기적으로 청나라를 방문한 연행사들로 인해 한역漢訳 서양서가 유입되었으며 연행사들은 천주당을 직접 방문하고 선교사와 교류할 수 있게 된 18세기부터는 서양화를 경험할 수 있게 되어 조선 회화에도 본격적으로 서양화의 영향이 두드러지게 나타나게 되었다[3]. 그 영향을 확인할 수 있는 회화 장르는 초상화, 산수화, 기록화(궁중 행사도), 영모화(동물화), 문방화이다. 그 내용은 대체로 18세기 후반에는 서양화법을

1 이성미, 『조선시대 그림 속의 서양화법』, 소화당, 2000년, p.84.

2 앞의 책, p.84.

3 연행사는 청나라의 도읍이 심양이었던 1637년부터 1644년까지는 4년에 한 번, 도읍을 북경으로 옮긴 1645년부터 1863년까지는 매년 정기적으로 파견되었으며 임시로 파견되는 경우도 많았다. 『한국민족문화대백과사전』15(한국정신문화연구원, 1991), p.18; 『두산세계대백과사전』19(두산동아, 1996), p.408 등을 참조.

적극적으로 사용하였지만, 19세기에는 소극적인 태도를 보였다고 요약할 수 있다. 하지만 문방화 장르만은 이러한 언급처럼 명확한 이미지가 그려지고 있지 않다.

　문방화 중에서도 서양화법 분석의 주요 대상이 되는 장르인 책가도에 관한 가장 선구적인 연구는 케이 블랙Kay E. Black과 에드워드 와그너Edward W. Wagner의 공동논문 「Ch'aekkŏri Painting: A Korean Jigsaw Puzzle」(1993)이다[4]. 이 논문은 궁중화원이었던 이형록(1808~1873?)이 그린 책가도 4점을 발견하여 책가도가 익명의 민간화가가 그린 민화라고 여긴 종래의 인식을 변화시켰다. 그리고 책가도에 여러 개의 소실점이 형성되는 이유는 투시 원근법 사용으로 인한 단축 표현이 전통적인 평행 원근법에 적응된 당시의 사람들에게는 기물들이 일그러지게 표현된 것처럼 보일 수 있기에 서양의 투시 원근법과 전통적인 평행 원근법을 적절하게 절충하였기 때문이라고 지적하였다. 게다가 소실점이 형성되는 형상을 근거로 이형록은 책가도를 바라보는 화가(감상자)의 눈높이를 의식한 투시 원근법을 사용하였을 가능성에 대해서 지적하였다[5].

　이에 반해 이성미의 『조선시대 그림 속의 서양화법』(2000)은 이형록이 투시 원근법의 원리를 어느 정도 이해하였다면 적어도 중앙의 책장 구간에서는 하나의 소실점이 형성되어야 함을 지적하며 이형록의 투시 원근법 원리에 대한 이해도에 대해서 부정적인 의견을 제시하였다. 하지만 이형록의

4　Kay E. Black and Edward W. Wagner, "Ch'aekkŏri Painting: A Korean Jigsaw Puzzle," *Archives of Asian Art*, no.46(1993).

5　실은 이형록의 책가도(삼성미술관 리움 본)를 처음으로 소개한 논문은 이원복, 「책거리 소고」, 『근대한국미술논총』(학고재, 1992), pp.103~126이다. 하지만 삼성미술관 리움 소장본 외에도 국립중앙박물관 소장본과 개인 소장본을 소개하고 이들 작품의 서양화법에 대한 구체적인 분석은 케이 블랙과 에드워드 와그너의 논문이 최초라고 할 수 있다.

책가도가 이전의 그림에 비해 공간감이나 사실적 묘사가 증폭되었다는 점에 대해서는 동의하였다[6].

한편, 이현경의 「책가도와 책거리의 시점에 의한 공간 해석」(2007)은 이형록 책가도의 최상단과 최하단의 책장으로 인해 형성되는 소실점이 병풍 중앙의 일직선상에 형성됨을 밝히고 이는 화가(감상자)의 좌우로 움직이지 않는 고정된 눈의 위치를 상정한 증거임을 지적하였다[7].

이상의 연구를 바탕으로 이형록의 책가도 4점에 사용된 서양화법의 변화를 분석한 최초의 논문이 박본수의 「조선 후기 궁중 책거리 연구」(2012)이다[8]. 이 논문은 이형록의 책가도 4점의 개명 시기를 근거로 세 시기(1832~1864, 1864~1871, 1871~1873?)로 분류한 후, 현존하는 가장 오래된 책가도인 장한종(1768~1815?)의 작품과 비교함으로써 서양화법의 수용사라는 관점에서 분석하였다. 이 논문은 18세기 말부터 19세기 초에 걸쳐 활동한 장한종과는 달리, 19세기 초부터 19세기 중후반까지 활동한 이형록의 책가도가 명암의 변화를 점차적으로 표현하는 그러데이션gradation 기법이 자연스럽고, 원근법의 이해도가 보다 높으며, 이형록 책가도 중에서는 제Ⅱ기 (1864~1871)의 작품이 가장 서양화법에 가깝게 명암 표현을 하였다고 지적하였다. 따라서 이 논문을 통해 책가도가 다른 장르와는 달리 19세기 중엽까지 서양화법을 적극적으로 사용하였다는 것을 알 수 있다. 그러나 이 논문의 서양화법에 대한 분석은 이형록의 작품이 다른 책가도와 달리 당시부터 '정묘함과 핍진逼眞함이 이와 같다' 즉 '실재實在 책장과 아주 흡사하다'라고 평가받은

6 이성미, 앞의 책, pp. 174~181.

7 이현경, 「책가도와 책거리의 시점에 따른 공간 해석」, 『민속학연구』 제20호(국립민속박물관 민속연구과, 2007), pp. 145~167.

8 박본수, 「조선 후기 궁중 책거리 연구」, 『한국민화』 제3호(한국민화학회, 2012), pp. 20~54.

이유에 대해 책가도에 사용된 원근법과 음영법, 그리고 책가도의 사용법 등의 관점에서 충분히 설명하였다고 하기에는 아쉬운 점들이 있다.

이러한 맥락에서 본 글에서는 선행연구에서 다뤘던 이형록의 책가도 5점과 더불어 2017년에 새롭게 발견된 3점을 더한 총 8점의 책가도를 좀 더 다양한 관점에서 분석함으로써 이형록의 책가도가 '입체적'으로 보이는 것에 그치지 않고 실재 책장과도 같이 '핍진하다'라는 평가를 받은 이유에 대해 자세하게 밝히고자 한다[9]. 아울러 이형록의 책가도 8점을 이형록의 개명 시기 순으로 분석하여 책가도라는 장르에 있어서 서양화법이 역사적으로 어떻게 전개되었지를 확인함으로써 궁극적으로 근대 이전 조선회화의 서양화법 수용사의 한 측면을 밝히도록 하겠다.

9 박본수는 케이 블랙과 에드워드 워그너의 논문에서 소개된 개인 소장본(제4장의 [도4-1])은 분석 대상에 포함시키지 않았다.

제 **1** 장

본 장에서는 책가도라고 불리는 그림이 연구자에 따라 개념이 다르며 같은 그림을 두고 책가도 이외에도 책거리, 문방도 등 다양하게 부르므로 어떠한 그림을 책가도라고 하는지에 대해 그 개념을 정리하였다. 그리고 책가도에 사용되었다고 하는 서양화법 즉 투시 원근법과 음영법이 구체적으로 모티브를 어떻게 표현하는 화법이며 기존의 전통화법인 평행 원근법과 요철법과는 어떻게 다른지 살펴보고자 한다.

책가도의

정의와

서양화법의

원리와 목적

1. 책가도란

책가도란 서적과 문방구, 도자기, 꽃, 과일 등을 나열한 책장을 서양의 투시원근법을 사용하여 그린 병풍 형식의 그림【도1-1】을 지칭하는 용어이다. 그러나 '책가도'는 '책거리' 혹은 '문방도'라고도 불릴 뿐만 아니라 서양의 투시원근법을 사용하지 않은 그림【도1-2】과 기물들을 책장이 아닌 바닥에 펼쳐놓은 것처럼 그린 것【도1-3】과 소반 위에 기물들을 쌓아 올려 그린 것【도1-4】 또한 같은 명칭으로 지칭되는 경우가 있다. 그뿐만 아니라 이 그림들은 농채濃彩로 그렸지만 바닥에 펼쳐진 기물을 담채淡彩로 그린 '기명절지도'【도1-5】라는 그림 장르도 문방도라고 불리는 경우가 있으므로 책가도 주변의 유사한 그림들을 지칭하는 용어가 연구자에 따라 다른 것이 현실이다. 그러므로 이 글에서는 책가도와 책가도 주변의 그림과의 관계를 정리해보고자 한다.

먼저, '책가도'와 '문방도'의 관계에 대해서는, 왕의 측근 화원인 차비대령화원의 녹취재祿取才(녹봉 지급을 위한 시험)에 대해 기재한 『내각일력內閣日曆』(조선시대의 궁중 도서관 규장각의 일기, 1779~1883)의 내용을 살펴봄으로써 이를 명확히 이해할 수 있다[1].

올해 11월 1일에 실시한 차비대령화원 녹취재 시험 과목으로 인물, 누각, 영모, 문방, 속화가 출제되었다. 인물은 한종일이 '원융십승元戎十乘(장군께서 전차 열 대를 몰고 나가신다)'을, 누각은 김덕성이 '여휘사비如翬斯飛(처마는 꿩이 나는 듯하다)'를, 영모는 이인문이 '관관저구關關雎鳩(꽈악꽈악 우는 물수리)'를, 문방은 이종현이 '금슬재어琴瑟在御(거문고와 비파가 함께 하다)'를, 속화는 김득신이

1 『내각일력』, 1783년 11월 27일 조.

서양화법을 품은 조선의 그림, 책가도

【도1-1】〈책가도〉, 이응록, 10폭 병풍, 종이에 채색, 153.0×352.0㎝, 국립중앙박물관 소장

【도1-2】 책거리(책장형)〈책거리〉, 작자 미상, 8폭 병풍, 종이에 채색, 62.0×293.0㎝, 개인소장

'헌견우공獻犬于公(큰 짐승은 공자님께 바친다)'을 화제로 그릴 것을 하명하였다.

差備待令畵員, 今十一月朔祿取才畵題, 望人物, 樓閣, 翎毛, 文房, 俗畵, 落點. 人物韓宗一元戎十乘, 樓閣金德成如翬斯飛, 翎毛李寅文關關雎鳩, 文房李宗賢琴瑟在御, 俗畵金得臣獻犬于公, 書下.

이는 1783년 11월 27일의 기록으로 어떤 화원이 어떤 화제의 그림을 그릴지를 지시한 내용이다. 이날 녹취재에 출제된 장르는 '인물', '누각', '영모', '문방', '속화'이며, 그 중에서도 '문방' 장르는 이종현이라는 궁중화원이 '금슬재어琴瑟在御(거문고와 비파가 함께 하다)'라는 화제로 그릴 것을 지시하였다. 이

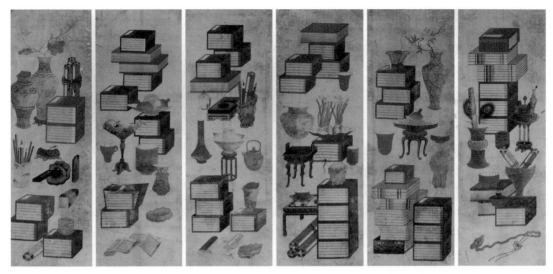

【도1-3】 책거리(바닥형) 〈책거리〉, 이형록, 6폭 병풍, 종이에 채색, 각 120.0×43.0cm, 경산시립박물관 소장

【도1-4】 책거리(소반형) 〈책거리〉, 작자 미상, 8폭 병풍, 종이에 채색, 각 56.7×33.3cm, 국립중앙박물관 소장

【도1-5】 기명절지도 〈기명절지도〉, 안중식, 10폭 병풍, 비단에 수묵담채, 각 144.9×36.9cm, 국립고궁박물관 소장

● 서양화법을 품은 조선의 그림, 책가도

를 통해 이 시기에 이미 문방도는 하나의 회화 장르로 확립되어 있었음과 동시에 문방도의 화제로 악기가 그려지고 있어 문방이 글자 자체의 의미대로 종이와 붓, 벼루, 먹 등의 문방구만을 그리는 것만이 아님을 확인할 수 있다. 문방도의 화제에 대해서는 『내각일력』에 기입되어 있는 문방 과목의 화제를 정리한 (표1-1)²에서도 알 수 있듯이 문방화가 문방구 외의 여러 가지 기물을 그리는 그림도 포함하고 있음을 추측할 수 있다. 그리고 문방의 이미지와 관련된 정경情景을 그리는 그림 또한 포함하고 있을 가능성에 대해서도 시사하고 있다.

이 표에서 특히 주목해야 할 화제는 '책가冊架', '중희당책가重熙堂冊架', '만가도서축아첨滿架圖書軸牙籤'으로 이 화제들은 명확히 책장을 그릴 것을 지시한 것이라는 점에서 책가도가 문방화라는 장르에 포함되는 화제임을 알 수 있다.

다음은 '책가화'와 '책거리'와의 관계에 대해서 확인해 보도록 하자. 이 관계에 대해서도 『내각일력』을 통해 확인할 수 있다. 1788년 9월 18일조에서는 다음과 같은 기록이 있다.

> 화원 신한평과 이종현 등은 자신들이 원하는 것을 그려 내리는 명이 있으면 응당 책거리를 그려 진상하여야 한다. 그리고 이는 전부 이루어진 적이 없는 (기존과는) 다른 양식으로 그려야 하는 것으로, 아주 해괴하고 놀라운 것이며 아울러 (기존과는) 다른 격식으로 시행해야 한다.
>
> 畵員申漢枰李宗賢等, 旣有從自願圖進之命, 則冊巨里則所當圖進, 而皆以不成樣之別體應畵, 極爲駭然, 竝以違格施行.

2 각 화제의 번역과 출전은 강관식, 『조선 후기 궁중화원 연구』 상(돌베개, 2001), pp.496~507을 일부 참조하였다.

〔표1-1〕 차비대령화원의 녹취재에 출제된 '문방' 과목의 화제

번호	날짜	화제	의미	출전 / 비고
1	1783년 11월 27일	금슬재어琴瑟在御	거문고와 비파가 함께 하다.	『시경詩經』의 정풍鄭風「여왈계명女曰鷄鳴」편
2	1784년 12월 20일	책가册架, 화주畫厨, 필연筆硯	책장, 그림 도구 상자, 붓과 벼루	미상
3	1814년 2월 3일	중희당책가重熙堂册架	동궁東宮 중희당의 책장	미상
4	1822년 1월 23일	장씨소헌보물 張氏所獻寶物	장 씨가 헌상한 보물	미상
5	1835년 6월 22일	오로봉위필伍老峰爲筆 삼상작질연三湘作硯池	오로봉을 붓으로 하고 삼호를 연지로 하다.	미상, 당唐·이백李白(701~762)의 시 〈등여산오로봉登廬山伍老峰〉과 관련 있을 가능성에 대해서 언급되고 있다.
6	1849년 3월 2일	육일六一	장서 만 권, 집고록 천 권, 거문고 하나, 바둑판 하나, 술주전자 하나, 그리고 그 속에서 늙어가는 자신	북송北宋·구양수歐陽修(1007~1072)의 호號가 '육일거사六一居士'이다.
7	1849년 4월 10일	장서루상두藏書樓上頭, 독서누하옥讀書樓下屋	누각 위까지 장서를 쌓아놓고 누각 아래 방에서 책을 읽다.	『매암집晦庵集』권 3, 남송南宋·주희朱熹(1130~1200)의 〈봉동장경부성남이십영奉同張敬夫城南二十咏〉 중의「산제山齊」
8	1849년 4월 29일	정시미가서획선 定是米家書畫船	이것은 바로 미불米芾의 서화를 실은 배이다.	북송北宋·황정견黃庭堅(1045~1105)의 〈희증미원장戲贈米元章〉
9	1849년 5월 7일	저혜란용황자貯蕙蘭用黃磁, 두양이기석斗養以綺石	난을 황색 도자기에 심고 국자로 물을 주며 아름다운 돌과 함께 키우다.	당·풍지馮贄『운선잡기雲仙雜記』권 3 중의 〈저란혜貯蘭蕙〉
10	1849년 5월 28일	금문화석錦文花石, 루위필가鏤爲筆架, 상치연석간常置硯席間	아름다운 무늬가 새겨진 돌을 조각하여 필가를 만들어 항상 책상 위에 두다.	후주後周·왕인유王仁裕(880~956) 『개원천보유사開元天寶遺事』권 3 중의 〈점우석岾雨石〉
11	1853년 9월 16일	육일六一	장서 만 권, 집고록 천 권, 거문고 하나, 바둑판 하나, 술주전자 하나, 그리고 그 속에서 늙어가는 자신	**6**과 출전이 같음.
12	1855년 12월 15일	설서황치필상設書幌置筆床, 필사관위일상상筆四管爲一床	서재에 휘장을 치고 필상을 놓되, 붓 네 자루를 한 상으로 하다.	당·단공로段公路(생몰년 미상)의 『북호록北戶錄』 중
13	1857년 3월 14일	무상채필산호가 無雙彩筆珊瑚架, 제일명화비취병 第一名花翡翠屛	천하에 둘도 없이 고운 붓이 산호 붓걸이에 걸려 있고, 세상에서 가장 아름다운 꽃이 비취 병풍에 있다.	조선·김정희의 시 〈무상채필산호가無雙彩筆珊瑚架, 제일명화비취병第一名花翡翠甁〉

14	1861년 4월 29일	옥취아첨환보장 玉軸牙籤煥寶章	옥으로 만든 족자와 상아로 만든 첨籤으로 보배로운 필적을 꾸미다.	송 · 효조孝宗(1127~1162)의 시 〈추일임행비서 성인성근체시평처사승상사호이秋日臨幸秘書省因 成近体詩平慮賜丞相史浩以〉
15	1861년 9월 12일	만가도서축아첨 滿架圖書軸牙籤	서가에 가득찬 도서가 모두 상아로 만든 축과 첨이다.	미상
16	1864년 5월 13일	문방사우文房四友	글방의 네 벗(붓, 먹, 벼루, 종이)	송 · 사고謝翶(1249~1295)의 「문방사우탄서文房四友歎序」
17	1867년 6월 13일	주연선호각별상 注硯宣毫各別床	벼루에 물을 따르고 붓을 펼쳐 각각 별도의 상에 벌려 놓다.	당 · 왕건(王建, ?~830)〈宮詞一百首〉중 제7수
18	1868년 9월 13일	무쌍채필산호가 無雙彩筆珊瑚架	천하에 둘도 없이 고운 붓이 산호 붓걸이에 걸려 있다.	13과 출전이 같음.
19	1870년 3월 21일	각화봉만세刻畵峯巒勢	산봉우리의 들쭉날쭉한 형세를 새겨서 장식하다.	미상
20	1872년 6월 17일	고묵경마만선궤향 古墨輕磨滿几香	옛 먹을 가볍게 가니 서안에 묵향이 가득하도다.	남송 · 조맹부趙孟頫(1254~1322)의 시 〈고묵경마만궤향古墨輕磨滿几香, 연지신욕조인광硯池新浴照人光〉
21	1872년 12월 22일	흥감락필요오악 興酣落筆搖伍嶽	흥에 겨워 붓을 드니 오악을 뒤흔든다.	당 · 이백李白(701~762), 『이태백시집李太白詩集』 권 6, 〈강상음江上吟〉
22	1873년 4월 3일	세연여탄묵 洗硯魚呑墨	벼루를 씻으니 물고기가 먹을 삼키다.	북송 · 위야魏野(960~1020), 〈서우인옥벽書友人屋壁〉
23	1875년 9월 19일	정궤명창浄几明窓, 향초다반香草茶半	청결한 서안과 밝은 빛이 들어오는 창문이 있는 곳에서 향기로운 차를 마시다.	「정궤명창浄几明窓」의 출전은 북송 · 구양수歐陽脩(1007~1072), 〈시필試筆 · 학서위락學書爲樂〉이나, 「향초다반香草茶半」은 미상.
24	1876년 3월 18일	몽필생화夢筆生花	붓에서 꽃이 피는 꿈을 꾸다.	후주 · 왕인유王仁裕(880~956) 『개원천보유사開元天寶遺事』권 2, 「몽필두생화夢筆頭生花」
25	1878년 4월 4일	고묵경마만궤향 古墨輕磨滿几香	옛 먹을 가볍게 가니 서안에 묵향이 가득하도다.	20과 출전이 같음
26	1878년 10월 17일	고묵경마만궤향 古墨輕磨滿几香	옛 먹을 가볍게 가니 서안에 묵향이 가득하도다.	20 · 25와 출전이 같음
27	1879년 6월 13일	무쌍채필산호가 無雙彩筆珊瑚架	천하에 둘도 없이 고운 붓이 산호 붓걸이에 걸려 있다.	13과 출전이 같음.

이 문헌에서는 '책거리'는 '이루어진 적이 없는 다른 양식' 즉 '기존과는 다른 양식'으로 그려야 한다고 기록하고 있다. 여기서 책거리란 무엇이며 '기존과는 다른 양식'이란 어떠한 것을 의미하는 것일까? 우선 책거리^{冊巨里}의 책^冊은 당연히 서적을 의미하는 것이다. 거리^{巨里}에 대해서는 '먹거리', '구경거리', '놀거리'에서 쓰여지는 것과 같은 의미로 책거리는 '책과 관련된 주변의 것을 그린 그림'이라고 일반적으로 정의되고 있다[3]. 하지만 이인숙은 이들 의견과 달리 '걸다(架)'를 명사화한 단어라고 지적하였다[4]. 이를 바탕으로 『한국한자어사전』을 찾아보면 '걸다'의 이두식 표기가 '巨' 아래에 '乙'를 붙인 '틀'임을 확인할 수 있다[5]. 이를 통해 '거리'의 '巨'는 '걸다'라는 동사와 관련이 있으며 冊巨里^{책거리}는 책을 걸어놓는 것 즉 '책장'을 의미한다는 이인숙의 의견이 좀 더 설득력이 있음을 알 수 있다. 그러므로 책거리는 책장을 의미하며 엄밀하게는 책거리 그림이 책가도와 같은 의미로, 책장을 그린 그림을 지칭하는 단어인 것이다[6].

그러면 책가도 즉 책거리는 어떠한 화법으로 그린 그림일까? 18세기의 문인인 이규상^{李圭象}(1727~1799)이 당시 조선의 유명인에 대해서 기록한 『일몽고^{一夢稿}』에서 확인할 수 있다[7].

당시의 원화(도화서의 그림)는 서양국의 사면척량화법을 모방하여 그리기 시작하였다. 그림이 완성되어 한쪽 눈으로 순간 보면 (그려진) 모든 물건들이 가지런히 서 있지 않은 것이 없었다. 세상 사람들은 이를 책가화라고 부르

3 윤열수, 『민화 이야기』(디자인하우스, 1995), p.185.

4 이인숙, 「책가화·책거리의 제작층과 수용층」, 『실천민속학연구』 제6호(실천민속학회, 2004), p.177.

5 『한국한자어사전』 제1권(단국대학교출판부, 2002), p.172.

6 책거리 그림을 최근에는 책거리라고 부르기도 한다.

7 이규상, 「一夢稿」, 『一夢先生文集』 제3권(한국역대문집총서 570, 1994), p.252.

며, 반드시 채색을 하였다. 한때 귀인 집의 벽에는 이 그림을 발라 놓지 않은 경우가 없었다. 김홍도金弘道는 이 기법이 뛰어났다.

当時, 院画創倣西洋国之四面尺量画法, 及画之成, 瞬一目看之, 則凡物無不整 효, 俗目之曰冊架画, 必染丹青, 一時貴人壁無不塗此画, 弘道善此技.

이 기록에서는 책가화 즉 책가도란 궁중화원이 그린 그림으로 사면을 측량하여 그리는 서양의 화법, 즉 투시 원근법으로 그린 채색화임을 명확하게 정의하고 있다[8]. 뿐만 아니라 이 화법으로 그려진 기물들이 모두 '가지런히 서 있지 않은 것이 없었다'라고 기술하고 있다. 이는 책가도가 '입체적으로 보였다'라는 의미이며 이러한 책가도가 『일몽고』에서 언급하였듯이 사람들을 놀라게 한 듯하다. 당시 사람들에게 이러한 새로운 경험은 서양의 투시 원근법이라는 '기존과는 다른 양식'으로 그렸기에 가능하였을 것이다.

이상의 내용을 정리하면 책거리는 원래 책장 즉 책가를 의미하며, 책거리 그림은 책가를 서양의 투시 원근법을 사용하여 그리는 책가도와 같은 의미의 용어이다. 그러나 앞에서 언급하였듯이 현재 서양의 투시 원근법과 기물을 책장이 아닌 바닥에 늘어놓거나 소반 위에 쌓아 올린 그림들도 책거리 그림 혹은 책거리로 불리고 있다. 하지만 이러한 그림들은 문헌 상에서 관련 기록을 확인할 수 없어, 역사적인 근거에 의한 명칭이 존재하지 않는다. 한편 문방화 혹은 문방도라고 불리는 그림 중에는 지금까지 언급한 그림들처럼 서적이 주 모티브이며 농채로 그리는 그림과 달리, 고동기古銅器가 주된 모티브이며 담채로 그리는 '기명절지도'라고 불리는 그림도 존재한다.

8 이인숙, 앞의 논문, p. 176에 의하면, '책가도'라는 용어를 장르 개념으로 사용할 경우, 책가화로 일컫는 것이 바람직하다라고 지적하고 있다. 하지만 '책가도'가 일반적으로 장르의 개념으로도 상용되고 있으므로 본 글에서는 책가도라는 명칭을 사용하도록 하겠다.

〔표1-2〕 책가도의 위치

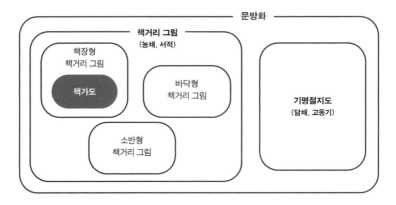

　　그러므로 본 서에서는 문방화는 기물을 그리는 그림을 의미하는 용어
로서 최상위 개념으로 정하고 그 하위의 개념으로 주된 모티브의 종류(서
적/고동기)와 채색법(농채/담채)에 따라 책거리 그림【도1-2】【도1-3】【도1-4】과 기
명절지도【도1-5】로 분류하였다. 그리고 책거리 그림의 하위 개념으로 기물
을 나열하는 방법에 따라, 기물을 책장에 나열하는 '책장형 책거리'【도1-2】,
기물을 바닥에 나열하는 '바닥형 책거리'【도1-3】, 기물을 소반 위에 쌓아 올
리는 '소반형 책거리'【도1-4】로 구분하였다[9]. 이 용어들을 벤 다이어그램으로
정리한 것이 〔표1-2〕이다. 이 책거리 그림들은 필자가 확인한 바로는 각각 45
점, 30여 점, 백여 점이 전하고 있으며, 특히 책장형 책거리 45점 중에서 서
양의 투시 원근법을 사용한 것은 36점으로, 이것이 본 서의 연구 대상인 책
가도이다.

9　책거리의 분류는 Kay E. Black and Edward W. Wagner, "Court Style Ch'aekkŏri," in *Hopes and
　 Aspirations : Decorative Painting of Korea*, ed. Kumja Paik Kim(Asian Art Museum of San Francisco,
　 1998), pp.23~35를 따른 것이다.

2. 동서양의 화법

다음은 책가도에 사용된 서양화법을 분석하기 이전에 먼저 서양화법을 대표하는 투시 원근법과 음영법이 어떠한 원리를 바탕으로 대상을 어떻게 표현하고자 하는 화법인지를 확인하기 위해 조선의 전통적인 화법(평행 원근법과 요철법)과 비교하였다.

투시 원근법

투시 원근법의 특징은 한마디로 말하면 물체를 둘러싸고 있는 공간의 삼차원성을 이차원의 화면에 일루전으로 표현하는 것이다[10]. 에르빈 파노프스키Erwin Panofsky(1892~1968)는 이 원리에 대해서 "화면의 전체는 말하자면 '창'이다. 다시 말하면 우리가 그 너머의 공간을 들여다보고 있다고 여기는 그런 '창'으로 여길 경우에만 '원근법적인' 공간직관이 행해진다"라고 언급하며 "시야의 중심을 한 점으로 간주하고 이 한 점을 그려져야 할 입체 구축물의 특징적인 개개의 점들과 연결하면, 이른바 '시각 피라미드'가 생겨나는데 이 피라미드를 절단한 횡단면이 정확한 투시 원근법에 의해 생성되는 시각 이미지이다"라고 설명하였다[11]. 이 설명의 의미를 알기 쉽게 표현한 것이 알베르히트 뒤러Albrecht Dürer(1471~1528)의 판화【도1-6】이다[12].

　　이 그림이 투시 원근법의 원리를 아주 잘 설명하고 있다고 한 이유는

10　투시 원근법으로 그린 그림으로부터 '일루전illusion(仮象, 錯視)'을 경험하는 것—뭔가가 마치 거기에 실제로 존재하는 듯이 보이는 것—이란, 정조가 신하에게 책가도를 보여주고 "경은 이것이 보이는가?"라고 묻고 대신들이 "보입니다"라고 대답하자 임금이 "어찌 경은 진짜 책이라고 생각하는가? 책이 아니라 단지 그림일 뿐이다"라고 말한 경험을 의미한다. 이 일화에 대해서는 제3장의 주2 참조.

11　에르빈 파노프스키, 『상징형식으로서의 원근법』, 심철민 옮김(도서출판b, 2014), pp.7~8.

12　이 판화에 관한 자세한 내용은 アルブレヒト・デューラー, 『「測定法教則」 注解』, 下村耕史 옮김·편집(도쿄: 中央公論美術出版, 2008), p.174를 참조.

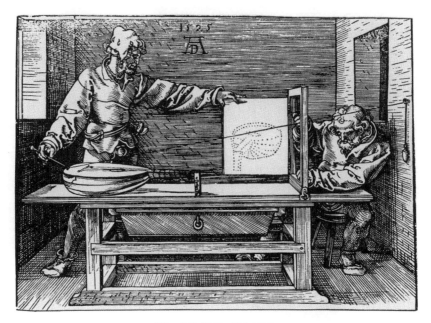

【도1-6】 알베르히트 뒤러의 판화

이 그림이 투시 원근법이 허구虛構를 전제로 성립된-우리가 무언가를 '본다'라는 경험과는 거리가 있는-화법임을 아주 잘 설명하고 있기 때문이다. 이 이유에 대해서 기시 후미카즈는 다음과 같이 언급하고 있다[13].

흥미롭게도 테이블 위의 악기 류트를 바라보고 있는 것은 화면 오른쪽에서 실을 잡고 있는 화가가 아닌 벽에 꽂아 놓은 핀이라는 점이다. 즉 이 핀이 투시 원근법에서 말하는 '시점視点'에 해당하며 여기서 화가의 역할은 '시선視線'을 비유적으로 표현한 실이 화면틀과 교차하는 점을 화면틀에 설치한 가로 세로의 실로 설정하고, 경첩을 달아 움직일 수 있게 설치하여 젖혀놓은

13 岸文和, 「〈日本美術〉の記号学 −ソシュールと遠近法−」, 『言語』 36(5)(도쿄: 大修館書店, 2007), pp.78~84.

화면을 화면틀로 가져와 화면 위에 그 교차점을 표시하는 것뿐이다. 이 '시점'은 벽에 꽂아놓은 핀과 같이 한 개의 움직이지 않는 눈으로, 우리들처럼 두 개의 눈이 아니며 움직이면서 사물을 보고 있지 않다.

이처럼 투시 원근법은 어디까지나 추상적인 시스템에 불과하며 '가장 정상적이고 자연스러운 원근법'이 아닌 다른 원근법 시스템과 동일하게 표현상의 약속 즉 약정적約定的인 시스템임을 알 수 있다[14]. 하지만 이렇게 인간의 시각에 의한 표현이 아님에도 불구하고 투시 원근법으로 그려진 그림으로부터 '일루전'을 느낄 수 있는 이유에 대해서 기시 후미카즈는 화가의 시점으로 설정된 유일부동唯一不動의 눈으로 보고 그린 것임을 알려주는 흔적이 그림 속에 남기 때문이라고 지적하였다. 그 흔적에 대해서는 다음과 같이 설명하였다[15].

14 원근법의 약정성에 대해서는 ボリス·ウスペンスキー, 『イコンの記号学』, 北岡誠司 번역(도쿄: 新時代社, 1983), 제2장을 참조. 그리고 투시 원근법(기하학적 원근법/집중 원근법/선 원근법/투시도법) 외에도 약정적 시스템의 원근법으로는 평행 원근법(투영도법), 상하 원근법(가까이 있는 것은 아래쪽에, 멀리 있는 것은 위쪽에 그리는 도법), 중첩 원근법(가까이 있는 것은 앞에 멀리 있는 것은 그 뒤에 겹치도록 그리는 도법), 대소 원근법(가까이 있는 것은 크게, 멀리 있는 것은 작게 그리는 도법), 기리肌理 원근법(대상의 표면의 문양을 가깝게 있는 것은 밀도를 낮게, 멀리 있는 것은 밀도를 높게 그리는 도법), 대기 원근법(공기 원근법으로도 불리며 가까이 있는 것은 사물의 윤곽을 명확하게 표현하고 붉은색 혹은 노란색 등의 따뜻한 색으로 채색하며, 멀리 있는 것은 사물의 윤곽을 흐리게 표현하고 푸른색 등의 차가운 색으로 채색하는 도법), 소실 원근법(초점을 맞춘 대상은 선명하게, 그 외의 것은 흐리게 그리는 도법), 곡선 원근법(광각렌즈의 원리를 적용한 기하학적 원근법의 한 종류로 중심부에서 주변부로 갈수록 둥글게 일그러진 모습으로 그리는 도법) 등이 알려져 있다. 원근법의 종류에 대해서는 필 매츠거, 『미술가를 위한 원근법의 이해와 활용』, 김재경 옮김(비즈앤비즈, 2016); 桶田洋明·波平友香·山元梨香,「絵画と遠近法I−東西の比較から絵画教育の可能性をさぐる」(『鹿児島大学教育部教育実践研究紀要』20호, 2010), pp.59~68 등을 참조.

15 岸文和, 『江戸の遠近法』(도쿄: 勁草書房, 1994), p.16. 한편 ボリス·ウスペンスキー, 앞의 책, p.124은 사람들이 투시 원근법을 비교적 자연스러운 원근법이라고 여기는 이유가 우리가 대상을 볼 때 투시 원근법의 원리를 따르고 있는 것처럼 보이기 위한 조건 형성이 아주 쉽기 때문이다−한쪽 눈을 감고 시좌視座를 고정시키고 대상이 시야로부터 벗어날 경우에는 광학기구를 사용하는 것으로 충분하다−라고 지적하면서도 이 조건이 자연적으로 주어지는 조건과는 거리가 먼 것 또한 사실임을 강조하였다.

【도1-7】 투시 원근법을 사용한 그림

첫 번째 시점에서 거리가 멀어질수록 '규칙적인 단축'이 이루어지며, 두 번째 전방을 주시하는 화가의 시점 즉 눈높이를 나타내는 '지평선'이 표현되며, 세 번째 무한원점의 투영도로서의 '소실점'이 형성된다. 감상자는 역으로 이 흔적들을 단서로 화가의 시점을 공유하고 화가가 본 풍경을 재구성할 수 있다.

이 설명 중에서 그림에 나타나는 시점에 의한 세 가지 흔적을 투시 원근법으로 그린 **【도1-7】**[16]을 통해 확인하면 첫 번째의 '규칙적인 단축'이란, 같

16 **【도1-7】**의 출전은 어네스트 놀링, 『친절한 투시 원근법』, 안영진 번역(비즈앤비즈, 2005), p. 19이다.

은 간격의 철도 레일이 멀어질수록 좁아지고 레일을 받치고 있는 침목의 크기 또한 작아짐을 의미한다. 두 번째의 화가의 눈높이를 나타내는 '지평선'이란, 나무의 5분의 1 지점과 모자를 쓰고 가방을 들고 있는 사람의 눈의 위치를 통과하고 있는 선이다. 【도1-7】을 그린 화가의 눈이 이 높이에서 이 풍경을 바라보고 그렸음을 알 수 있다. 세 번째의 무한원점의 투영도인 하나의 '소실점'은 철도 레일이 단축되어 모이는 곳에 형성된다. 이 흔적은 본서에서 가장 중요한 요소로 특히 【도1-7】과 같이 1점 투시도법의 경우, 화가의 눈높이뿐만 아니라 화가가 어떠한 위치에서 이 풍경을 바라보고 그렸는지를 알려준다. 【도1-7】의 경우는 화가가 가방을 들고 있는 사람의 눈 위치보다 조금 왼쪽의 위치에서 이 풍경을 바라보고 그렸음을 알 수 있다. 이렇게 투시 원근법은 '특정 지점地点(일점一点)과 특정 시점時点(순간)'에 풍경을 바라본 화가의 시점視点의 흔적을 남기므로, 그림을 보는 감상자는 이 시점을 공유함으로써 눈 앞에 일루전이 일어나므로-이 풍경이 재현되어 펼쳐지므로-사실적으로 느끼게 되는 것이다.

평행 원근법

동아시아를 대표하는 원근법 중의 하나인 평행 원근법은 아득하게(무한하게) 멀고 높은 곳에서 대상을 조사照射하는 평행한 투사선, 즉 평행 광선으로 대상을 화면에 투영하여 나타나는 영影을 그리는 도법이다[17]. 이 평행 원근법으로 그리는 그림은 투시 원근법에 의한 그림보다 평면적이고 관념적이라는 평가가 많다. 그 이유는 평행 원근법은 투시 원근법이 전제前提하는 특정한 지점地点(일점一点)과 특정한 시점時点(순간)과 밀접하게 연결되는 화가의 시

제1장 책가도의 정의와 서양화법의 원리와 목적 ——— 029

〔표1-3〕 평행 원근법과 투시 원근법

투영도 投影圖 投시도 透視圖

①사투상도 斜投象圖 ③1점 투시도 1点透視圖

②축측투상도 軸測投象圖 ④2점 투시도 2点透視圖

점視点은 문제가 되지 않기 때문이다[18]. 예를 들면 삼차원 공간에서 평행한 두 선을 그릴 경우 평행 원근법은 이차원의 평면상에서도 평행한 채로 그리는 데 반해 투시 원근법은 화가의 시점에서 멀어질수록 두 선의 폭을 단축시켜 그리므로 평행 원근법은 투시 원근법에 비해 대상의 형태상의 본질을 보다 충실히 그릴 수 있다.

위의 내용을 기시 후미카즈는 『에도의 원근법 江戸の遠近法』에서 '여섯 개의 면이 모두 정사각형인 평행 육면체'로 정의되는 '정육면체'를 평행 원근법과 투시 원근법으로 그린 도면 〔표1-3〕[19]을 비교하여 좀 더 알기 쉽게 설명하고 있다[20].

18 앞의 책, p.15.

19 앞의 책, p.17에 게재된 표를 사용.

20 앞의 책, pp.15~16.

[표1-4] 정육면체를 구성하는 평면도형의 종류와 수

도법		투영도 投影圖		투시도 透視圖	
		①	②	③	④
		사투상도 斜投象圖	축측투상도 軸測投象圖	일점투시도 一点透視圖	이점투시도 二点透視圖
2쌍의 변이평행	정방형 正方形	2		2	
	평행사변형 平行四辺形	4	6		
1쌍의 변이평행	사다리꼴			4	4
0쌍의 변이평행	사각형				2

[표1-3]에서 평행 원근법으로 그린 것은 ①과 ②이며, 투시 원근법으로 그린 것은 ③과 ④이다. 먼저 ①과 ③의 정육면체를 구성하는 평면도형의 종류와 수를 비교해 보면, 이들은 정사각형을 각각 2개씩 그리지만, 그 외 나머지 4개의 면은 ①의 경우 평행 사변형으로 ③은 사다리꼴로 대체하고 있다. 나아가 이 평행 사변형과 사다리꼴을 비교하면 평행 사변형은 두 쌍의 변辺이 평행인 반면 사다리꼴은 한 쌍의 변만이 평행이다. 이를 통해 평행 원근법에 의해 그려진 ①이 정육면체의 속성屬性에 가장 가깝게 표현된 것임을 알 수 있다.

[표1-4][21]는 정육면체가 서로 다른 도법으로 표현될 때 화면 상에 나타나는 평면도형의 종류와 그 수를 표로 정리한 것이다. ②와 ④도 이와 같은 방법으로 비교가 가능하며 결론적으로 투시 원근법보다 평행 원근법이, 그 중에서도 ①이 가장 정육면체의 개념을 충실히 표현한 도법이다.

21 앞의 책, p.17에 게재된 표를 사용.

【도1-8】〈겐지모노가타리 병풍源氏物語圖屛風〉, 가노 류세쓰狩野柳雪, 17세기 후반, 6폭 1쌍 중 우측 병풍,
종이에 금니와 채색, 158.2×363.2cm, 일본 개인소장

이를 통해 투상도投象圖 즉 평행 원근법이 투시 원근법보다도 설명적이
며 관념적인 도법임을 알 수 있는 것이다. 평행 원근법으로 그린 그림의 실
례로 『에도의 원근법』에서는 가부키 무대를 그린 〈나카무라좌가부키시바이
즈中村座歌舞伎芝居図〉(1731)를 소개하고 있다. 하지만 비교적 우리에게 잘 알려
진 주제의 그림으로 대체하여 확인해 보자.

겐지모노가타리源氏物語를 주제로 그린 병풍을 예로 들 수 있다. 【도1-8】
은 『겐지모노가타리』의 54첩 중 제1첩 「기리츠보桐壺」의 내용으로 주인공
인 히카루 겐지光源氏의 탄생 장면을 그린 것이다[22]. 건물을 지탱하는 기둥
들이 앞쪽과 뒤쪽 모두 같은 높이이며 다다미의 가로 폭이 앞쪽과 뒤쪽 모
두 같으므로 평행 원근법이 사용되었음을 알 수 있다.

22 【도1-8】의 출전은 佐野みどり 감수·편저, 『源氏絵集成─図版編』(도쿄: 藝華書院, 2011), p.246이다.

이 그림의 내용을 확인하면 뒤쪽 오른쪽에는 기리츠보 테이桐壺帝가 운겐베리繧繝緣(천황·상황·황후 신분만이 사용할 수 있는 문양 테두리)가 둘러진 아게다타미上疊에 앉아 어렴御簾으로 얼굴을 가린 모습으로, 마주 보고 있는 쪽의 기리츠보 코이桐壺更衣는 히카루 겐지를 안은 모습으로 표현하였다. 그리고 이를 지켜보는 신하들을 주변에 그려넣었다. 이 장면을 투시 원근법으로 표현한다면 공간이 깊어짐에 따라 대상을 작게 그릴 수 밖에 없으므로 어떤 장소에서 어떤 인물이 무엇을 행하는지 설명하는 데에는 제약이 있을 것이다. 그리고 벽과 칸막이 사이사이에는 구름(안개)이 표현되어 있다. 이는 일본 회화 작품에서 자주 등장하는 모티브로 이 구름에 대해서 기시 후미카즈는 "화가(감상자)와 그림 속의 공간 사이에 존재하는 것으로 그림 속의 공간을 가리면서도 그 사이사이를 볼 수 있도록 하는 역할을 하고 있다. 이 양의적兩義的인 역할을 하는 구름은 화가와 대상과의 거리가 아득하게 멀다는 것을 표현하며 이때의 거리란 인간의 육안으로 볼 수 있는 차원이 아니다"라고 설명하였다[23].

이러한 평행 원근법을 이용한 우리나라의 전통회화의 대표적인 예로는 【도1-9】를 들 수 있다. 일본의 경우처럼 구름(안개)이 표현되지 않았지만, 이 또한 인간의 육안으로 볼 수 있는 범위가 아님을 알 수 있다. 이 그림의 구체적인 용도에 대해서는 알려지지 않았지만, 궁궐의 어느 위치에 어떤 건물이 어떠한 형태를 하고 있는지를 잘 설명하기 위한 그림인 것만은 분명하며, 이를 위해 평행 원근법의 도법적인 원리가 사용된 것 또한 확실하다고 할 수 있다.

23 岸文和, 앞의 책, p. 15.

【도1-9】〈동궐도〉, 작자 미상, 19세기, 16권 화첩, 비단에 채색, 273.0×576.0cm(각 면 45.5×36.5cm), 고려대학교박물관 소장

음영법

다음은 이차원의 화면에 삼차원의 세계를 일루전으로 표현하는 또 하나의 화법 음영법에 대해서 확인하도록 하자[24]. 음영법은 빛을 표현하는 화법이다. 특정 공간과 시간과 연결되는 광원에서 발하는 광선이 물체에 닿을 때, 물체의 표면에는 물체의 요철凹凸에 따라 빛이 닿는 부분과 빛이 닿지 않는 그늘(陰, shade)로 구분되며 뿐만아니라 이 물체가 놓인 지면 혹은 그 주변에는 그림자(影, shadow)가 형성된다. 이때 빛이 닿는 부분은 '밝게(明)', 그늘과

24 음영법에 대해서는 島本浣·岸文和 편, 『絵画の探偵術』(도쿄: 昭和堂, 1995), pp.172~175; 面出和子, 「絵
画における光と影について: 江漢の陰影表現」, 『図学研究』 33호, *JAPAN SOCIETY FOR GRAPHIC SCIENCE*,
1999, pp.121~126 참조.

【도1-10】해칭 Hatching 【도1-11】스푸마토 Sfumato

그림자는 '어둡게(暗)' 표현하는 것이다. 즉 이 밝은 부분과 어두운 부분을 적절하게 배치함으로써 물체의 입체감(양감)과 그 물체를 둘러싸고 있는 공간을 표현하는 것이 음영법이다[25].

명암明暗을 표현하는 방법은 르네상스의 이론가 레온 바티스타 알베르티Leon Battista Alberti(1404~1472)가 『회화론』(1436년)에서 "화가에게 있어서 흰색과 검은색은 밝음과 어두움 즉 빛과 그림자(음영)를 표현하는 재료이며 이 외의 모든 색은 화가가 빛과 그림자에 더하는 재료이다"라고 기술한 바와 같이 채색화의 경우 대개 밝음을 표현하기 위해서는 기본 바탕으로 하는 색상에 흰색을 더하고, 어둠을 표현하기 위해서는 검은색을 더하여 표현한다[26]. 그리고 색채에 농담濃淡의 차이를 주거나 후퇴 혹은 수축하는 효과가 있는 차가운 색寒色과 전진 혹은 팽창하는 효과가 있는 따뜻한 색暖色을 대비함으로써 명암을 표현하기도 한다[27].

명암을 표현할 때는 주로 밝은 부분에서 점진적으로 어두운 부분으로

25 島本浣·岸文和 편, 앞의 책, p.172.

26 レオン·バッティスタ·アルベルティ, 『絵画論』, 三輪福松 번역(도쿄: 中央公論美術出版), 2011, p.56.

27 島本浣·岸文和 편, 앞의 책, p.173.

변화하는 그러데이션을 표현하며 이를 표현하는 대표적인 묘법描法으로는 고전적인 기법인 글레이즈Glaze와 스컴블Scumble 이외에도 해칭Hatching과 스푸마토Sfumato 기법을 들 수 있다[28]. 이중에서 해칭 기법은 템페라화에서 많이 사용하는 기법으로 【도1-10】과 같이 평행한 선의 농담(듬성하게/밀집되게, 길게/짧게)을 표현함으로써 명암을 표현하며 스푸마토는 레오나르도 다빈치에 의해 개발된 묘법으로 【도1-11】처럼 물감을 연기처럼 퍼지듯이 펼쳐 발라 명암의 변화를 부드럽게 표현하는 기법이다[29].

이와 같은 묘법으로 표현되는 음영법을 서양에서 본격적으로 사용하게 된 시기는 투시 원근법과 마찬가지로 '대상이 마치 눈앞에 있는 듯이 표현하는 것'을 기본으로 하는 르네상스기부터이다. 물론 고대 로마 벽화에서도 음영의 표현을 확인할 수 있지만, 화법으로써 체계화된 것은 르네상스기부터이다. 음영법이 사용된 르네상스 초기 작품으로는 르네상스 회화의 선구자인 조토 디 본도네Giotto di Bondone(1267?~1377)가 그린 스크로베니 예배당의 벽화 〈구세주 그리스도와 성 마리아전〉을 들 수 있다[30]. 조토는 예배당의 중앙에 실재하는 창문을 광원의 위치로 상정하여 화면 속의 빛의 방향을 통일함으써 대상의 입체감을 표현하였다[31]. 그러나 이때는 아직 그림자를 표현하지 않았다. 조토의 시스템을 계승하여 그림자도 표현한 화가가 마사초Masaccio(1401~1428)이다[32]. 마사초는 투시 원근법을 처음으로 그림에 응용한 화가이기도 하다.

28 視覚デザイン研究所 편,『巨匠に教わる絵画の技法』(도쿄: 視覚デザイン研究所, 1998), pp.12~15.

29 【도1-10】과【도1-11】의 출전은 앞의 책, p.13, p.15이다.

30 遠山公一,『西洋絵画の歴史 1－ルネサンスの驚愕』, 高階秀爾 감수 (도쿄: 小学館, 2013), pp.16~28.

31 앞의 책, p.27.

32 앞의 책, p.27.

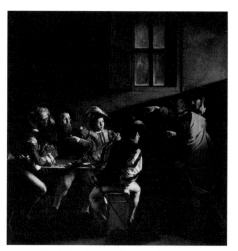
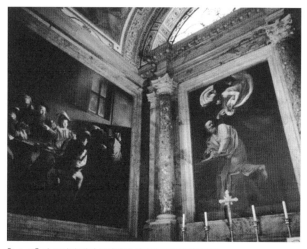

【도1-12】〈성 마태오의 소명〉, 카라바조, 캔버스에 유채, 1600년, 348.0×338.0cm, 산 루이지 데이 프란체시 성당의 콘타렐리 예배당

【도1-13】산 루이지 데이 프란체시 성당의 콘타렐리 예배당

이후 서양화는 광원을 화면 안 혹은 밖, 한 개 혹은 여러 개, 현실적인 빛(창문을 통해 들어오는 빛과 촛불의 빛 등) 혹은 비현실적인 빛(신神이 발하는 빛)으로 설정하는 등 다양한 변화를 줌으로써 정적静的 혹은 동적動的 효과 그리고 신비적 혹은 그림의 내용을 알기쉽고 명료하게 전달하는 효과 등을 낳게 되었다[33]. 이러한 음영법을 가장 효과적으로 사용한 화가가 바로크 시기의 화가들로 그 중에서도 카라바조Caravaggio(1571~1610)가 대표적인 화가이다. 대표작인 〈성 마태오의 소명〉【도1-12】[34]은 예수 그리스도가 세무관이었던 마태오에게 자신을 따를 것을 권하는 장면을 그린 것이다. 예배당의 높은 곳에 위치하는 창문【도1-13】에서 내리쬐는 빛이 그림의 오른쪽 위로 들어

33 島本浣·岸文和 편, 앞의 책, p.173.

34 【도1-12】의 출전은 John T. Spike, Caravaggio(New York: Abbeville Press, 2001), p.94이다.

오는 듯이 표현하였다[35]. 그리고 빛의 방향이 마태오를 가리키고 있는 그리스도 손의 방향과 일치하므로, 마치 빛이 신의 뜻을 나타내고 있는 듯하다. 이렇게 빛을 이용하여 화면의 핍진함을 증대시키는 수법은 많은 신자를 획득하기 위해 동아시아에 진출하여 동아시아의 회화에 많은 영향을 끼친 예수회의 종교화에 많이 사용되었다[36].

요철법

동아시아 회화에도 물론 물체의 입체성을 나타내기 위하여 명암을 표현하는 기법이 일찍이 존재하였다. 그것은 명암의 단계를 점진적으로 표현하는 '요철법'이라 불리는 기법으로 가장 이른 시기의 예로 기원전 2세기 마왕퇴한묘馬王堆漢墓에서 출토한 백화帛畫에 그러한 표현이 확인된다[37]. 그리고 6세기 경의 화가 장승요張僧繇(생몰년미상)가 서역의 음영법의 영향을 받아 입체적인 그림을 그렸다고 알려져 있다[38]. 이로 인해 태서법泰西法이라고도 불리며 오사카시립미술관에는 그의 모본으로 알려진 〈오성이십팔수신형도五星二十八宿神形圖〉가 전하고 있다[39].

동아시아 회화에서 명암은 채색화의 경우 주로 물감의 농담을 조절하여 표현한다. 그리고 이를 표현하는 묘법으로 한국에서는 선염법渲染法과 훈염법暈染法이 대표적이다[40]. 선염법은 화면에 물을 바르고 마르기 전에 먹이

35 宮下規久朗, 『バロック美術の成立』(도쿄: 手川出版社, 2012), pp.53~57.

36 앞의 책, pp.53~84.

37 이성미, 『조선시대 그림 속의 서양화법』(소화당, 2008), p.51; 이성미·김정희, 『한국회화사 용어집』(다할미디어, 2015), p.268을 참조.

38 이성미, 앞의 책, p.51.

39 앞의 책, p.51.

40 물론 수묵화가 발달한 동아시아에서는 명암을 표현하는 묘법으로 많은 준법이 존재한다. 하지만 본고에서는 음영법의 설명과 동일하게 채색화를 중심으로 확인하였다.

나 물감을 더해 번지는 효과를 이용하여 채색하는 방법으로 조선 초중기 초상화에서 많이 확인할 수 있는 표현이다. 훈염법은 서양화법의 영향을 받은 증경曾鯨(1564~1647)이 개발한 화법으로 들어간(오목한) 부분에 물감을 반복해서 덧칠하여 어둡게 표현하고 돌출된(볼록한) 부분에는 물감을 덧칠하는 횟수를 적게 하여 밝게 표현함으로써 입체감을 표현한다[41]. 하지만 여기서 가장 중요한 점은 이 두 묘법은 서양화법

【도1-14】 안악3호분 벽회

처럼 특정한 광원에서 발하는 빛이 대상의 요철로 인해 나타나는 빛과 음영을 밝음과 어두움으로 구분하여 그리는 것이 아니라 특정 상황과 관계없이 대상 그 자체가 본질적으로 가지고 있는 요철을 밝음과 어두움으로 구분하여 표현한다는 것이다.

한국에서 요철법의 사용이 확인되는 가장 빠른 작품은 4세기 경의 안악3호분 벽화【도1-14】[42]를 들 수 있다. 안휘준은 묘주墓主의 의습에서 초보적인 요철법의 사용을 확인할 수 있다고 언급하였다[43]. 현존하는 작품 중에서

41 조선미, 『초상화 연구: 초상화와 초상화론』(문예출판사, 2007), pp.159~160.

42 【도1-14】의 출전은 菊竹淳一·吉田宏志 責任 편, 『高句麗·百済·新羅·高麗』-世界美術大全集東洋編 第10卷(도쿄: 小学館, 1998), p.17이다.

43 안휘준, 『한국회화사』(일지사, 1993), p.14.

【도1-15】〈미륵하생변상도彌勒下生變相圖〉, 이성李晟, 1294년, 227.2×129.0cm, 교토 묘만지妙滿寺 소장의 부분

　서양화법을 품은 조선의 그림, 책가도

요철법을 능숙하게 사용한 가장 이른 시기의 작품은 1294년에 제작된 〈미륵하생변상도彌勒下生變相圖〉【도1-15】[44]이다[45]. 의복에는 화려한 문양을 선명하게 나타내기 위해 명암의 차이를 주지 않고 균일하게 채색하였다. 하지만 얼굴과 신체에는 요철법을 사용하여 입체감을 표현하였다. 돌출된 코와 가슴은 밝게 채색하였으며 그 주변의 오목한 부분은 점진적으로 어둡게 변화하도록 채색하였다.

그러나 조선 초·중기에는 독자적인 입체 표현을 구사하게 된다. 특히 초상화에서 확인할 수 있는 특징으로 돌출된 부분은 밝게, 들어간 부분은 어둡게 표현하는 종래의 규칙을 따르지 않았다. 【도1-16】은 선염법을 이용하여 코와 두 볼의 돌출된 부분을 주변보다 어두운 갈색 혹은 붉은색으로 채색하고 법령 아래쪽의 오목한 부분도 어둡게 채색하였다. 요철과 명암의 관계가 일관되지 않아 이를 '이중음영법'이라고도 한다[46]. 이 화법은 이마, 코, 두 뺨, 턱에 흰색을 칠하여 얼굴의 입체감을 표현하는 화장법에서 유래한 당唐시대의 삼백묘三白描의 영향을 받은 것이라고 한다[47].

조선 후기가 되면 연행사절단에 의해 서양화풍으로 그린 그림들이 들어오게 되면서 대상의 입체표현에도 많은 영향을 주었다. 특히, 서양화법의 영향을 받아 사실적인 인물화를 잘 그리기로 유명한 명말의 증경이 주도한 파신파波臣派의 초상화의 영향이 현저하였다. 종래의 묘법과 다른 훈염법暈染法을 사용하여 【도1-17】처럼 이마와 코, 광대뼈 등 돌출된 부분은 붓

44　【도1-15】의 이미지 출전은 『仏画−香りたつ装飾美』(根津美術館, 2017), p.20이다.

45　일본에서는 요철법을 사용한 가장 이른 작품으로 호류지의 금당벽화(7세기 말)를 들 수 있다. 금당벽화는 삼국시대의 영향을 받은 것으로 언급되는 작품이므로 이 작품을 통해 당시의 한국 작품에 사용된 요철법을 엿볼 수 있을 것이다.

46　문화재청 편, 『한국의 초상화 −역사 속의 인물과 조우하다』(눌와, 1999), pp.54~59.

47　이성미·김정희, 앞의 책, p.167.

【도1-16】〈이성윤상李誠胤像〉 부분, 1613년경, 비단에 채색, 178.4×106.4cm, 개인소장(국립고궁박물관 보관)

【도1-17】〈오재순상吳載純像〉 부분, 이명기, 18세기, 비단에 채색, 151.7×89.0cm, 삼성미술관 리움 소장

을 대는 횟수를 적게하여 밝게, 뺨과 코 주위, 법령 아래 등 오목한 부분에는 붓을 대는 횟수를 많게하여 어둡게 채색함으로써 그러데이션을 표현하였다. 선행연구 중에서는 【도1-17】의 명암이 정면에서 내리쬐는 빛을 표현한 것이라고 주장하는 견해도 있다. 하지만 정면에서 빛이 쬔다면 코 주변과 법령 아래에도 빛이 닿으므로 좀 더 밝게 표현되어야 하며 명암 차이가 이보다 적게 나야 할 것이다[48]. 그러므로 【도1-17】의 명암 표현은 얼굴의 본질적인 특징 즉 요철에 따른 명암을 표현한 것이 분명하다. 【도1-17】에서는 광원을 표현하지 않았지만 서양화법의 영향에 따라 개발된 훈염법을 통해 이전보다 명암의 단계적 표현을 보다 섬세하고 기교있게 할 수 있게 되었으며, 이 훈염법은 붓의 흔적을 남기는 특징이 있으므로 얼굴의 요철에 따른 피부결을 표현하는 육리문肉理紋 표현에도 이용되어 얼굴의 입체감을 보다 효

48 장석범, 「조선 후기 서양화풍 초상화와 유가적」, 『미술사연구』 21호(미술사연구회, 2007), p. 187; 장석범, 「화산관 이명기와 조선 후기 서양화풍 초상화의 국제성」, 『한국학연구』 45호(고려대학교한국학연구소, 2013), p. 120.

과적으로 표현할 수 있게 되었다.

　이상과 같이 입체감을 표현하는 방법으로 한국은 독자적인 화법을 바탕으로 한 기법도 존재하였지만, 기본적으로 옛부터 돌출된 부분은 밝고 들어간 부분은 어둡게 표현하는 요철법을 사용하였으며 18세기 이후에는 이 요철법이 서양화법의 영향을 받게 되어 명암을 좀 더 자연스럽게 표현하게 되었다. 그러나 요철법은 서양의 음영법과 명백히 다르다. 큰 차이는 특정 공간과 시간과 연결되는 광원에서 발하는 빛에 의한 명암을 표현하지 않는다는 것이다. 동양에서는 물체에 표현하는 명암은 그 물체가 본질적으로－상황과 관계없이－갖추고 있는 요철을 표현하기 위한 것이다. 일설에는 그림자의 표현이 대상의 영혼 혹은 기가 빠짐을 의미하며 이는 곧 불길함으로 연결되어 금기시되어 표현하지 않았다고 한다[49]. 이와 같은 전통적인 이유도 있지만, 그림자를 표현하지 않는 것은 평행 원근법에서도 언급한 바와 같이 대상의 본질을 설명하고자 하는 전통적인 그림에 있어서 음영은 불필요한 요소이기 때문에 표현하지 않은 것이다.

동서양의 충돌과 공존

이상의 내용을 기시 후미카즈의 문장을 참조하여 정리하면 서양화법은 대상의 일루전을 '지각시키기(감각적으로 인식시키기)' 위한 화법이며, 동양의 전통적인 화법은 대상의 본질을 '이해시키기' 위한 화법이다[50]. 즉 각각의 화법은 달성하고자 하는 목적(기능)이 서로 다르므로 그 원리도 다른 것이다. 그러면 각 화법에 오랫동안 적응되어 온 사람들이 새로운－목적이 다른－화법

49　宇佐美文里, 『中国絵画入門』(도쿄: 岩波新書, 2014), pp.182~183.

50　岸文和, 「延享2年のパースペクティヴ－奥村政信画〈大浮絵〉をめぐって」, 『美術史』 41(2)(도쿄: 美術史学會, 1992), p.243.

【도1-18】 에른스트 곰브리치, 『예술과 환영』에 게재된 육면체 상자

을 만나면 어떠한 일이 일어날까?

다음의 일화는 에른스트 곰브리치 Ernst Hans Josef Gombrich(1909~2001)가 『예술과 환영』에서 20세기 초에 유럽에 온 마키노 요시오라는 일본인 미술가의 유년 시절에 대해 소개한 글이다[51].

투시 원근법에 관해서는 아버지와 얽힌 이야기가 하나 있습니다. 제가 중학교 시절 소묘 교과서에는 정확한 투시 원근법으로 그린 사각 상자의 도안이 게재되어 있었습니다. 아버지가 그것을 보고 "어? 이 상자는 사각형이 아닌 게로군. 내 눈에는 상당히 비틀어져(기울어져) 보이는구나"라고 말했다. 9년쯤 뒤에 부친은 바로 그 책을 보다가 나를 부르더니 "이상해. 내가 이 사각 상자가 비틀어져(기울어져) 보인다고 했던 것을 기억하겠지? 그런데 이제 보니 이게 옳다는 것을 알겠구나"라고 말했다.

에른스트 곰브리치도 지적하듯이 소년의 아버지가 본 그림은 아마도 **【도1-18】**과 같은 육면체 상자를 투시 원근법으로 그린 도안일 것이다. 투시 원근법에 적응되지 않은 사람에게는-평행 원근법에 적응되어 있는 사람에게는-상자의 앞쪽 높이와 뒷쪽 높이가 다르므로 상자가 기울어 있다고 오해할 것이다. 그러나 원근법은 언어의 문법과 마찬가지로 학습하면 금방 적응할 수 있다. 그러므로 훗날 아버지가 같은 그림을 보고 그것이 제대로 그려진 것이라고 이해한 것이다.

51 에른스트 곰브리치, 『예술과 환영』, 백기수 번역(이화여자대학교 출판부, 1996), p.404.

그리고 음영법을 오해한 일화도 존재한다. 다음은 보리스 우스펜스키 Boris Uspenskij의 『이콘의 기호학』에 소개된 내용이다[52].

유럽 예술의 규범을 전혀 모르는 16세기 중국인 감상자의 경우, (중략) 유럽의 초상화에 사용되는 명암 기법이 얼굴에 묻은 얼룩으로 보였다고 한다.

조선에도 다음과 같은 문헌이 전한다[53].

어제 방안에 앉아서 창문을 다 닫으니 아주 어둡지는 않았으나 외청外廳과 같지는 않아 자연 밝은 빛이 적었네. 그리하여 모사할 때 어두운색을 띠지 않을 수 없었네. 이 사람은 일생 동안 미간을 찌푸리고 근심하는 모습을 보인 적이 없었고 노할 때도 역시 드물고 주위 사람들이 소위 얼굴에 봄의 화기가 가득하다고 하는 것이 실로 이를 가리켜 말하는 것이네. 이 역시 신기가 모인 곳이니 또한 신경을 더 쓰는 것이 어떠한가. 어제 누차 붓을 움직여 두 뺨에 어두운 기운을 많이 칠하였는데 이 얼굴이 본래 누런 흙빛을 띤다고 하여 지금 어두운색으로 그릴 수 없으니 이 역시 마땅히 고쳐야 하네.
昨坐房子窓戶盡閉雖不至幽暗, 而亦與外廳不同自然少陽明之光. 故摹寫之際末免帶著晦色. 此人生平未嘗有皺眉憂愁之態, 怒時亦罕傍人所謂滿面春和云者, 實指此而言也. 此亦神氣所注並加著意如何. 昨因屢次動筆, 兩臉黑氣添多此面本帶土色, 今不可作黯黲之色, 此亦改之為宜.

52 ボリス·ウスペンスキー, 앞의 책, p.124을 참조.

53 金錫冑, 「與燕京畫史焦秉貞書」(在玉河館), 『息庵先生文集』-韓国歷史文集叢書 603(경인문화사, 1994), pp.456~457. 번역은 강관식, 「진경시대 초상화 양식의 이념적 기반」, 최완수 편, 『우리 문화의 황금기 진경시대』(돌베개, 1998), pp.281~284을 참조.

이 기록은 김석주金錫冑(1634~1684)가 1682년 사은사謝恩使로 연행燕行하였을 당시 서양화법을 적극적으로 수용하여 인물화뿐만 아니라 산수, 누각을 잘 그리는 화가로 유명한 초병정焦秉貞(생몰년 미상)에게 초상화를 그려 받고 마음에 들지 않아 수정을 요구하기 위해 쓴 편지 내용이다. 김석주는 얼굴이 어둡게 표현된 것이 '창문을 모두 닫아' '밝은 빛이 적었기 때문'이라고 기술하고 있어 그 이유가 다소 논리적이므로 상기의 중국인과 같이 음영법에 대한 완전한 오해가 있었다라고 할 수는 없다. 그러나 조선의 초상화는 주로 대상 인물이 지금 눈앞에 보이는 모습이 아닌 그 사람의 본질 즉 품격 있는 인물로 표현되도록 화가에게 요구하였다[54]. 특히 그 사람의 품격을 표현함에 있어서 얼굴 표현은 가장 중요한 부분으로 '얼굴에 봄의 화기가 가득하도록' 밝게 표현하는 것이 암묵적인 규칙이었기에 김석주는 음영 표현을 위해 어둡게 표현하는 서양 음영법의 규칙을 제대로 이해하지 못한 것이다.

그림은 일반적으로 시각 언어라고 하는 것처럼, 그 그림을 이해하기 위해서는 문법에 해당하는 화법을 학습하지 않는 한 '올바르게' 이해할 수 없다. 단, 그림 제작에 있어서 '학습' 방법은 크게 두 가지 방법이 있다. 이론적인 학습과 경험적인 학습이다. 서양화법은 수학적 원리를 바탕으로 하기 때문에 조선이 이 원리를 이론적으로 제대로 이해하고 완전한 서양화법을 사용한 것은 근대가 되어서야 가능하였다고 할 수 있다. 그러나 위에서 언급한 일본인 미술가 얘기처럼 그림은 경험적으로 적응할 수 있으므로 이형록은 다양한 그림들을 보고-이론적이 아닌 경험적으로 학습하고-서양화법을 적극적으로 사용하였다. 선행연구에서도 이형록의 책가도에는 완전한 서양화법이 사용되지 않았음을 지적하였다. 하지만 현재뿐만 아니라 이형록

54 조선미, 앞의 책, pp.204~217.

이 활동한 시기에도 이형록의 책가도가 실재하는 책장과도 같이 '핍진하다'라고 평가받았음은 틀림없는 사실이다.

　그럼 이형록은 이론적 이해가 아닌 경험적 학습을 통해 서양화법을 어떻게 구사하였기에 '핍진하다'라는 평가를 받을 수 있었을까? 이 책에서는 서양화법 이해에 대한 책가도 장르의 발자취를 살펴봄으로써 조선 회화사의 한 측면을 엿보도록 하겠다.

제**2**장

본 장에서는 조선이 서양화법을 본격적으로 수용하게 된 18세기에 실제로 어떠한 서양화를 경험하였는지를 확인하고 그러한 서양화로부터 무엇을 배웠는지를 각 장르별 조선회화를 통해 살펴보도록 하겠다. 이를 위해 먼저 연행사의 여행기인 연행록 중에서도 서양화에 대해서 가장 많이 기술된『일암연기一菴燕記』와 조선과 중국 그리고 그 주변 지역의 문물에 대해서 기록한『오주행문장전산고伍洲衍文長箋散稿』그리고 조선의 실학자인 이익의 문집『성호사설星湖僿説』을 통해 어떠한 화제, 형식, 기법, 기저재의 서양화를 경험하였으며 그 중에서도 특히 어떠한 종류의 서양화에 주목하고 서양화의 어떤 부분에 관심을 가졌는지를 확인하였다. 그리고 이러한 서양화가 조선회화에 어떠한 영향을 끼쳤는지를 선행연구에서 지적한 초상화, 산수화, 기록화, 동물화를 서양화법이 유입되기 이전(16~18세기 초반)과 유입된 18세기, 그리고 유입 이후(19세기)를 중심으로 비교하여 살펴보았다.

조선의

서양화법 수용

1. 문헌상의 서양화 경험

조선이 서양과 교류할 수 있는 주된 창구는 북경에 있는 천주당이었다. 중국·청나라가 수도를 심양瀋陽에서 연경 즉 북경北京으로 옮긴 1645년 이래, 북경을 매년 정기적으로 방문했던 연행사가 18세기부터 천주당을 방문할 수 있게 되어 선교사와 교류함으로써 크리스트교와 서양 과학과 관련한 서적과 혼천의渾天儀, 자명종自鳴鐘, 천리경千里鏡 등 서양의 기물들을 직접 보았으며 선물로 받기도 하였다. 이러한 내용은 연행사들이 기록한 연행록에 의해 확인할 수 있다. 현재 발견된 400여 종의 연행록 중에서 27권이 천주당을 방문한 내용을 포함하고 있으며 이들 대부분이 18세기 것이다[1]. 그 중에서도 현존하는 가장 오래된 기록이 1712년 11월부터 1713년 3월까지 5개월간의 일기를 기록한 김창업(1658~1721)의 『노가재연행록老稼齋燕行錄』이다. 이 문헌에는 서양화에 대해서 천주당의 벽에 걸려있는 천주상의 '얼굴이 살아있는 것 같다'라고 기록하고 있지만, 그 그림이 구체적으로 어떠한 기저재에 어떠한 기법으로 그려진 것인가에 대해서는 알 수 없다[2].

서양화에 관한 기술이 가장 많은 문헌으로 알려진 연행록은 『일암연기一菴燕記』(1759)이다. 이 문헌은 1720년 이이명(1658~1722)이 조선 19대 왕인 숙종(1674~1720 재위)의 서거를 알리기 위한 고부사告訃使로 북경을 방문했을 당시, 자제군관子弟軍官이라는 자격으로 동행한 아들 이기지(1690~1722)가 기록한 연행록이다. 『일암연기』에 의하면 이기지가 남당南堂, 동당東堂, 북당北

1 신익철, 「18~19세기 연행사절의 북경천주당 방문의 양상과 의미」, 『한국교회사』 제44호(한국교회사연구소, 2014), p.148을 참고.

2 김창업, 『노가재연행록』에 대해서는, 신익철, 『선행사와 북경천주당−연행록소재 북경 천주당 기사집성』(보고사, 2013), pp.13~16을 참고.

서양화법을 품은 조선의 그림, 책가도

堂, 세 곳의 천주당을 방문하여 벽화를 비롯하여 선교사가 그린 초상화와 동물백과사전에 실린 동판 삽화, 두꺼운 종이厚紙에 그린 개 그림 등 다양한 종류의 그림을 보았으며, 연행사들의 숙소인 법화사法華寺를 방문한 선교사로부터는 천주당 교회가 그려진 동판화를 선물로 받았다[3]. 이러한 이기지의 경험을 정리한 것이 〔표2-1〕이다[4]. 이 표에서 알 수 있듯이 연행사들은 다양한 화제(인물, 산수, 성곽, 금수, 화초)를 다양한 기저재(종이, 비단)에 다양한 기법(동판화, 유화)으로, 그리고 다양한 형식(책, 화첩, 두루마리, 족자, 병풍, 벽화)으로 꾸민 서양화를 목격하였다[5].

이와 같이 다향한 서양화를 경험한 연행사들은 특히 벽화와 유화가 가장 놀랍고 인상깊은 그림이었음을 기록하였다. 1720년 10월 26일조에는 남당에서 본 벽화에 대해서 다음과 같이 기술하였다[6].

작별 인사를 하고 나와서 왼쪽을 보니, 새로 완성된 건물의 북쪽 벽에 문이 열려 있고 개가 문밖으로 얼굴을 내밀고 밖을 살펴보고 있었다. 자세히 살펴보니 문은 원래 없었다. 단지 벽에 반쯤 열린 문이 그려져 있고 그 아래에 개를 그린 것이다. 가까이서 보면 붓으로 칠하고 바른 것이 정밀하고 섬세하지 않지만, 열 걸음 떨어져 보면 분명히 살아있는 개이다. 문짝 안은 깊숙

3 1720년 시점에 북경에는 남당, 동당, 북당의 세 천주당이 있었다. 서당은 1723년에 세워졌다.

4 [표2-1]은 이기지, 『일암연기』, 『연행록선집보유燕行錄選集補遺』 상(성균관대학교 대동문화연구원, 2008)을 번역한 신익철, 앞의 책(2013), pp. 28~117을 참고하여 정리한 것으로, 표의 구성은 정은주, 「연행사절의 서양화 인식과 사진술 유입－북경 천주당을 중심으로」, 『명청사연구』 제30호(명청사연구회, 2008)에 게재되어 있는 표를 참고하였다.

5 『일암연기』에서는 확인되지 않았지만, 현재 청대에 제작된 서양회화로 편액 형식의 그림, 캔버스와 나무판을 기저재로 한 그림, 유리그림과 수채화기법으로 제작된 그림들도 전한다. 연행사들은 이러한 종류의 그림도 접했을 가능성이 있다.

6 이기지, 앞의 책, p.367.

[표2-1] 『일암연기』에서 확인할 수 있는 서양화 경험

날짜(1720년)	장소	서양화(화제 / 기저재 / 기법 / 형식)
9월 22일(권2)	남당	1 천주상, 귀조鬼鳥를 밟고 항마저로 머리를 찧고 있는 천신상 / – / – / 벽화 2 천녀상 / – / – / 병풍
9월 27일(권3)	남당	1 중국에 들어온 선교사(利瑪竇, 湯若望, 龍華明, 安文思 외 3명) 초상 / – / – / 일곱 족자七簇 2 성모자상 / 비단綿 / 동판인쇄(塗墨而空人形,若陰刻印本) / 책 속에 있는 두 세장二三丈 3 서양인 군주와 황후 초상, 기타 인물, 산천, 성곽, 마을閭른, 바다와 섬海島 / – / – / 커다란 책 세 권(大册三卷)
9월 29일(권3)	숙소	1 서양의 천주당 / – / 인화 / –
10월 10일(권3)	동당	1 천주천신상 / – / – / 네 벽화 2 천주 / – / 유리로 칠하다塗以琉璃(유화) / 병풍 3 성모자상 / – / – / 벽화
10월 20일(권4)	숙소	1 지도 / – / – / 여덟 장八丈 2 천문도 / – / – / 두 장二丈 3 서양화 / – / – / 네 권四卷(두루마리) 4 서양화 / – / – / 여섯 장六丈 5 서양화 / – / – / 세 장三丈
10월 21일(권4)	숙소	1 서양의 금수禽獸와 충어蟲魚 / – / – / 책 한 권一册 2 서양의 성지城地와 인물人物 / – / – / 책 한 권一册 3 여러 모습의 천주당 / – / – / 책 세 권三册
10월 22일(권4)	동당	1 작은 개小狗 / 두꺼운 종이厚紙 / – / – 2 서양의 산수, 정자와 누각, 정원 / – / 음양동판인陰陽銅版印 / 화첩 한 권一畫帖
10월 24일(권4)	숙소	1 곤여도坤輿圖 / – / – / 두 권二卷(두루마리) 2 지구도地毬圖 / – / – / 여덟 장八丈 3 천문도天文圖 / – / – / 두 장二丈 4 서양화 / – / – / 일곱 장七丈
10월 26일(권4)	남당	1 개狗 / – / – / 벽화
10월 28일(권4)	북당	1 천주당, 천주, 천신 / – / – / 벽화 2 서양의 산수와 성곽, 인물 / – / – / 병풍 한 첩屛風一帖 3 짐승의 정면과 측면 및 앉거나 걷는 모습, 그리고 장부臟腑와 골절骨節을 묘사 / – / 동판인출銅版印出 / 책 세 권大册三卷 4 서양화 / – / – / 두 장二張

하고 그윽하나, 마치 한쪽 벽면이 비쳐 보이는 듯하고 매우 기이스럽기도 하다. 이를 물어보니 낭세녕의 그림이라고 한다.

辭出見左邊屋新成, 而北壁門開而有犬露面門扉, 引頸窮外, 諦視則元無門焉. 但画門扉於壁, 作半開狀, 而画狗其下, 筆畫塗抹, 甚不精細而近視則画. 却立十步外, 則分明是生狗, 門扉之內甚深邃, 若暎見一邊壁, 尤可怪也. 問之為郎石寧画云.

이 기록에 의하면 남당의 벽화는 예수회의 선교사이며 청왕조의 궁중화가로도 활동한 낭세녕郎世寧(1688~1766)에 의해서 제작된 것이다[7]. 낭세녕은 중국의 서양화법 전수에 큰 공헌을 한 인물로, 중국에 오기 전, 유럽에서 활동한 시기에는 바로크 미술의 거장 안드레오 포초Andrea Pozzo(1642~1709)로부터 많은 영향을 받았다고 알려져 있다[8]. 낭세녕이 소속된 예수회는 당시 종교 개혁에 대항하여 신을 사실적으로 재현한 것처럼 표현하는 바로크 양식의 미술을 포교 활동에 적극적으로 이용하였다[9]. 이를

7 정은주, 「연행사절의 서양화의 인식과 사진술 유입: 북경 천주당을 중심으로」, 『명청사연구』 제30호(명청사연구회, 2008), pp.157~199는 『일암연기一菴燕記』에서 낭세녕郎世寧을 '郎石寧'으로 표기하고 있지만 '石'은 중국어로 '世'와 같은 발음이기에 당시 중국에서 혼용하여 사용된 표기임을 지적하였다.

8 낭세녕은 예수회 선교사로 1715년에 북경에 들어와 청왕조의 강희제康熙帝(1661~1722 재위)·옹정제雍正帝 (1722~1735 재위)·건륭제乾隆帝(1735~1796 재위)의 세 황제 밑에서 궁중화가로 활약하였다. 그리고 안드레오 포초와 낭세녕의 관계에 대해서는 王凱, 『紫禁城の西洋人画家－ジュゼッペ·カスティリオーネによる東西美術の融合と展開－』(오카야마: 大学教育出版, 2009), pp.2~5을 참조.

9 당시, 낭세녕과 왕치성 등의 선교사 출신 서양 화가가 중국회화에 많은 영향을 끼쳤다. 그 중에서도 '전신傳神' 혹은 '사진寫真'으로도 불린 초상화는 '형사形似'를 중시하였기에 서양화법을 좀 더 적극적으로 사용하였다. 하지만 기존의 전통화법과의 절충적인 수용에 그쳤다고 할 수 있다. 그 원인에 대해서 米澤嘉圃, 「中国近世絵画と西洋画法」, 『米澤嘉圃美術史論集』(도쿄: 国華社, 1994), pp.359~380은 중국회화의 근간에는 '골법骨法'을 중시하는 전통적 사상 즉 비대상적이고 비사실적인 성격을 가진 주관주의가 강하였기에 서구의 과학적 정신의 소산인 서양화법을 근본적으로 이해하고 사용하는 데에는 한계가 있었다고 지적하였다. 중국회화의 서양화법 수용의 구체적인 예에 대해서는 『中国の洋風画－明末から清時代の絵画·版画·挿絵本』(町田市立国際版画美術館, 1995)과 이성미, 『조선시대 그림 속의 서양화법』(소화당, 2000), pp.57~82 등을 참조.

통해 이 남당의 벽화는 예수회에 소속된 낭세녕이 바로크 양식의 트롱프
뢰유Trompe-l'œil, 즉 일루전 효과가 있는 매우 사실적인 그림으로 그렸을 가
능성이 아주 높다[10]. 참고로 이 벽화는 벽에 직접 그린 것이 아니라, 나무판
혹은 종이 등에 그린 것을 벽에 고정하는 형식이었을 것으로 여겨진다. 청
대에 관료이면서 화가로 활동한 요원지姚元之(1776~1852)가 쓴 『죽엽정잡기竹
葉亭雜記』에는 당시 남당에 있었던 낭세녕의 벽화에 대해서 "남당 내에 낭세
녕의 선법화 두 장이 있다南堂內有郞士寧線法画二張." 청사의 동서쪽 벽에 펼쳐져
있다張於廳事東西両壁'라고 기술하고 있기 때문이다[11]. 여기서 '선법화'란 당시
청나라에서 서양화의 투시 원근법을 이용하여 삼차원적 공간을 표현하는
그림을 부르는 용어이다[12]. 그리고 이 그림의 개수를 세는 방법은 얇고 넓적
한 조각을 의미하는 장張을 사용하고 있으며 이 그림을 어떻게 설치하였는
지에 대해 알 수 있는 것으로 동사를 '펼치다'라는 의미의 장張을 사용하고
있으므로 벽에 직접 그린 그림이 아님을 알 수 있다.

연행사들은 위의 벽화뿐만 아니라 유화로 여겨지는 그림에도 놀라움을
표현하였다. 다음은 1720년 10월 10일에 동당을 방문하였을 당시의 기록이
다[13].

감실 안에는 사방이 한 척쯤 되는 병풍이 많이 있다. (이 병풍은) 천주를 그렸

10 예수회와 바로크 양식의 관계에 대해서는 宮下規久朗, 『バロック美術の成立』(도쿄: 山川出版社, 2003)을
 참조. 그리고 장석범, 「장 드니 아티레Jean-Denis Attiret, 王致誠와 로코코 미술의 동아시아 전파」, 『미술사연구』
 22호(미술사연구회, 2008), pp.273~306는 청의 궁중회화와 민간회화에서 18세기 프랑스에서 유행한 로
 코코 미술의 영향도 확인할 수 있다고 지적하였다.

11 姚元之, 『竹葉亭雜記』3卷(상하이: 中華書局, 1982), p.66.

12 선법화에 대해서는, 中野徹·西上実責任 편, 『世界美術大全集』(도쿄: 小学館, 1998), p.139; 이주현, 「乾
 隆帝의 西畵인식과 郎世寧화풍의 형성: 貢馬圖를 중심으로」, 『미술사연구』 23(미술사연구회, 2009), pp.
 81~114를 참조.

13 이기지, 앞의 책, p.338.

으며 유리를 발랐다. 멀리서 보면 마치 천주가 살아서 그 속을 걸어 다니는
듯하다. 龕中多立方尺屛風, 画天主而塗以琉璃, 遠見如生入行步其中.

감실 안에 사방이 한 척(약 30.3cm)쯤 되는 병풍 형식의 유화가 안치되
어 있었던 것으로 보인다. 이 그림들을 유화로 보는 이유는 유화의 가장 큰
특징은 광택이므로 당시 사람들의 눈에는 광택이 반사되어 빛나는 '유리'로
보였으리라 추측되기 때문이다. 한편 이 광택에 대해서 달리 표현한 이도
있다.

당시 북경을 경유하여 조선에 들어온 서양화를 본 조선의 실학자 이규
경李圭景(1788~?)이 조선과 중국의 고금문물에 대해 기술한 『오주연문장전산
고五洲衍文長箋散稿』(1839)의 「암화약수변증설罨畵藥水辨證說」에는 다음과 같이 기
술하고 있다[14].

연경(북경)을 통해 흘러 들어온 소위 양화洋畵는 모두 치수를 헤아려 거울에
비친 듯이 본떴다(그렸다). 그러므로 실재하는 것과 같아, 살아서 움직이는
것 같다. 그리고 그 위에 약수를 발라, 마치 유리가 덮여 있는 것과 같이 옥
처럼 반짝이고 투명해서 비쳐 보인다. 이 색채와 형상으로 하여금 서로 그림
밖으로 뛰쳐 나올 듯하게 보인다. 보는 이는 스스로 진짜인지 가짜인지 판
단하기 어렵다. 그 약수가 어떠한 것인지 모르겠다. 혹여 석화채石花菜(우뭇
가사리)를 달여서 만든 즙이 아닐까? 여러 번 발라서 덮었기 때문에 그렇게
보이는 것이다.
自燕流来所謂洋畵, 俱以度數及鏡摸. 故宛如真象, 活動如生. 而画上復以藥

14 이규경, 「암화약수변증설」, 『오주행문장전산고』 하(동국문화사, 1959), p.145.

水塗刷, 如畧琉璃, 玲瓏暎澈, 俾其色相相突出畵外, 覧者自失難辨眞贗. 其藥
水未知甚樣物, 疑是石花菜等藥煎汁. 而屢度畧蓋故也.

이 문헌에서는 광택의 원인이 '약수'라고 표현하고 있다. 이 두 문헌에서
말하는 '유리'와 '약수'는 아마도 바니스varnish를 말하는 듯하다. 바니스란
건성유乾性油와 수지樹脂 그리고 용제를 배합한 것으로 서로 다른 색과 물감
층 간의 결합력을 높이고 발색과 광택을 유지시키기 위해 유화를 제작하는
도중 혹은 마무리 과정에 바르는 것이다[15]. 이규경은 화면의 반짝임이 '약
수' 즉 바니스로 인한 것이라고 생각했으므로 유화가 광택이 나는 이유에
대해서 막연하게나마 알고 있었음을 알 수 있다. 그러나 바니스의 재료를
'석화채石花菜(우뭇가사리)를 달여서 만든 즙'이라고 기술하고 있어 구체적으로
는 알지 못했음을 알 수 있다.

한편 서양화를 직접 본 사람들은 그림이 '살아 있는 것'처럼 보이는 원
인 즉 그리는 방법(기술)에 대해서도 관심이 있었음을 조선의 실학자 이익李
瀷(1681~1763)의 『성호사설星湖僿説』을 통해서도 확인할 수 있다[16].

최근 연행사는 서양화를 구입하여 가져와 대청에 걸어 놓았다. 한쪽 눈을
감고 다른 한쪽 눈으로 오랫동안 주시하면 궁전 모퉁이와 담벼락이 모두 실
제 형태처럼 튀어나온다. 묵묵히 탐구한 사람이 말하기를 "이것은 그리는
기술의 묘이다. 원근遠近과 장단長短의 상호 관계가 분명하여 한쪽 눈으로 집
중하여 보면 혼미한 것이 이처럼 뚜렷하게 나타난다"고 한다. 이는 중국에

15 바니스에 대해서는, マックス·デルナ—Max Doerner, 『絵画技術体系』, ハンス·G·ミュラー 개정, 佐藤一郎 번역
 (도쿄: 미술출판사, 1980), pp.259~298 참조.
16 이익, 『星湖僿説』(경희줄판사, 1967), p.109.

● 서양화법을 품은 조선의 그림, 책가도

일찍이 없던 것이다. 지금 (내가) 이마두利瑪竇가 쓴 『기하원본幾何原本』을 보니, 서문에 "그 기술은 눈으로 멀고 가까운 것과 바르고 기운 것, 높고 낮은 것의 차이를 살펴, 물상에 빛을 쬐어 평평한 판 위에 원통과 모난 기둥을 입체적으로 그려 물체간의 거리를 헤아려 진형眞形을 그릴 수 있게 하는 것이다. 작게 그려 크게 보이도록 하고 가깝게 그려 멀리 보이도록 하고 원을 그려 공이 보이도록 하고 상像을 그릴 때는 요철이 있도록 하고 집을 그릴 때는 명암이 있도록 표현하여야 한다'라고 하였다. 그러므로 이 그림은 요돌坳突의 일단일 뿐이다. 그리고 크게 보이고 멀리 보이도록 하는 것이 무슨 기술로 하는지 모르겠다.

近世使燕者, 市西洋畵掛在堂上. 始閉一眼以隻晴注視久, 而殿角宮垣皆突起如眞形. 有嘿究者曰, 此畵工之妙也, 其遠近長短分數分明, 故隻眼力迷現化如此也. 盖中國之未始有也. 今觀利瑪竇所撰幾何原木, 序云其術有目視, 以遠近正邪高下之差, 照物狀可畵立圓立方之度數于平版之上, 可遠測物度及眞形, 畵小使目視大, 畵近使目視遠, 畵圓使目視球, 畵像有坳突, 畵室屋有明闇也. 然卽此畵卽其坳突一端耳, 又不知視大視遠等之爲何術耳.

이익은 자신이 본 서양화가 '실제 형태처럼 우뚝 선다'고 하였으며 이마두의 『기하원본』을 인용하여 그 원인은 수학적 이론에 근거한 원근을 표현하는 투시도법과 빛을 비춰 요철을 표현하는 음영법에 의한 것임을 알고 이론적으로 이해하려고 하였음을 알 수 있다. 하지만 학자인 그는 결국 그 원리가 어떠한 것인지 제대로 이해하지는 못한 듯하다. 반면에 18세기 조선의 화가들은 이론적인 학습이 아닌 실제 그림들을 통한 경험적인 학습을 통해 서양화법을 자신의 그림에 적용시켰다. 제2절에서 제5절까지는 조선회화의 각 장르별로 서양화법을 어떻게 수용하였는지를 선행연구를 통해 확인하도록 하겠다.

2. 초상화

조선회화에서 서양화법의 수용에 대해서 확인할 첫 번째 회화 장르는 초상화이다. 초상화는 정조대에 출제되었던 녹취재 화제 중에서 '인물'을 맨 처음 순서로 제시하고 있을 정도로 조선 회화에 있어서 가장 중요한 회화 장르이다[17]. 정확히 말하자면 조선회화에서는 '인물'이 아닌 '초상' 장르가 중요하다. 왜냐하면 조선은 유교가 국가 통치 이념이므로 선조의 은혜에 보답하는 보본반시報本反始의 도덕관과 위대한 인물 즉 유학자를 숭배하는 숭현사상崇賢思想을 바탕으로 향사용享祀用 초상화의 수요가 많았기 때문이다. 다시 말하면 초상화는 유교를 통치이념으로 하는 조선을 단적으로 나타내는 회화라고 할 수 있다. 본 절에서는 조선에서 중요한 의미를 지니는 초상화가 서양화법을 어떻게 사용하고 그 수용이 역사적으로 어떻게 전개되었는지를 확인하기 위해 서양화법이 사용되기 이전인 17세기와 유입된 18세기, 그리고 유입 이후의 19세기를 중심으로 비교하여 살펴보았다.

전통적인 초상화(17세기)

조선에 서양화법이 본격적으로 사용된 18세기 이전의 초상화, 즉 17세기에 제작된 〈이중로상李重老像〉【도2-1】을 확인해 보도록 하자. 우선 얼굴을 제외한 전체에 검은 윤곽선이 그려져 있으며 초상화의 대부분을 차지하는 의복이

17 당시 차비대령화원의 가장 중요한 임무는 어진御眞과 나라와 왕실을 위해 공로를 쌓은 신하들의 초상화 즉 공신상功臣像을 그리는 것이었다. 『내각일력』을 통해 녹취재에 출제된 회화 장르를 살펴보면 '초상'은 없으며 '인물'만이 존재할 뿐이다. 그 내용을 살펴보면, '고사인물화'와 '경작도', '계회도' 등을 떠올리게 하는 그림으로 '초상'과는 관계없는 화제가 출제되었음을 알 수 있다. 그러나 특정 인물의 초상을 녹취재의 화제로 출제하기에는 어려움이 있으므로 '인물'을 그린 회화를 통해 초상화를 그릴 수 있는 역량을 확인하였을 가능성이 있다.

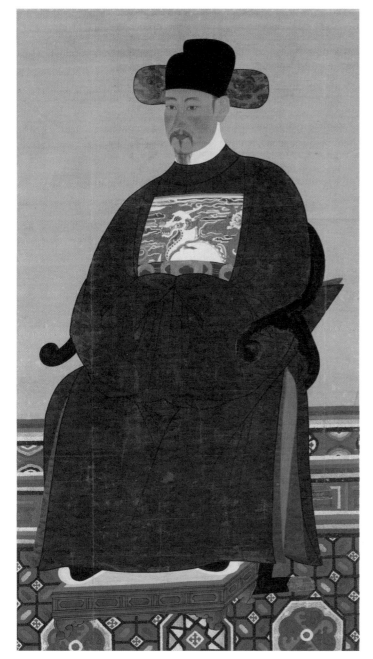

【도2-2】 도2-1의 부분

【도2-1】 〈이중로상李重老像〉, 작자 미상, 17세기, 비단에 채색, 171.5×94.0cm, 경기도박물관 소장

같은 톤의 안료로 균일하게 채색되어 있어 평면적으로 보인다. 한편, 발아래에 놓여있는 족좌대는 평행 원근법을 사용하여 깊이감을 표현하고 있지만, 족좌대 아래에 깔려있는 채전彩氈은 상공에서 바라본 모습으로 그려져 깊이감을 전혀 느낄 수 없다. 세부 표현【도2-2】에 있어서도 얼굴의 이마와 콧잔등 그리고 뺨의 돌출된 부분이 주변보다 붉게 칠해져 있어 마치 술 취한 사람처럼 보인다. 이러한 표현은 제1장의 요철법에서도 언급한 이중음영법으로 조선 초·중기의 초상화에서 확인할 수 있는 공통된 특징이다[18]. 즉 이러한 화법은 개념적 규칙에 불과하며 이 초상화는 눈 앞에 실재하는 인물과도 같다라는 관점에서 보면 이 그림은 역시 사실성이 떨어진다고 할 수 있겠다.

서양화법의 영향을 받은 초상화(18세기)

18세기에 서양의 문물을 조선에 유입하는 데 주된 역할을 한 연행사는 천주당에서 다양한 서양화를 보거나 선교사로부터 선물 받기도 하여 직접 서양화를 경험하였다. 그러나 그것만이 연행사들의 서양화 경험이 아니었다. 연행사들은 서양인 화가로부터 그림을 배운 청나라 화가들에게 초상화를 그려줄 것을 부탁한 경우도 많았다[19]. 그 대표적인 예로 17세기에 제작된 것으로는 작자 미상의 〈김육상金堉像〉【도2-3】, 18세기에 제작된 것으로는 시옥施鈺(생몰년미상)의 〈김재로상金在魯像〉【도2-4】이 현존한다. 이 두 작품은 4분의 3 정면상으로 그리는 종래의 초상화와는 달리 정면상으로 그린 것이 큰 특

18 〈이중로상〉의 이중음영법에 대해서는 조선미, 『초상화 연구: 초상화와 초상화론』(문예출판사, 2007), p. 155을 참조.

19 조선미, 「朝鮮 後期 中國 肖像畵의 流入과 韓國的 變用」, 『미술사논단』 14(한국미술연구소, 2002), pp. 125~154.

징이다. 조선미는 이들 작품이 정면상으로 표현할 수 있었던 것은 서양화법의 영향으로 얼굴의 윤곽을 입체적으로 표현할 수 있는 화법이 발달하였기 때문이라고 지적하였다[20]. 즉 눈 주위와 코, 뺨 등의 얼굴 각 부분에 물감을 여러 번 칠하는 훈염법을 이용하여 명암의 자연스러운 변화를 가능케 하였기 때문이다[21]. 그러나 이 두 그림은 훈염법의 사용에 있어서 차이를 확인할 수 있다. 17세기의 〈김육상〉 보다 18세기의 〈김재로상〉이 명암의 변화가 자연스럽고 보다 입체적이고 사실적이다. 〈김재로상〉과 같은 그림의 영향을 받은 것으로 보이는 조선의 초상화가 18세기의 궁중화가 이명기李命基(1756~?)에 의한 〈오재준상吳載純像〉【도2-5】이다. 〈오재준상〉은 정조의 총애를 받은 문신 오재준(1727~1792)의 초상을 정면상으로 그린 것으로, 얼굴【도1-17】은 물감의 덧칠하는 횟수를 달리하여 명암의 차이를 정교하게 표현하였으며, 옷주름 또한 명암의 변화를 자연스럽게 표현함으로써 사실적이고 입체적으로 표현하였다. 그리고 족좌대는 〈김재로상〉과 같이 투시되는 방향의 선이 점차 단축되는 서양의 투시 원근법이 사용되었다. 뿐만 아니라 발 부근의 관복 옷자락이 포개져 있는 상태를 명암 처리와 함께 뒤쪽으로 갈수록 짧게 표현하였으며 소매 주름을 산능선을 표현하듯이 아래에서 위로 갈수록 바깥쪽으로 비스듬히 옷자락을 부풀린 듯한 표현 또한 공간의 깊이감을 더해주고 있다[22]. 이러한 표현은 명백히 서양화 혹은 〈김재로상〉과 같은 서양화풍으로 그린 새로운 초상화를 통한 학습으로 인해 가능하였다고 할 수 있겠다.

20 조선미, 앞의 책(2007), pp.159~161.

21 앞의 책, pp.159~161.

22 〈오재준상〉은 산능선처럼 표현한 소매 부분의 옷주름을 통해 무릎 부근이 앞쪽에 있고 벨트 부근부터의 상체가 보다 뒤쪽에 있음이 표현되어 깊이감을 더해주고 있다. 하지만 〈김재로상〉은 소매가 아래로 흘러내리도록 표현하여 무릎에서 엉덩이 쪽으로의 깊이감이 표현되지 않았다.

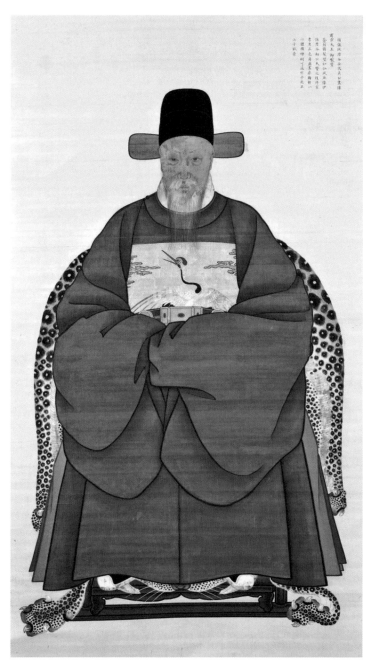

【도2-3】 〈김육상金堉像〉, 작자 미상, 17세기, 비단에 채색, 175.0×98.5cm, 실학박물관 소장

서양화법을 품은 조선의 그림, 책가도

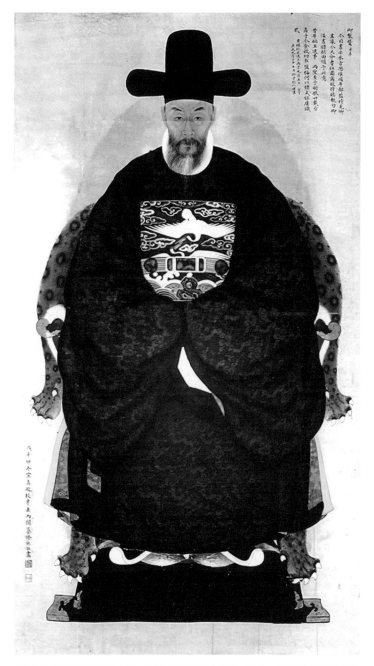

【도2-4】〈김재로상金在魯像〉, 시옥, 18세기, 비단에 채색, 175.0×98.5cm, 삼성미술관 리움 소장

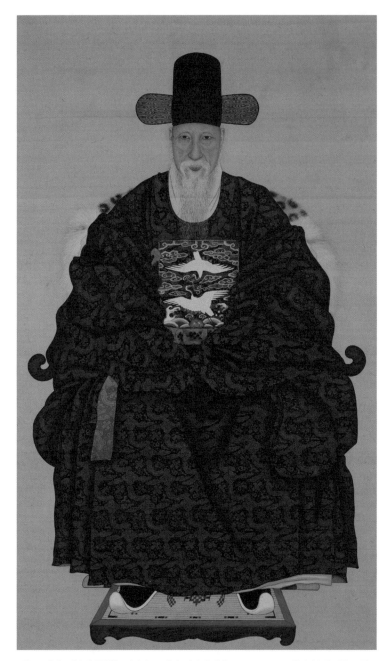

【도2-5】 〈오재순상吳載純像〉, 이명기, 18세기, 비단에 채색, 151.7×89.0㎝, 삼성미술관 리움 소장

서양화법을 품은 조선의 그림, 책가도

전통으로 회귀하는 초상화(19세기)

19세기 초상화는 18세기에 수용된 서양화법이 더욱 발전한 것이 아닌 다시 평면적인 표현으로 회귀하였다. 그 배경에는 당시 조선의 최고 교육 기관인 성균관의 대사성을 지내고 서화와 고증학 그리고 금석학 등 대부분의 학문에 정통한 인물인 김정희金正喜(1786~1856)의 영향이 아주 크다. 1809년 연행사로서 북경을 방문한 김정희는 종래의 연행사들과 달리 옹방강翁方綱(1733~1818)과 완원阮元(1764~1849) 등 청나라의 저명한 유학자를 방문하여 인연을 맺고 학문적인 교류를 지속하였다. 특히 옹방강은 고증학과 금석학에 정통하였으며 고서화와 탁본, 전적典籍 등을 모으는 수집가로 김정희의 예술에 대한 감식안 형성에 큰 영향을 주었다. 즉 눈앞에 실재하고 있는 듯한 사실감 보다도 그리는 이의 심경 혹은 정신의 표현을 중시한 남종화를 추구하게 되었으며 19세기 무렵에는 그의 취향이 조선 회화 전체에 압도적인 영향을 끼치게 되었다. 이 변화를 확인할 수 있는 작품이 궁중화원 이한길李漢喆(1808~?)과 유숙劉淑(1827~1873)이 합작으로 그린 〈흥선대원군상興宣大院君像〉【도2-6】이다. 17세기에 제작된 〈이중로상〉【도2-1】 처럼 다시 4분의 3 정면상으로 그려졌다. 반면 족좌대와 깔개로 사용된 화문석의 문양은 평행 원근법으로 그리고 있어 〈이중로상〉 보다는 깊이감이 느껴진다. 하지만 사실적인 표현에 있어서는 18세기의 〈오재준상〉【도2-5】 보다도 훨씬 떨어진다. 의습 또한 명암의 차이를 거의 표현하지 않으며 〈이중로상〉과 같이 전체에 윤곽선을 그려 넣어 평면적으로 표현하였다. 특히 눈 주위와 코 그리고 뺨 등 얼굴의 각 부분의 경계가 17세기의 초상화처럼 선으로 명확히 구분하여 그리고 있다. 더불어 가늘고 짧은 선으로 얼굴의 요철과 살결을 나타내는 육리문肉理紋이 18세기【도1-17】에는 짧은 선을 명암의 변화 속에 어우러지게 표현하였지만, 19세기의 〈흥선대원군상〉【도2-6】은 짧은 선을 소용돌이처럼 눈

【도2-7】 도2-6의 부분

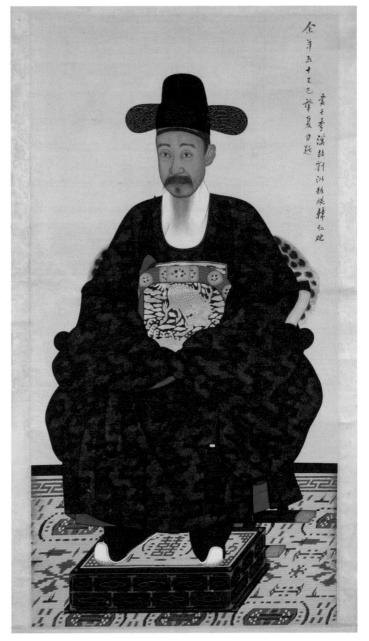

【도2-6】 〈흥선대원군상興宣大院君像〉, 이한길, 19세기, 비단에 채색, 131.9×67.7cm, 서울역사박물관 소장

을 중심으로 규칙적으로 나열되게 표현하여 자연스럽지 못하다. 사실감 있는 표현과는 거리가 있다고 할 수 있다.

3. 산수화

조선의 산수화는 예로부터 문인이 감상하는 그림으로 인식되어 초상화 못지 않게 중요한 장르로 인식되었다. 시대에 따라 이상적으로 여기는 산수가 다르므로 본 절에서는 시대별로 추구한 산수화가 어떠한 것이었으며 어떻게 그려졌는지 확인함으로써 산수화에 있어서 서양화법이 어떻게 수용되었는지를 확인하였다.

중국의 영향을 받은 전통적인 산수화(17세기까지)

서양화법의 영향을 받기 전인 조선 중기(약1550~약1700)의 산수화는 안견화풍과 절파의 영향이 현저하였다. 대관적大觀的 구도와 해조수蟹爪樹, 운두준雲頭皴을 특징으로 하는 이곽파李郭派 화풍에 대각선 구도와 단선점준短線点皴 등을 도입한 안견화풍은 조선 초기부터 압도적인 영향력을 발휘한 화풍이다. 16세기부터는 절파의 성행으로 인해 두 화풍이 양립하게 되었다[23]. 그러나 절파화풍은 근경近景의 산수를 배경으로 인물을 중심으로 한 그림이 많으므로 공간의 원근 표현이 두드러지지 않는다. 그리고 거친 필체와 명암의 대조를 강조하므로 명암 표현에 의한 사실성도 다소 약하다고 할 수 있다.

그러므로 16세기의 안견화풍의 특징이 현저한 〈산수도〉【도2-8】를 분석

23 安輝濬, 『韓国絵画史』, 藤本幸夫·吉田宏志 번역(도쿄: 吉川弘文館, 1987), pp.99~123을 참조.

【도2-9】 도2-8의 부분

【도2-10】 도2-8의 부분

家住清冰上橋宅日之間題
村林影西聲世湘行候客
隨湖泊楊報柔物世還世霞
上家應為自山未
江湖煙原瀬喧俗斯持派
身莫笑細恕與世相通
學圃爲

【도2-8】 〈산수도〉, 작자 미상, 16세기, 종이에 담채, 88.2×46.5cm, 국립중앙박물관 소장

하여 원근 표현과 명암 표현을 확인하였다[24]. 【도2-8】은 광활한 자연 속에서 문인들이 모여 담소를 나누는 정경을 그린 것으로 구도는 대부분의 모티브를 왼쪽으로 치우치게 그리고, 전경·중경·원경의 3단 편각구도를 취하고 있다[25]. 전경과 중경에 그려진 두 그루의 소나무에 크기와 농담에 차이를 주어 원근감을 표현하였으며 중경의 오른쪽에 표현되어 있는 평원과 안개의 표현은 보다 원근감을 증가시키고 있다. 그리고 화면의 대부분을 차지하는 산과 바위에는 먹으로 미묘한 농담 차이를 주어 전경에서 원경으로 갈수록 점점 옅게 채색하여 깊이감을 느낄 수 있게 표현하였다. 한편 각 모티브의 입체표현에서는 연회의 장면【도2-9】을 그린 중경의 바위를 마치 태양의 빛이 비치고 있는 듯이 밝게 그렸으며 그 반대쪽인 바위의 오른쪽 면은 어둡게 칠하여 입체감을 느낄 수 있게 표현하였다. 그러나 원경에 높게 솟은 산의 표현 또한 명암의 차이를 주어 산의 능선을 표현하였지만 윤곽을 거칠게 그리고 안을 짧은 선으로 어둡게 메우는 듯한 형식화된 표현으로 입체적으로 보인다고 하기에는 어려움이 있으며 산과 바위 이외의 사람과 집, 배 등의 모티브【도2-10】또한 가볍고 가는 선으로 간략하게 표현하고 있다. 이를 통해 【도2-8】은 전체적으로 입체감과 평면적인 느낌이 공존하고 있어 눈앞에 펼쳐져 있는 산수를 표현한 것 같으면서도 그렇지도 않은 조금은 신비로운 감각의 산수로 표현되었다. 이러한 표현은 노재옥이 언급한 【도2-8】의 제작 의도와 관련지어 생각해 볼 수 있다. 즉 이 그림을 주문한 문인들은 현실 속의 연회 장면을 기록하기 위한 목적이 아닌 연회가 행해진 당시의 자

24 【도2-8】은 오랫동안 양팽손의 그림으로 알려졌지만, 이수미, 「國立中央博物館 新受〈學圃讚 山水図〉」, 『美術資料』 제92호(국립중앙박물관, 2017), pp. 187~205는 도장에 새겨진 한자를 판독하고 찬으로 쓰여진 글자의 필치를 통해 양팽손의 그림과는 무관함을 지적하였다. 그러나 이 그림이 16세기의 안견화풍을 계승한 산수도인 점에 대해서는 선행연구와 동일하게 언급하였다.

25 【도2-8】의 구도에 대해서는 안휘준, 『한국회화사연구』(시공사, 2000), pp.419~423을 참조.

연 풍경에서 느낀 분위기를 기록하고자 하였기에 이러한 감각의 산수화가 그려지게 된 것이 아닌가 하고 추측해 볼 수 있다[26].

서양화법을 도입한 산수화(18세기)

18세기에는 안견파와 절파의 화풍이 쇠퇴하고 그 대신에 17세기부터 수용된 남종화가 본격적으로 유행하게 되었다[27]. 이 남종화는 모사를 통해 형식화된 종래의 산수화에 대한 반성으로부터 제작되기 시작한 정선(1676~1759)을 필두로 하는 조선의 독창적인 산수화인 진경산수화 양식의 기반이 되었다[28]. 진경산수화는 실경을 바탕으로 그리는 그림이지만 보이는대로 그리는 것이 아닌 공간의 배치와 유학적 이론을 고려하여 화면을 재구성하는 그림으로 문인 화가뿐만 아니라 궁중화원들 사이에서도 유행하여 18세기 중후반을 풍미한 산수화 양식이었다[29]. 그러나 진경산수화도 점차 형식화되어 18세기 말에는 비판의 대상이 되었다. 비판적 입장을 취한 대표적인 문인화가가 강세황(1713~1791)으로 그는 실재實在 풍경과 부합하는 사실적인 기법을 강조하였다. 이에 따라 이 시기 청나라로부터 들어온 눈앞의 것을 재현할 수 있는 최적의 화법인 서양화법이 응용되었다. 서양화법이 사용된 작품으로 강세황의 대표작인 『송도기행첩松都紀行帖』 중의 〈영통동구靈通洞口〉와 강희언의 〈북궐조무도北闕朝霧圖〉를 비롯하여 김홍도(1745~1810?)의 〈금강산도〉가 주로 언급된다. 이 중에서 서양화법의 사용이 가장 적극적인 김홍도의 금강산도는 1788년 정조의 명령에 따라 금강산을 직접 유람하고 그린 것으

26 【도2-8】의 제작 목적에 대해서는, 盧載玉, 「朝鮮時代初期山水画の研究」(同志社大学大学院 박사논문, 2001), pp.46~49 참조.

27 安輝濬, 앞의 책(1987), pp.125~163 참조.

28 앞의 책, pp.135~152.

29 앞의 책, pp.135~152.

로 전칭작을 포함하여 여러 작이 전한다.

그중에서도 가장 원형을 잘 유지하고 있는 작품으로 알려진 간송미술관의 〈금강산도〉 8첩 병풍을 살펴보도록 하자. 병풍에 맞게 제작되다 보니 원래 모습보다 상하로 길게 늘어지긴 하였지만 원 모습에 충실하게 표현하였다[30]. 그중에서 〈옹천瓮遷〉은 가까운 것은 크고 선명하게, 먼 것은 작고 희미하게 그림으로써 원근 관계를 명확하게 나타내고 있다. 그리고 수평선을 등장시킴으로써 상상 속의 풍경이 아닌 실재 풍경이 눈앞에 펼쳐진 듯한 현장감을 연출하고 있다. 이러한 풍경 표현은 역시 서양화법의 영향이 있었기에 가능하였다고 할 수 있다.

【도2-11】 〈옹천〉, 김홍도, 〈금강산도〉 8첩 병풍 중 일부, 비단에 담채, 각 91.4×41.0cm, 간송미술관 소장

30 진준현, 『단원 김홍도 연구』(일지사, 1999), p.238.

【도2-13】 〈황공망산수도〉, 『고씨화보 顧氏畫譜』에서

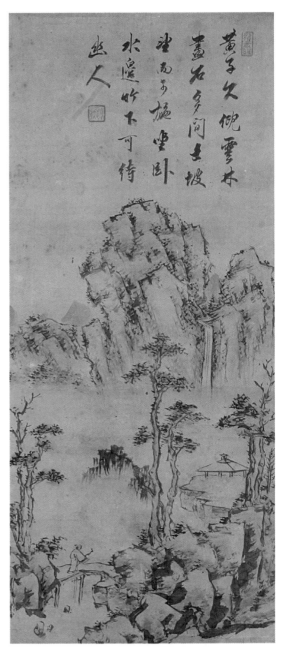

【도2-12】 〈산수도〉, 허련, 종이에 수묵담채, 37.0×84.5cm,
경희대학교 중앙박물관

남종화의 영향을 받은 산수화(19세기)

눈앞에 있는 현실의 세계를 추구하는 18세기의 산수는 19세기가 되면 화가의 심의心意를 표현하는 정신성을 중시하게 되어 서양화법의 사용은 점차 소극적으로 변하였다. 이러한 변화의 배경에는 초상화와 마찬가지로 김정희의 영향이 컸다[31]. 남종화를 선호한 김정희는 황공망黃公望(1269~1354)과 예찬倪瓚(1301~1374)의 산수화가 이상적인 문인산수화라고 여겼으며 당시의 조선화단은 『고씨화보顧氏畫譜』와 『개자원화보芥子園畫譜』 등 17세기부터 조선에 수입된 화보와 연행사들이 청나라 지식인들과 교류를 통해 가져온 그림을 학습함으로써 형식화된 남종화가 유행하였다[32]. 예를 들어 김정희의 제자인 허련許鍊(1809~1892)의 〈산수도〉【도2-12】는 『고씨화보』의 〈황공망산수〉【도2-13】를 모사한 것으로 산의 위치가 『고씨화보』의 〈황공망산수〉와 좌우가 바뀐 것 외에 수목과 정자, 그리고 다리 등 모티브의 종류와 형태, 배치까지 유사하다. 산과 바위에는 부벽준으로 입체감을 표현한 곳도 보이지만, 전체적으로 빠른 필치와 같은 톤의 먹으로 그린 모티브의 윤곽선으로 인해 화면 전체가 매우 평면적으로 느껴진다. 이렇게 19세기 조선 산수화는 정신성을 중시하는 남종화의 영향으로 사실성과는 동떨어진 회화로 발전하였다.

4. 기록화

궁중기록화는 국가와 왕실의 전례의식典禮儀式 혹은 이와 관련한 연회를 기념하여 기록으로 남기기 위해 제작한 그림이다. 의례를 중시하는 유교를 정

31 安輝濬, 앞의 책(1987), pp.165~182.

32 조선 말기에 유행한 남종화에 대해서는, 방진숙, 「조선 후기 황공망식 산수화 연구」(고려대학교대학원 석사논문, 2007)을 참조.

치이념으로 하는 조선에 있어서 궁중기록화 또한 중요한 회화 장르였다. 하지만 조선의 창건 시점부터 궁중기록화가 제작되었던 것은 아니다. 그 시작은 문인관료가 결성한 모임을 기념하여 제작한 그림이었다. 나아가 궁중 행사의 참가를 기념하여 문인관료들이 제작하였지만, 이를 점차 궁중이 주도하고 제작하여 관료들에게 하사하게 되었다. 명칭대로 궁중기록화라는 회화 장르로 정착하게 된 것이다[33]. 이는 의례의 중심인 왕의 권위를 나타내기 위함이었으며 이후 왕권이 강한 시기였던 18세기 영·정조대에 많이 제작되었다. 특히 정조는 서양 문물의 도입에 적극적인 왕으로 알려진 바와 같이 본 절에서는 정조대 이전, 정조대, 정조대 이후의 궁중기록화 순으로 서양화법의 수용 변화를 살펴보았다.

전통적인 궁중기록화(18세기 전반)

18세기 전반의 궁중기록화인 〈숭정전진연도崇政殿進宴圖〉【도2-14】를 살펴 보도록 하자[34]. 1710년에 숙종이 쾌차하고 50세가 된 것을 축하하기 위해 경희궁의 숭정전에서 연회를 행한 장면을 그린 것이다. 족자 형식으로 화면 상단에는 연회의 장면이 그려져 있으며 하단에는 연회에 참가한 관료의 직위와 이름이 쓰여 있다. 연회의 장면을 보면 연회가 행해지는 곳을 둘러싸고 있는 궁궐 담벼락의 상하는 정면에서 바라본 것처럼, 좌우는 상공에서 본 것처럼 지붕만을 표현하였다. 그리고 연회에 참가한 사람들의 모습은 측면에서 본 모습으로 그렸으나 사람들의 행렬은 상공에서 본 것처럼 일직선상으로 나열된 상태로 표현하여 전체적으로 깊이감이 전혀 느껴지지 않는다.

33 박정혜, 「조선시대 궁중행사도 제작의 연원」, 『조선시대 궁중기록화 연구』(일지사, 2000), pp.54~97.
34 〈숭정전진연도〉에 대해서는 이수미·이혜경 편, 『조선시대 궁중행사도』 제1권(국립중앙박물관, 2010), pp. 14~23, pp.160~163.

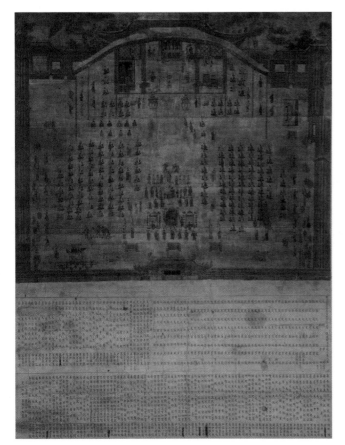

【도2-15】 도2-14의 부분

【도2-14】 〈숭정전진연도崇政殿進宴圖〉, 작자 미상, 1710년, 종이에 채색,
162.0×123.9cm, 국립중앙박물관 소장

뿐만 아니라, 화면 상부의 왕이 있는 건물을 장방형으로 그렸으며, 왕이 앉
는 자리를 나타내는 일월오봉도 앞에 놓여 있는 상도 천판은 위에서, 다리
부분은 정면에서 본 형태로 그렸으며, 오른쪽에 놓인 상도 정면이 아닌, 시
점을 오른쪽으로 90도 돌린 위치에서 본 모습으로 그렸다. 한 화면 속에 대
상을 다양한 각도에서 바라본 모습을 조합하여 표현하였음을 알 수 있다.
게다가 명암 표현 또한 톤의 변화 없이 균일하게 채색하고 있어 입체적이고

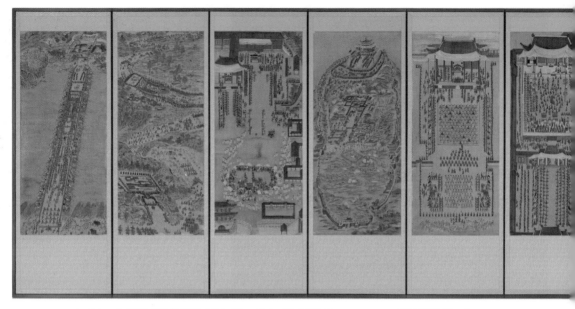

【도2-16】〈화성능행도 華城陵幸圖〉, 작자 미상, 18세기, 비단에 채색, 각 216.8×77.5cm, 국립고궁박물관 소장

사실적인 표현과는 거리가 먼 기록화임을 알 수 있다.

단, 담벼락의 처마【도2-15】와 좌우의 의장대가 들고 있는 일산日傘【도 2-15】에 그러데이션 기법이 사용되었지만, 명암의 변화가 급격할 뿐만 아니라 극히 일부 표현에 지나지 않아 〈숭정전진연도〉 전체가 입체적으로 보이는 데는 한계가 있다[35].

서양화법을 도입한 궁중기록화(18세기 후반)

〈화성능행도 華城陵幸圖〉【도2-16】는 정조대에 제작된 가장 유명한 기록화이다[36]. 1795년에 정조는 어머니 혜경궁 홍씨(1735~1815)의 환갑을 맞이하여 화성에

35 앞의 도록, p.160은 일산에 사용된 그러데이션 기법이 서양화법의 영향에 의한 것이라고 지적하고 있다.

36 〈화성능행도〉에 대해서는, 『韓国の名宝』(도쿄국립박물관 외, 2002), pp.186~189을 참조.

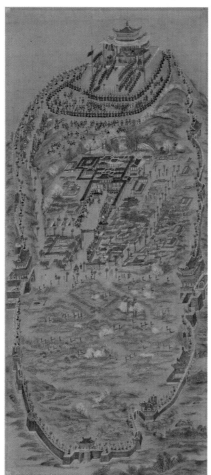

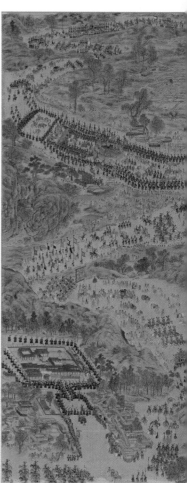

【도2-17】 도2-16의 제5폭 【도2-18】 도2-16의 제7폭

있는 부친 사도세자(1735~1762)의 묘인 현륭원顯隆園을 참배한 후 이 연행과
관련된 연회와 일련의 행사를 여덟 장면에 걸쳐 그리게 하였다. 한 폭마다 각
행사가 그려져 있으며 행사 내용을 한눈에 알아볼 수 있도록 부감 시점으로
그렸다. 그중 제1폭부터 제4폭까지 그리고 제6폭의 총 다섯 장면은 건물과
연회에 참가하는 사람의 행렬을 마치 바로 위에서 내려다본 것처럼 건물과

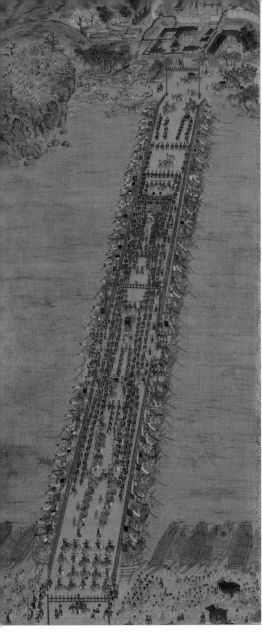

【도2-19】 도2-16의 제8폭

행렬들을 장방형으로 그리고 있어 평면적으로 보인다[37]. 그러나 이 시기의 기록화에는 18세기 전반의 기록화처럼 대상을 다양한 각도에서 바라본 모습을 한 화면에 조합하는 표현은 현저하게 줄었으며, 제5폭과 제7폭 그리고 제8폭처럼 이전과는 다른 새로운 표현이 등장하게 되었다. 먼저 제5폭을 살펴보면 밤에 서장대西將臺에서 군사를 훈련하는 장면을 그린 「서장대야조도西將臺夜操圖」**【도2-17】**는 건물과 담벼락을 장방형이 아닌 평행 원근법을 사용하여 깊이감을 표현하였다. 그리고 제7폭의 화성에서 창덕궁으로 돌아오는 행렬을 그린 「환어행렬도還御行列圖」**【도2-18】**는 행렬에 참가하는 이들을 보다 많이 그리기 위해 행렬을 지그재그로 표현하였을 뿐만 아니라 행렬의 폭과 사람들의 크기를 화면 하부는 크게 화면 상부는 작게 그려 완성하였다. 그리고 제8폭의 여러 척의 배로 다리를 만들어 한강을 건너 서울로 돌아오는 장면인 「한강주교환어도漢江舟橋還御図」**【도2-19】** 또한 다리의 표현이

37 앞의 도록은 〈화성능행도〉가 현재 8점 전하고 있지만 이 모두 크기와 폭의 순서, 도상, 채색기법 등 조금씩 다르므로 1795년 이후에도 모사되었을 가능성을 지적하였다. 본 글에서 소개하는 〈화성능행도〉의 각 폭의 나열 순서는 국립고궁박물관 소장품에 따랐다.

서양화법을 품은 조선의 그림, 책가도

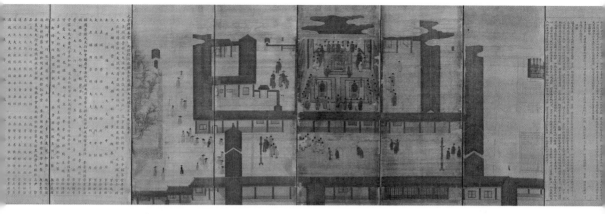

【도2-20】 〈문효세자보양청계병孝世子輔養廳契屏〉, 작자 미상, 1784년, 비단에 채색, 각 136.5×57.0cm,
국립중앙박물관 소장

화면 하부는 다리의 폭을 넓게, 화면 상부는 좁게 그렸으며 또한 화면 상부
로 갈수록 사람의 크기를 작게 그려 공간의 깊이감과 현장감의 효과를 증
대시켰다. 이러한 표현들은 서양 투시 원근법의 영향으로 인해 가능하였다
고 볼 수 있다. 반면에 서양의 음영법의 영향으로 보이는 표현은 확인되지
않는다.

정조대의 기록화로 〈문효세자보양청계병孝世子輔養廳契屏〉**【도2-20】**도 살펴
보도록 하자. 정조의 장남인 문효세자(1782~1786)가 1784년 1월에 세자의 교
육을 담당하는 보양관輔養官과 대면하는 의식을 기념하여 제작한 8폭 병풍
으로 〈화성능행도〉와는 또 다른 새로운 양식으로 완성하였다[38]. 우선 제1
폭에는 서문과 일곱 명의 관리가 쓴 시문이, 제7폭과 제8폭에는 의식에 참
가한 25명 신하의 좌목座目이 쓰여 있다. 그리고 제2폭부터 제6폭까지는 의
식 장면이 그려져 있다. 궁궐 위아래의 담장은 비스듬하게 부감하여 그렸으

[38] 〈문효세자보양청계병〉에 대해서는 구일회·이수미·민길홍 편, 『조선시대 궁중행사도』 제2권(국립중앙박
물관, 2011), pp.66~83, pp.168~174 참조.

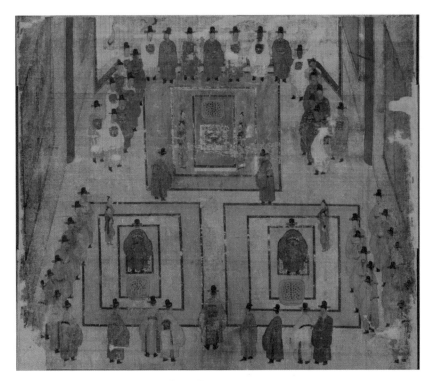

【도2-21】 도2-20의 부분

며 좌우의 담장은 바로 위에서 내려다본 것처럼 그려 건물 표현은 전통적인
양식으로 표현되었음을 알 수 있다. 그러나 의식이 행해지고 있는 실내【도
2-21】는 공간감을 나타내기 위해 실내의 폭을 아래쪽은 넓게 위쪽은 좁게
단축하여 그렸으며 신하들이 서 있는 열도 이 단축선에 따라 그렸다. 그러
나 중앙 위쪽의 세자가 앉는 자리와 아래 좌우의 두 보양관이 서 있는 자리
에 깔린 방석들은 모두 장방형으로 그리고 있어, 실내 폭의 표현과 신하들
이 서있는 열로 인한 공간감이 이로 인해 감해지고 있다. 이와 같이 본 병풍
은 새로운 화법을 도입하였다고 할 수 있지만, 공간감이나 입체감을 효과적
으로 표현한 그림이라고는 할 수 없다. 하지만 이 기록화의 분석을 원근법과

【도2-22】 도2-20의 부분

음영법의 영향 관계가 아닌 등장인물의 묘사법이라는 관점에서 살펴 보도록 하자. 다른 기록화보다 등장인물을 크게 표현하였으며 세부 묘사도 아주 상세하게 표현하였다. 예를 들면, 각 인물【도2-22】의 눈, 코, 입의 형태를 각각 다르게 그렸으며 수염을 많거나 적거나 없게 표현하여 다양한 표정의 얼굴로 완성하였다. 뿐만 아니라 한 곳에 모여 얘기 중인 사람들의 얼굴과 몸의 방향을 정면, 측면, 뒷면 등의 다양한 방향으로 그렸으며 포즈 또한 서 있거나 앉아 있거나, 가다가 뒤돌아보는 모습, 손가락으로 어딘가를 지칭하는 모습 등으로 표현하여 마치 행사가 행해지고 있는 순간을 그린 듯하다. 같은 형태의 형식화된 인물들을 반복적으로 그리는 종래의 기록화와는 달

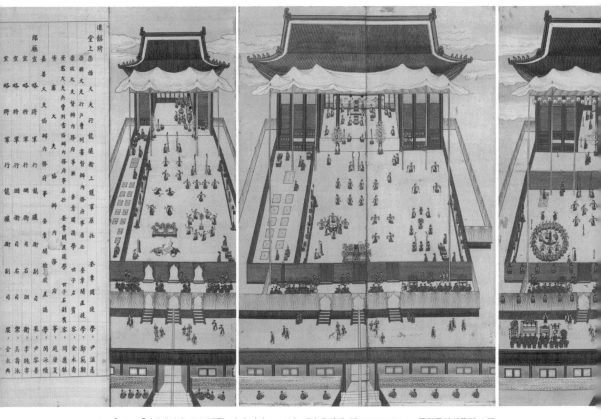

【도2-23】〈정해진찬도丁亥進饌圖〉, 작자 미상, 1887년, 비단에 채색, 각 147.0×48.5cm, 국립중앙박물관 소장

리 사실적이면서도 현장감이 느껴지는 이러한 표현은 서양화를 학습한 결과일 가능성에 대해서 생각해 볼 수 있다.

형식화된 궁중기록화(19세기)

19세기 기록화로는 1887년 1월에 신정왕후의 팔순을 기념하여 경복궁에서 행한 연회를 그린 〈정해진찬도丁亥進饌圖〉**【도2-23】**를 살펴보도록 하자[39]. 19세

39 《정해진찬도》에 대해서는 이수미·이혜경 편, 앞의 도록, pp.140~151, pp.184~185 참조.

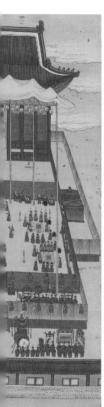
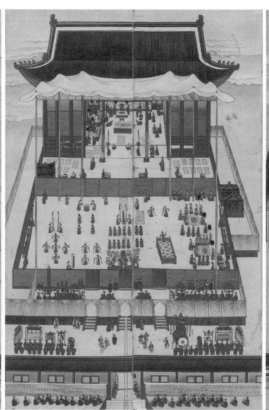
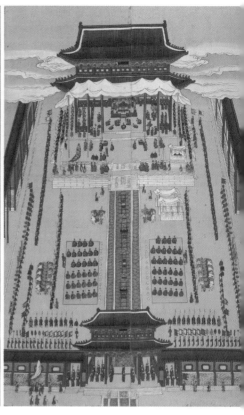

기 기록화가 18세기 정조대의 것과 다른 큰 특징은 건물과 담장뿐만 아니라 실내와 연회장에 놓여 있는 기물을 하나의 시점에서 바라보고 그렸다는 점이다. 연회장의 모습을 부감하여 건물 내부 및 연회가 이루어지는 담장과 담장 사이의 폭을 화면 아래쪽은 넓게, 위쪽은 좁게 그려 전체적으로 깊이감을 느낄 수 있다. 그뿐만 아니라 선행연구에서도 지적하는 바와 같이 건물의 기둥【도2-24】이 화면 중심을 기준으로 오른쪽에 있는 기둥은 오른쪽이 밝게 왼쪽에 있는 기둥은 왼쪽을 밝게 채색하고 있어 서양의 음영법의 영향

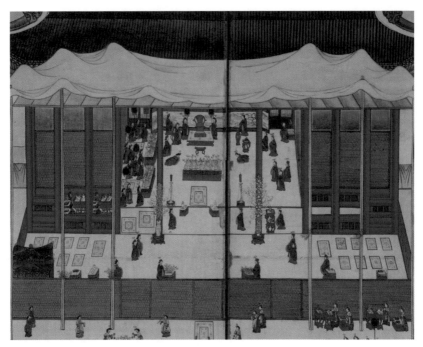

【도2-24】 도2-23의 부분

도 엿볼 수 있다[40]. 이렇게 19세기 기록화는 정조대의 기록화보다 서양화법
을 보다 적극적으로 사용한 듯하다. 그러나 이러한 표현은 선행연구에서도
지적하듯이 정형화되어 19세기의 대부분의 기록화는 같은 형식으로 그려지
게 된다[41]. 뿐만 아니라 연회가 행해지고 있는 순간을 표현하는 현장감이라
는 측면에서는 오히려 정조대 보다 퇴보하였다고 할 수 있다.

40 박정혜, 앞의 책, p.466.

41 앞의 책, pp.398~569.

5. 동물화

동물화(영모화)란 새와 짐승을 그리는 회화를 의미하며 이러한 동물은 자연 속에서 인간과 함께 살아가는 존재로 그 자체의 생태적인 특징과 인간에게 주는 유용성으로 인해 예로부터 액막이 혹은 길상적인 의미를 가진 존재로 그림으로 많이 표현되었다. 그뿐만 아니라 영모화는 아름다운 꽃과 나무와 함께 그려지는 경우가 많아 생활 주변을 꾸미는 장식적 기능도 있어 조선에서도 많이 그려진 회화 장르이다. 하지만 영모화를 서양화법의 수용이라는 관점에서 보면 꽃과 새를 그리는 화조화보다 짐승을 그리는 동물화에 그 영향이 현저함을 확인할 수 있다. 화조화도 시대적 사조에 따라 사실적 표현을 추구하기도 하였지만 기본적으로는 중국으로부터 들어온 화보와 그림을 바탕으로 한 전통적인 화법이 중시되었기 때문이다. 그러므로 본 절에서는 동물을 그린 그림을 중심으로 서양화법이 어떻게 수용되었는지 확인하였다.

전통적인 동물화(17세기까지)

조선 중기를 대표하는 동물화로는 이암李巖(1499~?)의 〈모견도〉【도2-25】를 들 수 있다. 나무 아래에 있는 어미개와 어미개의 등 위에서 자거나 젖을 물고 있는 강아지들을 천진난만한 모습으로 그렸다. 개들은 일부를 선으로 표현하는 것 외에 전체적으로 몰골법을 사용하여 그렸으며 나무 또한 몰골법을 사용하면서 힘 있고 담담한 필치로 표현하였다. 특히 검은 털의 어미개는 먹의 농담을 이용하여 털의 색을 잘 표현하고 있어 다소 입체적으로 느껴진다. 그러나 이 그림은 어미개에 안긴 강아지들의 앙증맞은 모습과 어미개의 모정 짙은 가족애의 표현에 주력하였으며 이러한 표현은 사실성을 표현하였다기보다는 몰골법의 부드러운 성질을 이용하여 서정성을 표현하였다고 할

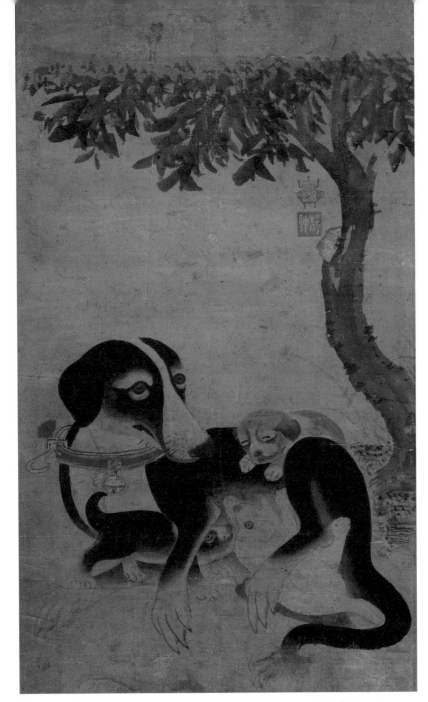

【도2-25】〈모견도〉, 이암, 16세기, 종이에 수묵담채, 163.0×55.5cm, 국립중앙박물관 소장

서양화법을 품은 조선의 그림, 책가도

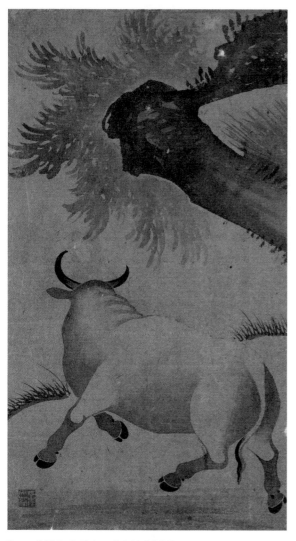

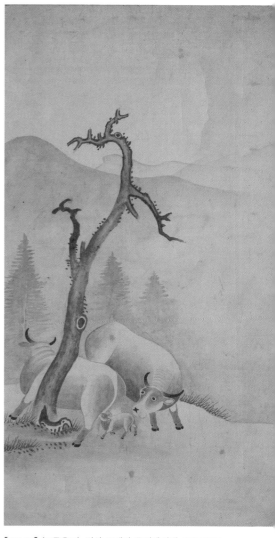

【도2-26】〈황우도〉, 김시, 16세기, 종이에 수묵, 26.7×15.0cm,
서울대학교박물관 소장

【도2-27】〈고목우도〉, 김식, 17세기, 종이에 담채, 90.3×51.8cm,
국립중앙박물관 소장

수 있을 것이다.

그리고 조선 중기에는 우도^{牛圖} 또한 성행하였다. 이암의 다음 세대에 해

당하는 김시^{金禔}(1524~1593)의 〈황우도^{黃牛圖}〉【도2-26】를 보면, 〈모견도〉와 같

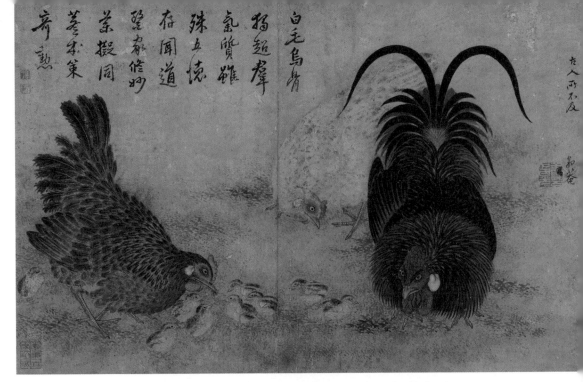

【도2-28】 〈자웅장추雌雄將雛〉, 변상벽, 18세기, 비단에 채색, 30.0×46.0cm, 간송미술관 소장

이 몰골법으로 그리고 있으며 성큼성큼 걸어가는 황소의 뒷모습을 힘 있게
표현하였다. 배와 엉덩이 부위를 중심으로 윤곽 주변을 어둡게 표현하고 있
는 점과 목 뒷둘레의 주름과 다리의 관절을 간략하게나마 먹의 농담을 잘
이용하여 양감있게 표현하였다. 이러한 표현은 사실감으로 연결되는 입체적
인 표현은 아니다. 모견도와 마찬가지로 부드러운 필치로 인해 서정성과 사
의성이 느껴지는 표현이라고 할 수 있다. 이에 따라 이러한 그림은 당시의
문인들뿐만 아니라 이후의 문인들 사이에서도 많이 그려졌다. 17세기 김식
金埴(1579~1662)의 〈고목우도枯木牛圖〉**【도2-27】**와 17~18세기 초두까지 활약한
윤두서의 〈우마도牛馬圖〉(국립중앙박물관 소장)에서도 이러한 특징을 확인할 수
있다.

서양화법을 품은 조선의 그림, 책가도

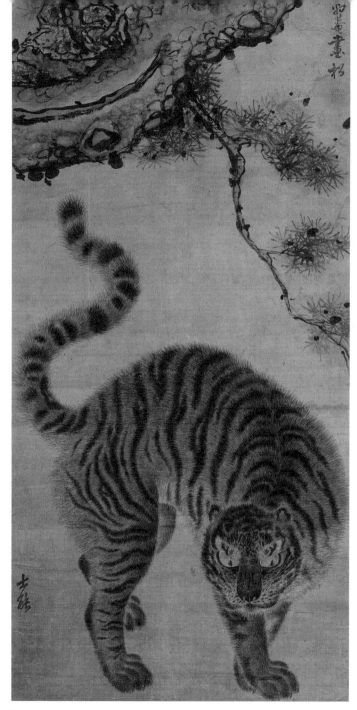

【도2-29】〈송하맹호도^{松下猛虎圖}〉, 김홍도, 18세기, 비단에 채색, 90.4×43.8cm, 호암미술관 소장

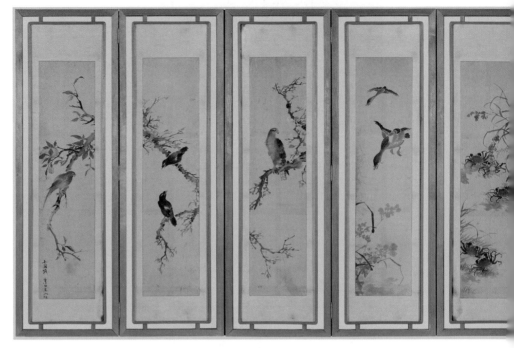

【도2-30】〈영모화조도翎毛花鳥圖〉, 장승업, 종이에 담채, 각 127.3×31.5cm, 국립중앙박물관 소장

서양화법을 도입한 동물화(18세기)

18세기에는 청을 통해 들어온 서양화법의 영향뿐만 아니라 사물을 현실적으로 보려고 하는 실학 사상이 유행하여 대상을 사실적으로 그리고자 하는 움직임이 있었다. 특히 초상화, 산수화 그리고 화조화 등과 같이 전통적인 화법의 영향이 많지 않은 동물화에서는 체험과 관찰에 의한 사실적인 그림들이 많이 그려졌다. 그 대표작으로 궁중화원·변상벽卞相璧(1730~?)의 〈자웅장추雌雄將雛〉【도2-28】을 들 수 있다. 이 그림의 오른쪽에는 당시의 화단에 많은 영향을 끼친 문인 강세황이 쓴 제화시 "푸른 수탉과 누런 암탉이 일곱 여덟 마리 병아리를 거느렸다. 정교한 솜씨 신묘하니 옛사람도 미치지 못할 바이다.青雄黃雌, 將七八雛. 精工神妙, 古人所不及"라고 쓰여 있어 문인들 사이에

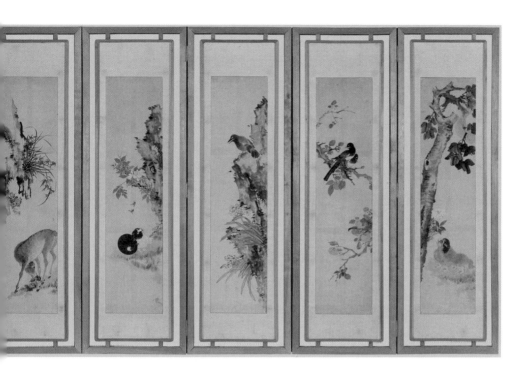

서도 높게 평가 받은 그림이었음을 알 수 있다. 이 그림에서 제일 먼저 눈에 들어오는 것은 화면 밖으로 뛰쳐나올 듯한 검정 수탉일 것이다. 화면 오른쪽에 그려진 이 검정 수탉은 측면의 모습을 그리는 종래의 닭 그림들과 달리 정면에서 본 모습으로 그렸다. 완전한 단축법으로 그려졌다고 할 순 없지만, 얼굴에서 엉덩이로 이어짐을 어색하지 않게 하기 위해 엉덩이를 조금 든 모습으로 표현하여 닭 주위를 둘러싼 공간을 느낄 수 있도록 표현하였다. 그리고 털을 회색빛이 도는 검은색과 갈색을 띠는 검정, 선명한 검정 등 다양한 검은색으로 표현할 뿐만 아니라 털 하나하나를 정교하게 표현하여 매우 사실적이다. 더불어 왼쪽 암탉은 병아리들에게 먹이를 주는 순간의 모습으로 표현하여 현장감도 느껴진다. 이러한 모습은 종래의 그림에서는 확인

할 수 없는 표현으로 서양화의 영향에 대해서 추측해 볼 수 있다.

사실적 동물화로 가장 유명한 김홍도의 〈송하맹호도松下猛虎圖〉**[도2-29]**
는 소나무 아래에 있는 호랑이가 정면에서 노려보는 모습을 그린 것이다.
흰색, 갈색, 검정색 등 여러가지 색을 섞어 털을 표현하였을 뿐만아니라 〈자
웅장충〉의 닭의 표현처럼 특정색을 명도와 채도를 달리하여 다양하게 채색
함으로써 입체감뿐만 아니라 털이 풍성하게 느껴지는 질감 또한 표현하였
다. 그리고 호랑이가 오른쪽으로 가려던 것을 갑자기 방향을 틀어 우리 쪽
으로 향하려는 포즈를, 허리를 곧추세운 모습으로 표현하여 호랑이를 둘러
싸고 있는 공간의 깊이감을 어색함 없이 표현하였다. 뿐만 아니라 호랑이가
눈앞에 실재하는 듯한 현장감마저 느껴진다. 이러한 표현들은 모든 털을 대
부분 같은 명도와 채도의 색으로 칠할 뿐만 아니라 포즈 또한 동물이 위치
한 공간을 의식하지 않은 18세기 이전의 동물화와는 명확히 다르다고 할
수 있다.

사실론의 퇴조로 인한 동물화(19세기)

19세기 이후의 동물화는 조선 화단을 주도하였던 김정희 일파가 남종화 중
심의 산수화와 사군자에 집중하였기에 많은 수요가 없었다. 하지만 중인 계
층에서는 상업의 성장과 함께 화려하고 장식적인 화조화, 동물화, 기명절지
도에 대한 수요가 증가하였다. 장승업張承業(1843~1897)은 이러한 조선 말기
의 화단을 대표하는 화가라고 할 수 있다. 장승업은 다양한 장르에 천재적인
재능을 발휘한 화가로 평가받고 있지만, 사실적인 표현이라는 측면에서 살
펴보면 장승업의 동물화는 주목할 만한 작품이 현전하지 않는다. 장승업의
동물화에 관해서는 화조화와 함께 그려진 10폭 병풍 〈영모화조도翎毛花鳥圖〉
[도2-30]를 통해 살펴 보도록 하자.

다양한 꽃과 새, 짐승을 그린 그림으로 짐승으로는 개와 고양이 그리고 사슴이 그려져 있다. 먼저 개 그림【도2-31】을 확인하면 눈과 코가 커 마치 사람의 얼굴처럼도 보이며 빠른 필치로 간략하게 그리고 있어 사실성과는 거리가 있음을 알 수 있다. 고양이를 그린 그림【도2-32】은 개 그림에 비해 정성껏 그린 듯하나, 코가 실제 고양이 보다도 크며 털의 표현도 윤곽 주위에 부분적으로만 표현하였다. 그리고 검은색으로 칠한 털의 표현은 명암의 차이를 주지 않고 균일하게 채색하여 평면적으로 보인다. 사슴 그림【도2-33】가 빠른 필치로 간략하게 그렸으며 영지를 먹으려고 하는 사슴의 포즈가 기묘하여 정확한 관찰에 의한 표현이 아님을 알 수 있다. 오른쪽 앞다리가 왼쪽 앞다리 보다 뒤에 있음에도 불구하고 더 길며 풀 바닥에 놓이는 위치 또한 정확하지 않다. 그리고 비스듬한 지면이지만 뒷다리가 공중에 떠 있는 듯이 안정감 없이 표현되었다. 장승업의 동물화를 이 병풍의 다른 쪽에 그려진 화조화【도2-34】와 【도2-35】와 비교하면 화격에 많은 차이가 있음을 알 수 있다. 이와 같이 19세기에는 다른 장르와 마찬가지로 사실성을 요구하지 않게 되어 정확성 혹은 정밀성과는 거리가 먼 동물화가 그려졌다.

이상과 같이 초상화, 산수화, 기록화, 영모화(동물화)의 각 장르는 서양화법을 사용하는 구체적인 내용은 다르지만 선행연구에서 지적하듯이 대부분 18세기에는 서양화법을 적극적으로 수용하였지만, 19세기에는 그 수용이 소극적이었음을 알 수 있다[42]. 다음 제3장에서는 이러한 장르와 달리 책가도는 서양화법을 어떠한 방식으로 수용하였는지에 대해서 확인하도록 하겠다.

42 18세기의 서양화법(투시 원근법, 음영법)은 특히 정조를 중심으로 한 궁중화원과 그 주변 화가들을 통해 발달했음을 알 수 있다.

【도2-31】 도2-30의 제1폭

【도2-32】 도2-30의 제4폭

【도2-33】 도2-30의 제5폭

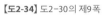

【도2-34】 도2-30의 제9폭

【도2-35】 도2-30의 제10폭

제 **3** 장

책가도는 서양화법의 수용에 적극적이었다고 하는 정조의 명에 의해 제작되기 시작
한 그림으로 다른 장르보다도 서양화법의 영향을 특히 많이 받은 회화로 평가받고 있
다. 본 장에서는 책가도의 서양화법뿐만 아니라 책가도가 어떤 회화인지를 좀 더 구체
적으로 확인하도록 하자. 이를 위해 궁중의 도서관인 규장각의 일지 『내각일력內閣日曆』
(1779~1883)을 참조하여 책가도라는 그림이 등장한 시기를 확인하고 조선 제22대 왕
정조(1752~1800, 재위 1776~1800)와 신하가 대화를 한 장면이 기록되어 있는 『홍재전
서弘齋全書』를 참조하여 책가도가 어떤 계기로 제작되었는지를 확인하였다. 그 다음에는
현존하는 36점 책가도 중 이형록의 책가도 8점을 제외한 28점의 크기와 형식, 모티브의
종류, 원근법과 명암법의 사용법을 분석함으로써 책가도의 일반적인 특징을 확인하였다.

책가도의

일반적인

특징

1. 책가도의 제작 시기와 제작 목적

책가도와 관련된 가장 이른 시기의 기록은 강관식이 지적하였듯이 왕의 측근 화원인 차비대령화원의 녹취재, 즉 급료 지급을 위해 행해진 시험 날짜와 화제畫題 그리고 성적에 대해서 기록한 규장각의 일지인 『내각일력』의 1784년 12월 20일 조이다[1].

차비대령화원의 이번 봄에 치를 녹취재 시험의 화제로 책가冊架, 화주畫廚(물 감과 붓 등을 넣는 도구 상자), 필견筆硯 세 가지를 제안하였다. 임금은 이 중 첫 번째의 것을 낙점하였다. (중략) 10월 20일 차비대령화원 이번 봄의 녹취재 삼차 시험의 결과를 보여주는 방을 써 붙였다. '문방책가'에 대해서는 차상 일次上一은 화원 김응환, 차상이次上二는 화원 한종일, 초차상草次上은 화원 허감, 화원 김득식[이인문과 막상막하로 아주 적은 차이가 있었을 뿐이다], 차중次 中은 화원 장린경, 화원 장시흥, 차하次下는 화원 이인문이다.[두 장 씨(장린 경과 장시흥)의 그림보다 우수하지만, 책장 사이가 아주 무미하고 오히려 훼 손시키는 감이 있어 아쉬운 부분이 있다. 우수한 점이 각각 달라서 그러한 가?]

差備待令畫員, 來春等祿取才畫題, 望冊架, 畫廚, 筆硯. 首望, 落點. (中略) 今 十二月二十日, 差備待令畫員, 來春等祿取才三次榜, 文房冊架次上一畫員金應 煥, 次上二畫員韓宗一, 草次上畫員許礛, 畫員金得臣[與李寅文莫上莫下, 但有 鏐鉄之殊] 次中畫員張麟慶畫員張始興, 次下畫員李寅文[雖勝於両張畫, 間架 太無味, 反有毀, 畫之歎所, 各異而然耶]

1 『내각일력』, 1784년 12월 20일 조. 강관식, 『조선후기 궁중화원 연구』 상권(돌베개, 2001), p.589.

서양화법을 품은 조선의 그림, 책가도

이 기록은 정조가 재위한 시기의 것으로 왕이 '책가' 혹은 '문방책가'를 그릴 것을 지시한 것을 통해 이 시점에 이미 책가를 주제로 하는 그림이 확립되어 시험을 통해 작품의 우열을 정하는 행위가 이루어졌음을 알 수 있다. 마찬가지로 정조가 재위한 시기의 기록으로 책가화가 제작되게 된 경위에 대해서는 정조가 다음과 같이 언급하였다[2].

어좌 뒤의 서가를 돌아보고 임금은 입시한 대신에게 이르기를 "경은 이것이 보이는가?" 하시었다. 대신들이 "보입니다"라고 대답하자 (임금은) 웃으면서 다음과 같이 말씀하였다. "어찌 경은 진짜 책이라고 생각하는가? 책이 아니라 단지 그림일 뿐이다. 예전에 정자程子는 책을 읽을 수 없다 하더라도 서실에 들어가 책을 만지면 기분이 좋아진다고 하였다. 나는 이 말의 의미를 이 그림을 통해 알게 되었다. 두루마리 끝의 표제는 내가 평소 애독한 경사자집經史子集을 썼고 제자백가諸子百家 중에서는 오직 장자莊子만을 썼다." 그러고는 탄식하며 다음과 같이 말씀하셨다. "요즘 사람들은 글의 취향이 나와 완전히 상반되니, 그들이 즐겨 보는 것은 전부 후세의 병든 글이다. 어떻게 하면 이를 바로잡을 수 있단 말인가? 내가 이 그림을 만든 것은 대체로 그 사이에 이와 같은 뜻을 담아 두기 위한 것도 있다."[제학 신 오재순이 신해년(1791)에 기록하다]

顧視御座後書架, 謂入侍大臣曰, 卿能見之乎. 對曰, 見之矣. 笑而敎曰, 豈卿眞以爲書耶, 非書而畫耳. 昔程子以爲雖不得讀書, 入書肆摩挲簡帙, 猶覺欣然. 予有會於斯言爲是畫, 卷端題標, 皆用予平日所喜玩經史子集, 而諸子則惟莊子耳. 仍喟然曰, 今人之於文趣尙, 一與予相反. 其耽觀者, 皆後世病文也. 安得以矯

2 正祖,『弘齋全書』, 韓国文集叢刊 267 (민족문화추진회, 2001), p.183.

之. 予屬此畫, 蓋亦有寓意於其間者矣. [提學臣吳載純, 辛亥錄]

이 문헌에 의하면 정조는 최근 문학은 '병든 글'이라고 하며 이러한 글을 가까이 두는 신하를 바로잡기 위하여 '경사자집經史子集', 즉 조선의 유학자가 필독해야 하는 고전을 그려넣은 책가도를 제작하였다고 한다. 당시 18세기 후반에는 중국을 통해 들어온 민간의 풍설이나 소문 등을 주제로 한 소설인 패관문학稗官文學이 유행하였다. 이러한 영향으로 정조는 문풍文風이 비속해지고 경전의 의미가 훼손되는 것을 걱정한 듯하다. 그리하여 1792년에 중국으로부터의 서적 수입을 금지하고 소설의 문체를 사용한 신하를 처벌하거나 반성문을 쓰도록 한 '문체반정'이라는 사건이 일어났다[3]. 책가도는 이 사건 이전에 제작된 그림이지만, 정병모 교수가 지적하듯이 정조는 당시의 이러한 사회적 풍조의 배경 아래 책가도를 제작하게 한 것이 명백하며 책가도는 정조에게 있어서 나라의 정치 이념인 유학에 대한 자신의 생각을 신하에게 나타낸 정치적 성격이 강한 그림이다[4].

한편 그림은 수용자가 다르면 그 기능도 다른 법이다. 정조는 '제자백가'에 대해서는 특히 몰정치적인 내용의 『장자莊子』만을 그리게 하였다. 그리고 '책을 읽을 수 없어 서실에 들어가 책을 만지면 기분이 좋아진다'라고 한 것을 통해서 정조는 이 책가도를 바라봄으로써 개인적으로는 책을 읽을 여유가 없을 정도로 바쁜 국정으로 피곤한 마음을 치유하고 양서를 읽는 행위를 잊지 않는 문인으로써의 자세를 인지하려고 했던 것으로 여겨진다. 하지

3 「문체반정」에 대해서는 강명관, 「문체와 국가장치: 정조의 문체반정을 둘러싼 사건들」, 『문학과 경계』 1(2) (문학과 경계사, 2001), pp.120~142 참조.
4 책가도가 정치적인 배경과 관계한 그림임을 정병모, 「궁중 책거리와 민화 책거리의 비교」, 『민화연구』 3(계명대학교 한국민화연구소, 2014), pp.201~229가 지적하였다.

만 현전하는 책가도 36점을 보면 서적이 모티브의 대부분을 차지하긴 하지만, 책 이외의 모티브도 많이 그려지고 있어 이 문헌의 기술과 모순이 있는 것처럼 느껴질 수 도 있다. 물론 서적만을 모티브로 한 책가도가 정조가 제작하게 한 책가도였을 가능성도 배제하지 못한다. 하지만 앞에서 언급하였듯이 『내각일력』에서 정조의 명령으로 그려진 그림 중에 '문방책가'가 언급되고 있어 서적뿐만 아니라 문방구 혹은 사치품인 도자기 등을 그리는 것 또한 책가도로 인식한 것으로 보인다.

2. 현존하는 책가도 28점

앞에서 확인한 바와 같이 책가도는 궁중에서 궁중화원이 처음으로 그리기 시작한 그림이지만, 당시 궁중화원은 문인관료외의 교류를 통해 그림 제작의 의뢰를 개인적으로 받거나 자신이 그린 그림을 민간에 판매하기도 하였기에 책가도는 민간에서도 성행하게 되었다[5]. 그 영향으로 궁중의 그림을 모본으로 그린 책가도와 민간에서 사용하기 위해 새롭게 개량한 책가도 등 다양한 양식의 책가도가 그려져 현재 36점의 책가도가 전해지고 있다. 본 절에서는 책가도에 대해 선행연구에서 지적한 내용을 이형록의 책가도 8점을 제외한 28점의 책가도를 중심으로 확인하고 특히 투시 원근법과 음영법을 중심으로 분석하였다.

5 궁중화원과 문인관료의 교류에 대해서는 홍선표, 「조선 후기의 회화 애호풍조와 감평활동」, 『미술사논단』 5(한국미술연구소, 1997), pp. 119~138; 박효은, 「18세기 조선 문인들의 회화 수집 활동과 화단」, 『미술사연구』 제233·234호(한국미술사학회, 2002), pp. 139~185 등을 참조. 그리고 궁중화원이 민간에도 그림을 판매한 사실에 대해서는 박정혜·황정연·강민기·윤진영, 『조선의 궁궐 그림』(돌베개, 2012), pp. 334~405; 윤진영, 「19세기 광통교에 나온 민화」, 『광통교서화사』(서울역사박물관, 2016), pp. 188~203; 김취정, 「광통교 일대, 문화의 생산·소비·유통의 중심」, 앞의 도록, pp.204~215을 참조.

선행연구의 연구성과

기저재·기법·형식·크기: 책가도의 기저재·기법·형식·크기에 대해서는 선행연구에서 다음 다섯 가지가 지적되어 왔다.

① 기저재는 종이 혹은 비단을 사용하였다[6].

② 광물로 만든 무기안료에 아교를 섞어 사용하는 전통적인 채색법을 사용하였다[7].

③ 책장 배면색이 푸른 청색인 경우는 19세기 후반 조선에 수입된 아닐린 염료를 사용하였을 가능성이 있다[8].

④ 가로로 긴 책장이 주 모티브이기 때문에 이 모티브에 가장 적합한 병풍 형식으로 제작되었으며, 8폭과 10폭 병풍이 주류이다[9].

⑤ 건물 구조상의 이유로 키가 큰 책가도는 궁중에서, 작은 것은 민간에서 사용되었을 가능성이 높다[10].

 이상의 내용을 바탕으로 기저재·기법·형식·크기의 항목에서는 다음 사항을 살펴보았다. 먼저 기저재는 선행연구의 지적대로 종이를 사용하였는지 비단을 사용하였는지를 확인하고 기법에서는 채색화인지를 확인하였다.

6 Kay E. Black and Edward W. Wagner, "Ch'aekkŏri Painting: A Korean Jigsaw Puzzle," *Archives of Asian Art*, no.46(1993), p.63.

7 『조선시대 기록화 채색안료』(서울역사박물관 보존처리과, 2009), pp.155~167.

8 정병모, 「책거리의 역사, 어제와 오늘」, 『책거리 특별전: 조선 선비의 서재에서 현대인의 서재로』(경기도박물관, 2012), p.180.

9 Black and Wagner, op. cit.(1993), p.63.

10 정병모, 앞의 논문, p.181; 정병모, 『무명화가들의 반란, 민화』(다할미디어, 2011), pp.40~41은 청색이 사용된 이택균의 책가도에 대해서 아닐린을 사용했는지 여부는 확인할 수 없으나 당시 19세기 후반 조선에서 사용된 아닐린의 영향을 직접 혹은 간접적으로 받았을 가능성에 대해서 언급하였다.

이러한 요건은 책가도의 사실적 효과와 상관 관계가 있기 때문이다. 그리고 선행연구의 지적대로 책장 배경색이 청색인지 아닌지를 확인하여 해당 작품의 제작 시기를 추측하였다. 형식은 각 책가도가 몇 폭 병풍인지를 확인하고 사실적 효과는 물론 투시 원근법과 관계가 있는 표장 형식이 전폭의 화면이 하나로 연결되는 연폭병풍인지 폭 별로 장황하는 각폭 병풍인지를 확인하였다[11]. 마지막으로 작품 크기는 병풍의 크기가 아닌 그림의 크기를 확인하였다. 이는 실제 책장 크기와 유사한지를 확인하기 위한 이유뿐만 아니라 현존하는 책가도의 대부분이 새롭게 표장하여 원래의 모습이 아닌 것이 많기 때문이다.

모티브: 책가도의 모티브에 대해서는 대체로 다음 다섯 가지 내용이 언급되고 있다.

① 실물 책장을 표현하고자 하였다[12].

② 책장은 3단 혹은 4단 구성이 대부분이다[13].

③ 모티브의 분류는 대체로 책가도를 포함하는 책거리에 대해 기물의 상징적인 의미를 기준으로 (1)문방청완의 취미가 반영된 기물, (2)기복적인 의미를 나타내는 기물, (3)소비·놀이 문화의 확산과 관련된 기물, (4)

11 김수진, 「조선 후기 병풍 연구」(서울대학교대학원 박사논문, 2017), pp. 129~144, pp. 233~260에 의하면 하나의 주제를 병풍의 화면 전체에 걸쳐 그리며 전폭을 한꺼번에 장황하는 연폭병풍을 문헌에서는 '왜장병풍' 혹은 '전폭병풍'으로 표기하고 있다고 한다. 그리고 이러한 장황 방식은 조선통신사를 통해 일본이 조선에 예물로 보낸 병풍의 영향으로 제작되기 시작하였으며 조선에서는 18세기에 다수 제작되었다고 한다. 하지만 19세기 중후반부터는 회화 장르 취향의 변화와 병풍 소비 계층의 확대로 인해 각 폭 별로 장황하는 각폭병풍이 유행하였다고 한다. 현존하는 책가도 중 다시 장황한 것으로 추측되는 병풍에는 각폭병풍이 다수 존재한다. 책가도는 연폭병풍에 적합함에도 불구하고 각폭 병풍으로 재장황된 이유에는 이러한 배경이 있어 보인다.

12 Black and Wagner, op. cit.(1993), p.65; 박심은, 「조선시대 책가도의 기원 연구」(한국정신문화연구원한국학대학원 석사논문, 2002), p.74 등을 참조.

13 박심은, 앞의 논문, p.83.

새로운 문물에 대한 호기심이 반영된 기물과 같이 네 가지로 분류하는 유형과 기물의 종류를 기준으로 (1)책과 기물(문방구, 도자기, 장식물), (2) 꽃, (3)과일과 같이 세 가지로 분류하는 유형이 있다[14].

④ 길상적인 의미를 가지는 기물이 많이 그려진 책가도는 민간에서 사용되었을 가능성이 높다[15].

⑤ 동일한 모티브를 그린 책가도가 다수 존재하며 이들은 공통된 그림본을 사용하였을 가능성이 있다[16].

이상의 내용을 바탕으로 모티브는 먼저 책장이 몇 단 구성이며 어떠한 규칙성이 있는지를 확인하였다. 책장이 좌우대칭이며 단의 구성이 중앙을 향하여 내려오거나 올라가는 계단식일 경우 투시선처럼 시선을 중앙으로 집중시키는 효과가 있기 때문이다. 그리고 책장에는 어떠한 종류의 모티브가 어느 정도의 비율로 그려졌는지를 확인하였다. 모티브의 종류가 서양화법과 어떠한 관련성이 있는지를 확인하기 위함이다. 책가도에 그려진 모티브의 종류는 대부분이 문인과 관련된 것이므로 책장을 제외하고 [표3-1]과 같이 여섯 종류로 분류하였다.

즉 첫 번째는 문인이 읽는 서적류, 두 번째는 문인이 서재에서 항상 사용하는 문방구류, 세 번째는 문인이 애완하는 도자기류, 네 번째는 문인의 속성을 상징하는 꽃류, 다섯 번째는 입신출세를 상징하는 조형물과 이국에서 들어온 신문물과 같은 장식물류, 여섯 번째는 길상적 의미를 상징하는

14 책가도의 모티브를, 신미란, 「조선 후기 책거리 그림과 기물 연구」(홍익대학교대학원 석사논문, 2006)은 기물의 상징적인 의미를 기준으로 분류하였으며, 경기도박물관, 앞의 도록(2012), pp. 168~170은 기물의 종류를 기준으로 분류하였다.

15 신미란, 앞의 논문, pp.75~76.

16 앞의 논문, p.23.

〔표3-1〕 책가도에 그려진 모티브의 종류

첫 번째. 서적류

책갑	화첩	조선 서적	두루마리

두 번째. 문방구류

필통	벼루	지통	문진	필가	필세

필첨	수승	연적	인장	인장함

세 번째. 도자기류

향로	삼족향로	뚜껑 있는 삼족향로	삼족쌍이향로	뚜껑 있는 삼족쌍이향로

사족향로	삼족정	사족정	향로(?)	부젓가락과 부삽	향합

병	주전자	단지	개호	사발	개완

잔			개배	통		상자

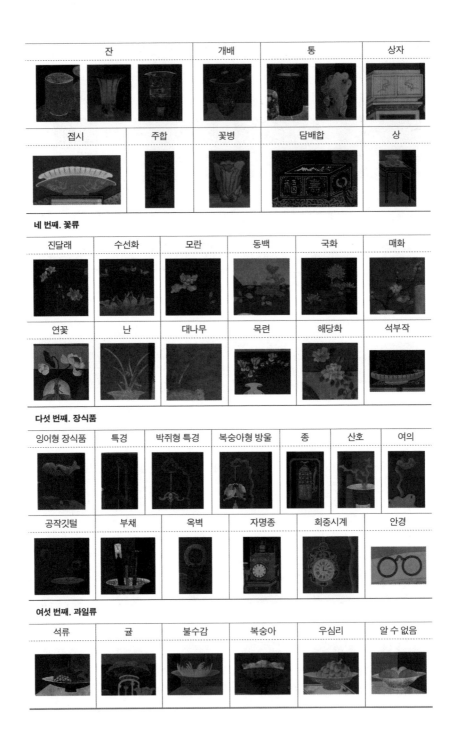

접시	주합	꽃병	담배합	상

네 번째. 꽃류

진달래	수선화	모란	동백	국화	매화

연꽃	난	대나무	목련	해당화	석부작

다섯 번째. 장식품

잉어형 장식품	특경	박쥐형 특경	복숭아형 방울	종	산호	여의

공작깃털	부채	옥벽	자명종	회중시계	안경

여섯 번째. 과일류

석류	귤	불수감	복숭아	우심리	알 수 없음

| 【도3-1】 책갑 | 【도3-2】 화첩 | 【도3-3】 조선의 전형적인 고서적 | 【도3-4】 두루마리 |

과일류이다. 그리고 이 모티브들을 종류별로 그 수와 전체 모티브 수에 대한 비율을 확인하였다. 단, 모티브의 종류와 수를 확인할 때 여러가지 종류의 기물이 모여 하나의 모티브로 그려지는 경우가 많다. 예를 들면 꽃이 꽂혀 있는 꽃병, 여러 종류의 과일이 담겨있는 접시, 산호와 공작 깃털이 꽂혀 있는 병, 두루마리가 꽂혀 있는 통 등이 이에 해당한다. 그러므로 각 기물은 모티브 단위로 분류하였으며 각 모티브가 속하는 종류와 그 수를 헤아리는 방법에 대해서는 다음과 같이 정리하였다.

먼저 첫 번째의 서적류로, 여러 권의 책을 문양이 있는 천으로 싼 【도3-1】과 같은 책은 책갑이며 그 수는 책갑 별로 센다. 【도3-2】와 같이 앞뒤에 두꺼운 표지를 댄 책은 화첩이며 한 권씩 센다. 흙색의 표지에 책을 엮는 구멍이 5개인 큰 사이즈의 【도3-3】과 같은 책은 조선의 전형적인 고서적으로 여러 권이 모여 장방형의 한 덩어리를 형성할 경우, 그 덩어리의 수를 센다. 그리고 하나의 덩어리 안에 책의 배 부분과 등 부분이 같이 그려진 경우 각각을 하나의 덩어리로 센다. 긴 봉처럼 생긴 【도3-4】는 두루마리로 한 권씩 센다.

두 번째의 문방구류로, 【도3-5】는 두루마리가 꽂혀 있지만 서적류가 아닌 문방구류인 지통으로 분류하며, 【도3-6】과 같이 여러 개의 붓이 꽂혀 있는 것은 필통으로 분류한다. 그리고 이들은 하나의 모티브로 센다. 【도3-7】과

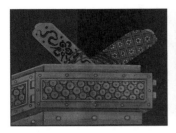
【도3-5】 지통

【도3-6】 필통

【도3-7】 벼루

【도3-8】 벼루

【도3-9】 문진

【도3-10】 필가

【도3-11】 필세

【도3-12】 필첨

【도3-13】 수승

【도3-14】 수승(실물)
(국립민속박물관)

【도3-15】 연적

【도3-16】 연적(실물)
(국립중앙박물관)

【도3-17】 도장

【도3-18】 도장

【도3-19】 도장함

【도3-20】 삼족향로

【도3-8】과 같이 검은색의 사각형 혹은 구불구불하지만 둥근 형태이며 중앙에 좀 더 짙은 검은색으로 먹물의 번짐을 표현한 것은 벼루, 돌 덩어리 같이 보이는 【도3-9】는 책장이나 종이쪽 따위가 바람에 날리지 않도록 누르는 물건인 문진文鎭이다. 【도3-10】과 같이 세 봉우리를 나타낸 산 형태의 것은 붓을 걸쳐 놓는 도구인 필가筆架, 【도3-11】과 같이 몸체의 높이가 낮고 밑바닥이 넓으며 구연부가 살짝 오므라진 형태의 도구는 붓을 씻는데 사용하는 필세筆洗이다. 【도3-12】와 같이 몸체의 높이가 없을 정도로 얕고 평평한 기물은 붓에 묻은 먹의 농담을 조절하는데 쓰이는 필첨筆㓨이다.

【도3-13】과 같이 몸체가 낮고 구연부가 오므라진 형태이며 숟가락 시匙가 들어 있는 것은 먹을 갈 때 부족한 물을 숟가락으로 떠서 조금씩 더해 조절하는 도구인 수승水丞【도3-14】이다. 그리고 문방구 주변에 복숭아 형태를 한 【도3-15】와 같은 기물은 연적이다. 연적은 수승처럼 먹을 갈 때 쓸 물을 담아두는 도구이지만, 몸체의 구멍을 통해 직접 벼루에 물을 따르는 차이가 있다. 조선시대에는 실제로 【도3-16】과 같이 복숭아 형태의 연적이 다수 제작되었다. 그리고 【도3-17】과 같이 가늘고 긴 육면체형 혹은 원통형의 기물들은 도장으로 한 개씩 세지만, 【도3-18】처럼 여러 개가 모여 있는 것은 덩어리로 보고 하나로 센다. 그리고 여러 개의 도장이 들어 있는 【도3-19】는 도장함으로 지정하고 그 자체를 하나로 센다.

세 번째의 도자기류로, 철로 만들어진 것처럼 보이며 몸체가 낮고 구연부가 넓으며 세 개의 다리가 달려 있는 【도3-20】은 삼족향로이다. 여기에 뚜껑이 있는 삼족형로도 책가도의 모티브로 그려지고 있다. 【도3-21】처럼 삼족향로에 두 개의 손잡이가 있는 것은 삼족쌍이향로이며, 【도3-22】는 삼족쌍이향로이지만 다리가 길고 뚜껑이 있는 형태이다. 다리 대신 굽이 달려 있는 【도3-23】과 육면체 아래에 네 개의 다리가 달린 【도3-24】 또한 향로로 추측되

【도3-21】 삼족쌍이향로

【도3-22】 뚜껑 있는
삼족쌍이향로

【도3-23】 향로

【도3-24】 사족향로

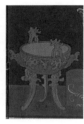

【도3-25】 삼족정

【도3-26】 사족정

【도3-27】 향로로 추정

【도3-28】
부젓가락과 부삽

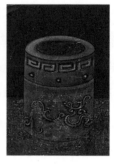

【도3-29】 향합

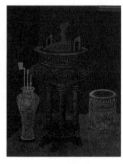

【도3-30】 향로·향합·
부숟가락과부삽

【도3-31】 병

【도3-32】 병

【도3-33】 주전자

【도3-34】 주전자

【도3-35】 단지

【도3-36】 개호

【도3-37】 사발

【도3-38】 개완

【도3-39】 잔

【도3-40】 잔

【도3-41】 잔

는 기물이다. 그리고 청동기 정鼎과 같은 형태로 다리가 세 개 달린 【도3-25】는 삼족정三足鼎, 네 개 달린 【도3-26】은 사족정四足鼎이다. 하지만 향로 중에는 청동기 정의 모습을 본떠 제작한 것이 실제로 다수 존재하므로 이 또한 향로일 가능성이 있다. 그리고 굽다리가 달린 접시에 버섯 모양처럼 보이는 뚜껑이 있는 【도3-27】과 같은 형태는 용도를 알 수 없으나 뚜껑에 구멍이 나 있는 것으로 보아 향로일 가능성이 있다. 책가도에는 이렇게 다양한 형태의 향로가 등장한다.

다음은 향로와도 관련 있는 도구로 【도3-28】은 병 혹은 통에 향도구인 부젓가락과 부삽을 꽂아 놓은 것으로 하나의 기물로 센다. 그리고 원기둥 형태인 【도3-29】와 같은 기물은 향합으로 책가도에서는 향로와 향도구 그리고 향합이 【도3-30】처럼 한곳에 그려지는 경우가 많다. 그러므로 【도3-29】 형태의 기물이 주변에 향로와 향도구와 같이 있을 경우는 향합으로 지정하고 그렇지 않은 경우는 합으로 인식하였다.

구연부가 작고 목이 길고 몸체가 둥글며 불룩한 【도3-31】과 같은 용기와 구연부가 작고 목이 짧고 같은 너비의 몸체가 길게 뻗은 【도3-32】와 같은 용기는 병, 손잡이와 주둥이가 달린 【도3-33】과 【도3-34】와 같은 용기는 주전자, 구연부가 병보다 크고 몸체가 불룩한 【도3-35】와 같은 용기는 단지, 【도3-36】과 같이 뚜껑이 달린 단지는 개호蓋壺, 구연부가 크고 어느 정도 깊이가 있는 【도3-37】과 같은 용기는 사발, 사발에 뚜껑이 있는 【도3-38】과 같은 용기는 개완蓋碗, 크기가 비교적 작으며 구연부에서 몸체까지 잘록함이 없이 같은 너비로 이어지는 【도3-39】와 구연부가 나팔꽃처럼 벌어진 모양이며 몸체가 가늘고 긴 【도3-40】은 잔杯, 【도3-39】와 같은 용기에 【도3-41】처럼 긴 굽이 달린 용기 또한 잔이며, 이러한 잔에 【도3-42】처럼 뚜껑이 있는 것은 개배蓋杯이다. 그리고 깊이가 얕고 구연부가 큰 【도3-43】과 같은 용기는 접시이다. 접시

【도3-42】개배

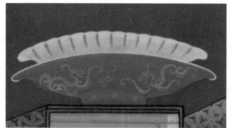

【도3-43】여러 장이 겹쳐져 있는 접시

【도3-44】여러 장이 겹쳐져 있는 사발

【도3-45】통

【도3-46】통

【도3-47】상자

【도3-48】상자

【도3-49】주합

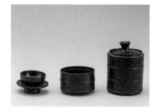

【도3-50】목제 주합(실물)
(소수박물관)

【도3-51】도제 주합(실물)
(국립중앙박물관)

【도3-52】꽃병

【도3-53】꽃병
(대만·국립고궁박물원)

【도3-54】담배합

【도3-55】담배합(국립중앙박물관)

【도3-56】상

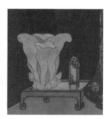

【도3-57】상

와 완 그리고 잔들은 기본적으로 하나씩 그리고 있지만, 【도3-43】과 【도3-44】와 같이 여러 개가 겹쳐친 상태로 그려진 것 또한 하나의 모티브로 센다.

한편 구연부가 크고 몸체가 길게 뻗은 【도3-45】와 【도3-46】과 같은 용기는 통, 【도3-47】과 【도3-48】처럼 직방체 혹은 원통 형태의 큰 용기는 상자로 추측하였다. 가늘고 긴 원통 형태이면 3단으로 나뉜 【도3-49】와 같은 용기는 술과 안주를 넣고 휴대할 수 있는 주합酒盒【도3-50】·【도3-51】으로 추측하였다[17].

꽃 모양으로 제작된 【도3-52】는 청나라에서 다수 제작된 옥玉으로 만든 꽃병【도3-53】[18]이다[19]. 육면체의 형태이며 측면에 장식된 고리를 당기면 내부에 물건을 수납할 수 있는 구조의 【도3-54】는 답배합【도3-55】으로 추측하였다[20]. 마지막으로 완 혹은 접시 등을 올려 놓은 【도3-56】은 상床으로 지정하고 상 위에 올려진 기물이 하나일 경우에는 상과 올려진 기물을 각각 헤아리지만, 【도3-57】과 같이 상 위에 두 개 이상의 기물이 올려진 경우는 상 위의 기물만 기물의 종류로 파악하고 그 수를 센다. 즉 상은 기물 수에 넣지 않는다. 상 위에 여러 개의 기물이 올려져 있는 경우 상의 존재감이 미미하기 때문이다.

네 번째는 꽃류로, 나뭇가지에 잎사귀가 없으며 다섯 장의 분홍색 꽃잎

17 이 모티브는 다음 두 가지를 근거로 주합일 가능성에 대해 지적하였다. 첫 번째는 현존하는 목제木製 주합 【도3-50】과 도제陶製 주합【도3-51】의 형태가 책가도의 모티브와 유사하다. 두 번째는 책가도에는 용도가 비슷한 기물을 근처에 함께 그리는 경우가 많으며 이 모티브의 주변에는 병(술병)이 그려져 있는 경우가 많기 때문이다.

18 【도3-53】의 출전은 陳玉秀 편, 『瓶盆風花: 明清花器特展』(台湾: 国立故宮博物院, 2014), p.233이다.

19 옥으로 만든 꽃병은 백합, 옥란화, 석류, 불수감, 배추 등의 꽃 혹은 과일 형태로 제작되는 경우가 많다. 이러한 꽃병에 대해서는 陳玉秀 편, 앞의 도록, p.233을 참조.

20 【도3-54】에는 수壽와 복福 한자를 문양으로 장식하고 있다. 현존하는 답배합【도3-55】에서도 확인할 수 있듯이 조선 후기의 답배합에는 사슴 문양과 쌍희자雙喜字 등 장수와 복을 상징하는 문양이 장식되어 있으므로 【도3-54】를 답배합으로 특정하였다.

【도3-58】진달래　　　　　【도3-59】진달래　　　　　【도3-60】진달래(실물)

【도3-61】수선화　　　　【도3-62】모란　　　　【도3-63】동백　　　　【도3-64】국화

【도3-65】매화　　　　【도3-66】연꽃　　　　【도3-67】난　　　　【도3-68】대나무

【도3-69】목련　　　　【도3-70】해당화　　　　【도3-71】해당화(실물)

을 가진 【도3-58】은 은거하는 군주를 상징하는 진달래이다[21]. 【도3-59】는 같은 진달래이지만, 아직 피지 않은 꽃봉우리 상태로 그린 것이다. 실제 진달래의 꽃【도3-60】을 보면 한 곳에 여러 개의 꽃봉우리가 달려 있는 모습이 【도3-59】와 유사함을 알 수 있다.

그리고 양파처럼 생긴 구근球根에서 가늘고 긴 잎사귀가 자라나 있으며 흰 꽃잎에 나팔처럼 생긴 노란색의 부관副冠이 달려 있는 【도3-61】은 고귀한 인물을 상징하는 수선화이다[22]. 그리고 분홍색의 큰 꽃잎과 여러 갈래로 나뉜 큰 잎사귀를 가진 【도3-62】는 부용일 가능성도 배제할 수 없으나 많은 선행연구의 지적에 따라 본서에서도 모란으로 지정하였다[23].

둥글고 빨간 꽃잎 속에 노란색의 꽃술이 있으며 타원형의 작은 잎사귀를 가진 【도3-63】은 청렴결백과 절조를 상징하는 동백, 가늘고 긴 꽃잎이 밀집되어 있는 【도3-64】는 은거하는 군자 혹은 지조 있는 군자를 상징하는 국화, 나뭇가지에 잎사귀가 달려 있지 않으며 흰색 혹은 분홍색의 작고 둥근 꽃잎을 가진 【도3-65】는 지조와 절조가 있는 군자를 상징하는 매화, 꽃과 꽃잎이 크고 무엇보다도 꽃받침이 아주 큰 【도3-66】은 탈속과 순결을 상징하는 군자를 상징하고 씨앗이 많은 점으로 인해 다산을 상징하기도 하는 연꽃이다. 가늘고 긴 잎에 자줏빛의 꽃이 피어 있는 【도3-67】은 충성심과 절의 있는 군자를 상징하는 난, 가늘고 길며 마디가 있는 가지에 가는 잎이 여러

21　진달래는 철쭉과 모양이 비슷하나, 꽃이 지고 나서 잎사귀가 나는 것이 진달래이다. 진달래의 상징적 의미에 대해서는 이상희, 『꽃으로 보는 한국문화』 3(넥서스BOOKS, 2004), pp.157~160 참조.

22　수선화의 상징적 의미에 대해서는 신미란, 앞의 논문, p.169 참조.

23　다수의 책가도에서 【도3-62】와 유사한 모티브를 확인할 수 있다. 경기도박물관, 앞의 도록, p.170과 신미란, 앞의 논문, p.49은 모란으로 특정하고 있다. 하지만 꽃잎이 모란만큼 풍성하지 않다. 그렇다고 부용이라고 하기엔 잎사귀가 실제 부용보다 뾰족하지 않아 이 모티브를 특정하기에 애매한 부분이 적잖게 있다. 모란의 상징적 의미에 대해서는 이상희, 앞의 책, pp.177~204 참조.

【도3-72】석부작

【도3-73】석부작

【도3-74】석부작

개 달려 있는 【도3-68】은 절의 있는 군자와 현자를 상징하는 대나무이다[24].

그리고 타원형의 긴 꽃잎의 【도3-69】는 목련, 잎사귀가 작고 둥글며 둥근 꽃잎이 여러 겹 풍성하게 피어있는 【도3-70】은 해당화【도3-71】이다. 목련과 해당화의 상징적인 의미에 대해서는 명확하지 않지만, 18세기에 화원을 경영하고 꽃에 대한 평을 남긴 은거 문인 유박柳璞(1730~1787)의 『화암수록花庵隨錄』에서도 언급된 꽃이므로 당시의 문인들 사이에서도 인기있는 꽃이었음은 분명한 듯하다[25]. 큰 돌 덩어리에 이끼가 낀 듯한 【도3-72】는 석부작石附作이다. 석부작이란 돌에 여러 식물들을 붙여 자라게 하여 만든 관상 장식품으로 자연의 풍경과 운치를 표현하는 데 중점을 두어 조선시대 문인들 사이에 인기가 있었으며 서재에 많이 장식하였다고 한다[26]. 책가화에는 삼각형의 꽃잎이 특징인 패랭이꽃 혹은 야생 국화로 보이는 꽃들이 심어져 있는 【도3-73】과 【도3-74】와 같은 것도 있지만, 이들 또한 이끼를 붙인 돌을 기본으로 하고 있으므로 본 글에서는 석부작으로 지정하였다. 이상의 꽃류는 모두 병에 꽂힌 상태이거나 화분에 심겨 있는 모습으로 그려진 경우가 많지만, 이 모두는 꽃류로 분류하

24 동백, 국화, 연꽃, 난, 대나무의 상징적 의미에 대해서는 이상희, 앞의 책, pp.205~338, pp.490~543.

25 유박, 『화암수록』, 정민 외 번역(휴머니스트, 2019)은 조선 초기의 강희안(1417~1464)의 『양화소록』과 함께 조선시대를 대표하는 원예전문서이다. 『화암수록』은 꽃에 관한 평가와 꽃을 주제로 한 시조를 정리한 내용으로 특히, 여러 종류의 꽃들을 9등급으로 나누고 있다는 점이 주목되며 이 책에서 목련은 7등급, 해당화는 5급으로 정하고 있다.

26 석부작의 전통에 대해서는 김명희, 「전통조경에서 분盆을 이용한 식물의 활용과 애호 행태」, 『한국전통조경학회지』 Vol.31, No.3(한국전통조경학회, 2013)을 참조.

【도3-75】 잉어 형태의 장식품 【도3-76】 〈약리도〉, 종이에 【도3-77】 옥벽
채색, 114.0×57.0cm, 개인소장

고 그 수도 하나로 센다.

다섯 번째는 장식물류로, 【도3-75】는 잉어 형태의 장식품이다. 잉어가 배를 위로하고 뒤집혀 있는 형태는 고대 중국의 고사 '등용문登龍門'을 상징적으로 표현한 것으로 당시 배가 뒤집힌 잉어 형태의 그림이나 조형물은 입신출세나 벼슬길에 오르는 관문 등의 통과를 기원하기 위해 다수 제작되었다[27]. 이는 현전하는 【도3-76】을 통해서도 추측할 수 있다[28]. 중앙에 원형 구멍이 뚫린 원반 형상의 【도3-77】은 옥벽玉璧이다. 옥벽은 고대 중국에서 하늘에 제사를 지낼 때 사용한 것으로 사회적인 신분을 상징하는 조형물이기도 하였다[29].

ㅅ자형의 돌로 제작된 기물이 가늘고 긴 붉은 산호에 걸려 있는 【도3-78】은 특경特磬이다. 특경은 중국에서 전래된 고대의 타악기로 '磬'의 발음

27 잉어의 상징적 의미에 대해서는 신미란, 앞의 논문, pp.44~46 참조.

28 약리도鯉躍圖에 대해서는, 허균, 『전통미술의 소재와 상징』(교보문고, 1994), pp.63~67 참조.

29 옥벽의 상징적 의미에 대해서는 出川哲郎 감수, 『文房四友−淸閑なる時を求めて』(大阪市立東洋陶磁美術館, 2019), p.191을 참조.

【도3-78】특경　　　【도3-79】박쥐형 특경　　　【도3-80】복숭아형 방울　　　【도3-81】종

이 경사스러울 '慶'과 같으므로 예부터 특경을 두들겨 소리를 내면 좋은 일이 생긴다고 믿었다고 한다[30]. 같은 형태의 붉은 산호에는 【도3-79】와 같이 박쥐 형태의 장식품이 걸려 있는 경우도 있다. 이 장식품은 특경처럼 ㅅ자형이므로 박쥐 형태를 본 뜬 특경일 가능성도 생각해 볼 수 있다. 그리고 박쥐는 한자로 편복蝙蝠이라 하며 '蝠'은 복을 의미하는 '福'과 같은 발음이므로 행복을 상징하는 동물이다[31]. 한편 조선의 풍수지리설에서는 박쥐 형태의 산에 선조의 무덤을 만들면 자손이 높은 관직을 가진다고 믿었기에 입신출세를 상징하기도 하고 박쥐의 번식력을 통해 다산을 상징하기도 하였다[32]. 이에 따라 【도3-79】에는 이러한 여러 가지 상징적인 의미가 내포되어 있을 가능성이 있다. 그리고 붉은 산호에는 【도3-80】과 같이 복숭아 모양의

30　특경의 상징적 의미에 대해서는 故宮博物院 편, 『淸代宮廷繪畫』(타이페이: 文物出版社, 1992), p.144와 신미란, 앞의 논문, p.53을 참조.

31　박쥐의 상징적 의미에 대해서는 리영순, 『동물과 수로 본 우리 문화의 상징세계』(도서출판 훈민, 1997), pp.69~71을 참조.

32　앞의 책, pp.69~71.

　서양화법을 품은 조선의 그림, 책가도

【도3-82】 산호　　　　【도3-83】 여의　　　　【도3-84】 공작깃털　　　　【도3-85】 부채

장식물이 걸려 있기도 하다. 앞서 살펴본 산호 걸이에 장식된 기물이 모두 악기이므로 이 또한 복숭아 모양을 한 방울로 추측된다. 방울은 예부터 소리를 내어 액을 물리치는 효과가 있으며 복숭아는 예부터 장수를 상징하므로 복숭아 모양의 방물은 이 두가지 의미를 가지고 있음을 추측할 수 있다[33]. 악기를 그린 기물로는 【도3-81】과 같은 형태의 종鐘도 확인할 수 있다. 종 또한 소리를 내어 액을 물리친다고 믿었기에 액막이를 상징한다[34].

한편, 붉고 가늘고 긴 나뭇가지와도 같은 【도3-82】는 산호, 동일하게 붉은색의 가늘고 긴 형태이지만 끝부분이 영지버섯과도 같은 【도3-83】은 여의, 청색과 녹색 그리고 갈색빛을 띠는 깃털인 【도3-84】는 공작털, 끝부분에 금속 장식이 있는 가늘고 긴 형태의 【도3-85】는 부채이다. 산호와 공작털은 중국 청나라의 고위 관료의 모자와 의복 장식에 사용하였기에 많은 선행연구는 입신출세를 상징하는 기물이라고 지적하고 있다[35]. 그리고 여의는 원래

33　복숭아의 상징적 의미에 대해서는 경기도박물관, 앞의 도록, p.170 참조.

34　종의 상징적 의미에 대해서는 『한국민족문화대백과사전』 20 (한국정신문화연구원, 1992), pp. 693~696을 참조.

35　공작털과 산호의 상징적 의미에 대해서는 경기도박물관, 앞의 도록, p. 169과 신미란, 앞의 논문, pp. 46~47 참조.

【도3-86】공작털과 산호

【도3-87】부채와 여의

【도3-88】자명종

【도3-90】안경

【도3-89】회중시계

【도3-91】석류

【도3-92】귤

【도3-93】불수감

【도3-94】복숭아

【도3-95】우심리

【도3-96】우심리(실물)

【도3-97】특정 불가 과일

【도3-98】석류와 귤

【도3-99】불수감과 석류

승려가 독경와 설법을 행할 때 손에 쥐는 물건으로 '뜻하는 대로'라는 의미를 가지며 청나라에서는 권위와 위엄이 있는 혹은 신분이 높은 인물을 상징하였다[36]. 이상의 산호, 여의, 공작털은 청동기 고觚의 형태를 한 도자기에 꽂혀 있는 상태로 그려지는 경우가 많지만, 이 기물들은 장식물로 분류하고 그 수도 하나로 센다. 그리고 이 기물들은 하나의 통에 여러 종류가 함께 꽂혀 있는 경우도 많다. 예를 들어 【도3-86】은 공작털과 산호가, 【도3-87】은 부채와 여의가 같이 꽂혀 있다. 이러한 경우도 장식물로 분류할 뿐만 아니라 하나의 모티브로 취급한다.

그리고 육면체형의 【도3-88】은 자명종, 둥근 형태의 하부에 술 장식이 달려 있는 【도3-89】는 회중시계, 검은색 고리 두개가 연결되어 있는 【도3-90】은 안경이다. 이 기물들은 18세기에 중국 청나라를 경유하여 들어온 서양의 신문물로 청과 조선을 왕래한 고위 관료만이 손에 넣을 수 있는 것들이었다. 그러므로 신문물은 고위층을 의미한다고 할 수 있다.

여섯 번째는 과일류로, 끝부분이 닭벼슬 처럼 뾰족한 붉은색의 【도3-91】과 같은 기물은 다자多子를 상징하는 석류, 황색이며 표면이 도톨도톨한 【도3-92】는 길함을 상징하는 귤, 황색이며 끝이 손가락처럼 갈라지는 【도3-93】은 부富를 상징하는 불수감, 끝부분이 조금 도드라지게 튀어 나왔으며 그 부분이 분홍 혹은 붉은색인 【도3-94】는 장수를 상징하는 복숭아이다[37]. 그리고 녹색으로 표면이 울퉁불퉁한 【도3-95】와 같은 기물은 우심리牛心梨【도3-96】로 여겨진다. 우심리는 한반도에서는 재배되지 않는 열대 과일로 조선 후기에 이러한 과일이 유입되었을지 의문이 들지만, 중국을 통한 유입도 추

36 여의의 상징적 의미에 대해서는 『吉祥－中国美術にこめられた意味』(東京國立博物館, 1998), p.271 참조.

37 석류, 귤, 불수감, 상징적 의미에 대해서는 경기도박물관, 앞의 도록, p.170 참조.

측해 볼 수 있으리라 본다. 마지막으로 녹색과 노란색의 둥그란 것이 접시에 담겨 있는 【도3-97】은 과일로 보이지만, 어떠한 과일인지 특정하기 어렵다.

　　이상의 과일류는 대부분이 접시에 담겨 있는 모습으로 그려지는 경우가 많으며 한 종류가 아닌 여러 종류의 과일이 함께 담겨 있는 경우도 많다. 예를 들면 【도3-98】은 석류와 귤, 【도3-99】는 불수감과 석류가 하나의 접시에 담겨 있는 모습이다. 이 경우도 과일류로 분류하고 하나의 모티브로 취급한다.

원근법: 책가도의 원근법에 대한 선행연구의 내용은 대부분 이형록 책가도에 관한 것으로 다음 다섯 가지가 주로 지적되고 있다.

① 책장 전체에 여러 개의 소실점이 형성되는 불완전한 투시 원근법이 사용되었으며 책장에 나열된 기물에는 일부를 제외하고 주로 평행 원근법이 사용되었다[38].

② 책장에 사용된 투시 원근법은 여러 개의 소실점이 형성된다[39].

③ 책장 중단中段에 형성되는 여러 개의 소실점은 【도3-100】처럼 '흐름flow'을 형성하고 책가도를 그린(바라보는) 이의 눈높이를 상정想定하고 있다[40]. 이 근거에 대해서 선행연구에서는 명확하게 언급하고 있지 않지만, 이 흐름의 높이를 기준으로 이보다 위에 있는 기물(다리가 달려 있는 것)들은

38　Black and Wagner, op. cit.(1993), p.65은 책장에는 투시 원근법이 기물에는 평행 원근법이 사용되었음을 언급하였다. 그리고 朴美蓮(朴株顯), 「朝鮮における西洋画法の受容: 冊架画と四面尺量画法」, 『美学芸術学』 28호(美学芸術学会, 2012), pp.63~86은 소실선 부근의 일부 기물에도 투시 원근법이 사용되었음을 언급하였다. 이를 바탕으로 36점의 책가도를 분석한 결과 투시 원근법의 사용이 확인되는 기물은 대부분 '소실선' 부근에서 확인되며 평행 원근법의 사용이 확인되는 기물은 '소실선'에서 떨어진 곳에 위치하거나 서적과 벼루처럼 육면체 형태를 하고 있다. 전자는 기물의 입체감을 강조하기 위해, 후자는 대상의 본질을 설명하기 위해, 각각 서로 다른 원근법을 사용한 것으로 추측된다.

39　Black and Wagner, op. cit.(1993), p.65; 이성미, 『조선시대 그림 속의 서양화법』(소화당, 2008), p.179; 이현경, 「책가도와 책거리의 시점에 따른 공간 해석」, 『민속학연구』 제20호(국립민속박물관 민속연구과, 2007), p.154 참조.

40　Black and Wagner, op. cit.(1993), pp.69~70.

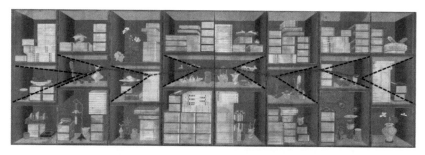

【도3-100】 이형록 〈책가도〉B의 소실선(필자 작성)

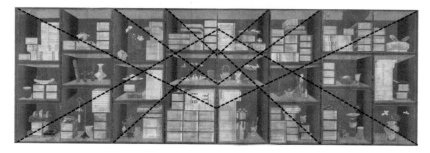

【도3-101】 이형록 〈책가도〉B의 소실축(필자 작성)

【도3-102】 이형록 〈책가도〉B의 소실권(필자 작성)

올려다 본 것처럼 바닥 뒷면을 그리거나 보이지 않는 부분은 생략하고 그리며, 이 흐름의 선보다 아래에 있는 기물들은 내려다 본 것처럼 기물의 윗면 혹은 내부가 보이도록 그리고 있기 때문이다.

④ 책장의 최상단과 최하단의 투시선이 형성하는 소실점이 **【도3-101】**처럼

중앙선에 모여 선을 형성하고 책가도를 그린(바라보는) 이의 눈 위치를 화면의 중앙에 설정하고 있다[41].

⑤ 책장 중단에 형성되는 소실점들과 최상단과 최하단의 투시선에 의해 형성되는 소실점들에 의해 형성되는 **【도3-102】**와 같은 영역이 시간이 흐를수록 넓어지는 경향을 보여준다[42].

이상의 내용을 바탕으로 현존하는 각 책가도의 원근법에 대해서는 주로 책장의 다음 사항을 분석하였다. 먼저 책장 중단, 즉 책장에서 물건이 놓이는 판과 천판天板을 동시에 그린 단의 투시선에 의해 형성되는 소실점을 연결한 선을 '소실선' **【도3-100】**으로 정의하고 그 형상이 직선인지 지그재그인지를 통해 책가도를 그린(바라보는) 이의 눈높이가 고정되었는지 아닌지를 확인하였다. 그리고 이 소실점들의 평균 높이를 계산하여 대략의 눈높이(㎝)를 확인하였다. 그리고 책장의 최상단과 최하단의 투시선에 의해 화면 중앙에 형성되는 여러 개의 소실점을 연결한 선은 책가도를 그린(바라보는) 이의 눈의 위치를 나타내는 '소실축' **【도3-101】**으로 정의하고 이 소실축의 형상이 직선인지 지그재그인지를 통해 눈 위치가 고정되었는지 좌우로 움직였는지를 확인하였다. 나아가 '소실선'과 달리 화면 밖까지도 이어지는 경우가 있으므로 '소실축'이 화면 내에 형성되는지 화면 밖으로도 이어지는지를 확인하였다. 마지막으로 소실선과 소실축의 양끝 점으로 형성되는 마름모의 영역을 '소실권' **【도3-102】**으로 정의하고 이 영역의 화면 전체에 차지하는 비

41 이현경, 앞의 논문, p.153.

42 앞의 논문, pp.154~155에서는 **【도3-102】**와 같은 영역이 시대가 흐를수록 넓어지는 원인에 대해서 안희준의 의견을 인용하여 전통적 화법으로 회귀하였기 때문이라고 언급하였다. 한편 박심은, 앞의 논문, p.84는 투시 원근법의 이해도와 상관없이 시대가 흐를수록 병풍의 크기와 가로 폭이 넓어졌기 때문이라고 언급하였다.

율(%)을 계산함으로써 각 책가도의 서양 투시 원근법에 대한 충실도 즉 각 책가도의 원근법이 어느 정도 서양의 투시 원근법에 가깝게 사용되었는지를 확인하였다.

음영법: 책가도의 명암법에 대한 선행연구의 내용 또한 이형록 책가도에 관한 것이 대부분이며 주로 다음 네 가지가 지적되고 있다.

① 그림자shadow를 표현하지 않았지만, 대부분의 기물들은 밝은 부분은 빛이 닿는 부분으로 어두운 부분은 빛이 닿지 않는 그늘shade로 표현하고 있다[43].

② 모티브에 윤곽선을 그리지 않았다[44].

③ 밝은 부분에서 점차적으로 어둡게 표현하는 그러데이션 기법을 사용하였다[45].

④ 장한종의 책가도에서는 하이라이트 표현을 확인할 수 있다[46].

이상의 내용을 바탕으로 음영법의 분석은 주로 책장에 나열된 기물들을 중심으로 그림자 표현의 유무, 기물의 윤곽선 표현의 유무, 하이라이트 표현의 유무를 확인하였다. 그리고 각 기물의 채색 방법에 있어서 명암을 주지 않고 균일하게 채색을 하였는지 그러데이션 기법을 사용하여 명암을 표현하였는지를 확인하고 그러데이션 기법을 사용한 경우, 광원을 의식해

43 정병모, 앞의 논문, pp.178~179과 박본수, 「조선후기 궁중 책거리 연구」, 『한국민화』 제3호(한국민화학회, 2012), p.38을 참조.

44 정병모, 앞의 논문, pp.178~179; 朴美蓮(朴姝顯), 「朝鮮における〈西洋画〉の受容-〈册架画〉にみる彩色画」 蜷川順子 편, 『油彩への衝動』(도쿄: 中央公論美術出版), 2015, pp.167~168.

45 박본수, 앞의 논문, p.39.

46 정병모, 앞의 논문, p.177.

서 채색하였는지를 분석하였다. 즉 조선 회화에서는 광원을 의식하고 명암을 표현하는 그림은 존재하지 않지만, 제2장에서도 확인한 바와 같이 19세기 기록화에서는 일부이긴 하지만 광원을 좌우에 설정한 듯이 명암을 표현한 곳이 확인된다. 그러므로 책가도에서도 병풍 중앙을 기준으로 좌우에 광원을 설정하고 각 모티브의 명암 위치를 확인하였다. 이를 위해 모티브에 사용된 채색법은 다음 세가지 유형으로 분류하였다[47].

①유형: 명암을 주지 않고 균일하게 채색한 유형

②유형: 명암을 주어 채색하였으며 광원의 방향을 의식하지 않고-밝은 부분이 한쪽으로 치우치지 않게-채색한 유형

③유형: 명암을 주어 채색하였으며 광원의 방향을 의식하고-밝은 부분이 한쪽으로 치우치게-채색한 유형

이상의 세 가지 유형으로 각 책가도의 모티브의 채색을 분석하고 그 수를 세어 모티브 전체에 대한 비율을 산출하였다. 그리고 밝은 부분이 한쪽으로 치우치게 채색한 유형 중에서 좌우에 설정된 광원의 방향과 반대쪽을 밝게 채색한 모티브의 비율을 산출함으로써 광원과의 관계를 명암으로 표현하는 서양의 음영법에 어느 정도 가깝게 표현되었는지 즉 음영법에 대한 충실도를 수치로 확인하였다.

47 이 세 가지 유형은 다음 네 가지를 기준으로 분류하였다. 첫 번째, 서적류는 분석 대상에서 제외한다. 책장의 한 구획을 육면체 형태인 서적으로 가득 채워 그린 경우가 많으며 이 경우 음영법의 판단 기준인 측면이 표현되지 못하기 때문이다. 두 번째, 모티브의 분류에서 확인하였듯이 여러 개의 기물이 하나의 모티브를 구성하는 경우가 많으므로 채색법 유형 또한 기물 단위가 아닌 모티브 단위로 분석한다. 세 번째, 하나의 모티브에 여러 유형이 혼재할 경우 ③유형, ②유형, ①유형 순으로 우선 순위를 정한다. 예를 들어 ③유형과 ②유형이 혼재할 경우 ③유형의 모티브로 셈한다. 네 번째 꽃과 과일류가 포함된 모티브는 꽃과 과일류를 제외한 부분을 분석한다. 이 모티브들은 원래부터 색의 변화가 있기 때문에 기물 자체의 색을 표현한 건지 명암을 표현한 건지 구분하기가 어렵기 때문이다.

28점의 책가도 분석

본 항에서는 이형록 책가도 8점을 제외한 28점의 책가도를 각 책가도 별로 기본 정보와 모티브의 종류와 수를 확인하고 투시 원근법과 음영법을 분석하였다. 그 내용을 표로 작성한 것이 [표 3-2]이다. 세로란은 서양화법에 대한 충실도에 따라 1번에서 13번까지 유형을 분류하고(a~g형) 나열하였다. 유형의 분류 기준으로 먼저 투시 원근법의 소실축이 직선인지 아닌지 그리고 소실축이 화면 내에 형성되는지 아닌지를 확인하였다[48]. 그리고 음영법의 ③유형 중에서 광원의 방향과 반대되는 쪽을 밝게 채색한 모티브가 10% 이하인지 그 이상인지를 기준으로 나열하였다. 그리고 14번부터 28번까지는 책장에 장막이 쳐져 있거나 일부가 불발기살창으로 구성된 책가도, 재표장으로 인해 본래의 모습이 아닐 가능성이 있는 책가도, 책장의 투시선이 병풍 중심을 향해 모이는 것이 아닌 한쪽 방향만 있는 책가도 등 일반적인 형태가 아닌 책가도에는 음영을 넣어 구분하였다(h~m형). 가로란에는 왼쪽부터 작품 번호, 이 작품이 게재된 도록, 유형, 유형을 분류한 기준 내용, 화가, 소장처, 기저재, 기법, 형식, 크기, 모티브, 원근법, 음영법의 순으로 기입하였다. 본 항에서는 이 표를 바탕으로 28점의 책가도에 대해서 기술하였다.

a유형

원근법의 소실축이 직선이고 화면 내에 형성되며 음영법 ③유형의 대부분이 광원의 방향과 일치되게 채색한 책가도이다. 책가도1이 이에 해당한다.

48 대부분의 책가도는 그림을 바라보는(그린) 이의 눈높이를 나타내는 소실선을 형성하며 대부분이 지그재그 형상이므로 유형 기준에서 제외하였다.

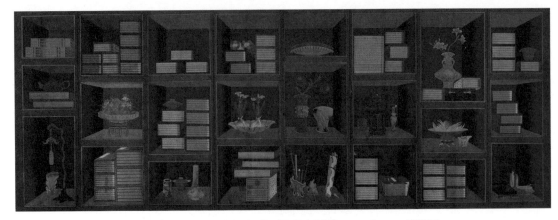

【도3-103】 책가도1, 작자 미상, 8폭 연폭병풍, 종이에 채색, 102.0×282.5cm, 개인소장

【도3-104】 책가도1의 소실선(필자 작성)

책가도1

책가도1【도3-103】은 책장의 배면색이 갈색으로 전체적으로 중후한 분위기를 자아낸다. 책장에 장식된 기물은 서적류의 비율이 평균보다 높으며 도자기류의 비율이 평균보다 낮은 것이 특징이다. 그리고 기물의 종류와 형태가 이형록의 책가도와 유사하나 기물들이 전체적으로 키가 작고 통통한 느낌을 준다.

원근법을 살펴보면 【도3-104】에서 확인할 수 있듯이 책가도 중에서는 드물게 소실선이 거의 직선에 가깝다. 이를 통해 이 책가도를 그린(바라보

【도3-105】 책가도1의 소실축(필자 작성)

【도3-106】 책가도1의 소실권(필자 작성)

는) 이의 눈높이가 고정되어 있음을 알 수 있다. 그리고 소실선의 높이는 약 56.8cm로 이는 책가도1을 그린 화가의 눈높이이며 감상자는 이 높이에 눈높이를 설정하면 일루전 효과를 얻을 수 있다. 한편, 소실축 또한 **【도3-105】**처럼 화면 중앙에 일직선으로 형성되므로 눈의 위치가 좌우로 이동하지 않고 중앙에 고정되어 있음을 알 수 있다. 그리고 소실선과 소실축 모두 화면 내에 형성되며 이들 선으로 형성되는 소실권 또한 **【도3-106】**에서 알 수 있듯이 그 범위가 좁기 때문에 책가도1은 서양의 투시 원근법에 대한 충실도가 비교적 높다고 할 수 있다. 이를 수치로 계산하면 소설선과 소실축의 폭이

【도3-107】 책가도1의 일부

【도3-108】 책가도1의 일부

각각 약 148.8cm(52.7%)와 약 64.1cm(62.8%)로 소실권이 화면 전체에 차지하는 비율은 약16.6%로 비교적 낮은 수치이다(소실선과 소실축의 cm 뒤에 기입한 %는 각각 화면 가로 폭과 세로 폭에 차지하는 비율이다)[49].

한편 책가도1의 음영법은 그림자는 표현하지 않았으나 【표3-2】에서 확인할 수 있듯이 명암을 구분하여 채색하는 ②유형과 ③유형의 비율을 합치면 약 91.7%나 된다. 그리고 대부분의 모티브에 윤곽선을 그리지 않을뿐더러 【도3-107】에서 확인할 수 있듯이 밝은 부분에서 어두운 부분으로 자연스럽게 넘어가게 채색하는 그러데이션 기법을 사용하여 기물들이 입체적으로 보인다. 특히 밝은 부분을 한쪽으로 치우치게 채색한 ③유형은 29.2%로 비교적 낮은 비율을 나타내지만, ③유형 모두가 병풍 좌우에 설정한 빛의 방향에 따라 밝은 부분을 표현하였다. 예를 들면 병풍의 중심을 기준으로 오른쪽에 위치한 붓【도3-108】은 오른쪽 부분이 밝으며, 왼쪽에 위치한 병【도3-107】은 왼쪽 부분이 밝다.

49　제8폭의 중단은 천판의 투시선은 있지만 기물이 놓이는 아래판의 투시선은 존재하지 않는다. 그러므로 아래판의 투시선은 직선으로 인식하고 소실점을 설정하였다.

【도3-109】책가도2, 작자 미상, 10폭 연폭병풍, 종이에 채색, 149.5×450.0cm, 개인소장

b유형

원근법의 소실축이 직선으로 형성되지만, 화면 내에 형성되지 않는다. 한편 음영법의 경우 ③유형 대부분이 광원의 방향과 일치되게 채색한 책가도이다. 책가도2가 이에 해당한다.

책가도2

책가도2【도3-109】는 책장의 배면색이 선명한 청색으로 제작 시기가 19세기 후반 이후일 가능성이 있다[50]. 책장에 장식된 기물은 서적류의 비율이 평균보다 높고 도자기류의 비율이 평균보다 낮으며 기물들의 종류와 형태가 이형록 책가도와 유사한 것이 특징이다.

원근법을 살펴보면【도3-110】에서 확인할 수 있듯이 지그재그로 소실선이 형성되고 있어 본 책가도를 그린 이의 눈높이가 고정되어 있지 않음을

50　【도3-109】의 출전은 『조선궁중화·민화 걸작: 문자도·책거리』(서예박물관, 2016), 도32, pp. 122~123이다.

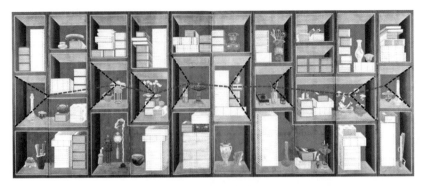

【도3-110】책가도2의 소실선(필자 작성)

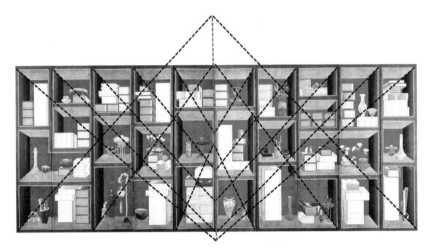

【도3-111】책가도2의 소실축(필자 작성)

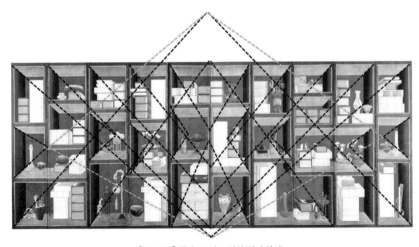

【도3-112】책가도2의 소실권(필자 작성)

알 수 있다. 하지만, 여러 개의 소실점으로 이루어지는 소실선의 높이는 평균 약 79.4㎝로 각 소실점의 높이가 평균과 큰 차이가 없다. 한편 소실축은【도3-111】에서 확인할 수 있듯이 화면 중앙에 형성되고 직선이므로 눈의 위치가 좌우로 움직이지 않고 고정되어 있음을 알 수 있다. 그러나 a유형과 달리 소실축이 화면 밖으로도 형성되므로 소실권【도3-112】의 범위가 아주 넓다. 이를 수치로 확인하면 소실선과 소실축의 폭이 각각 약 375.6㎝(83.5%)와 약204.1㎝(136.5%)로 소실권의 전체 화면에 차지하는 비율이 57.0%이다.

【도3-113】 책가도2의 부분

　　한편, 음영법은 a유형과 마찬가지로 그림자는 표현하지 않았으며, 〔표3-2〕에서 확인할 수 있듯이 명암을 주어 채색하는 ②유형과 ③유형의 비율을 합치면 91.6%로 높은 수치이다. 그러나 【도3-113】처럼 기물의 명암 변화를 실루엣에 따라 표현하지 않거나

【도3-114】 책가도2의 부분

【도3-114】처럼 명암의 변화를 급격하게 표현하여 각 기물을 통한 입체감을 많이 느낄 수 없다. 그리고 ③유형 중에서 빛의 방향과 반대되는 위치에 밝은 부분을 표현하는 기물은 없지만, ③유형의 수치가 33.3%로 비교적 낮다.

c유형

b유형과는 반대로 원근법의 소실축이 지그재그로 형성되지만 화면 내에 형성된다. 한편 음영법의 경우 b유형과 마찬가지로 ③유형 대부분이 광원의 방향과 일치되게 채색한 책가도이다. 책가도 3, 4, 5가 이에 해당한다. 대표적인 예로 책가도4를 확인해 보자.

【도3-115】 책가도4, 강달수, 10폭 연폭병풍, 종이에 채색, 143.0×384.0cm, 개인소장

책가도4

책가도4【도3-115】[51]는 제2폭에 그려진 도장함에 왼쪽 위부터 시계 방향 순으로 '강달수인姜達秀印'이 새겨져 있는 도장【도3-116】이 있어 제작자를 알 수 있는 작품이다. 케이 블랙Kay E. Black과 에드워드 와그너Edward W. Wagner에 의하면 강달수는 이형록과 인척 관계라고 언급하였지만, 이는 명확하지 않다[52]. 하지만 '이택균인李宅均印'의 인면이 있는 이형록의 책가도 G【도4-11】와 제6폭과 제7폭이 엇갈리게 배치된 점 이외에 책장의 구성을 비롯하여 모티브의 종류와 형태 등이 동일하다.

【도3-116】 책가도4의 부분

51　【도3-115】의 출전은 『한국의 채색화 3 – 책거리와 문자도』(다할미디어, 2015), 도9, pp.43~45.

52　B Kay E.Black and Edward W.Wagner, "Court Style Ch'aekkŏri," in *Hopes and Aspirations: Decorative Painting of Korea*(San Francisco: Asian Art Museum of San Francisco, 1998), p.29은 강달수에 관한 기록이 조선 후기의 중인 계층의 계보를 정리한 『성원록姓源錄』의 964면에 게재되어 있다고 지적하였다. 하지만 윤진영, 「조선 후반기 궁중 책가도의 편년적 고찰」, 『민화연구』(계명대학교 민화연구소), p.57은 『성원록』을 조사한 결과, 강달수와 관련된 기록을 발견할 수 없었다고 지적하였다. 필자 또한 『성원록』을 비롯하여 『조선왕조실록』과 『승정원일기』, 『내각일력』을 조사한 결과 확인할 수 없었다.

서양화법을 품은 조선의 그림, 책가도

【도3-117】 책가도4의 소실선(필자 작성)

【도3-118】 책가도4의 소실축(필자 작성)

【도3-119】 책가도4의 소실권(필자 작성)

책장은 3단과 4단이 교대로 바뀌는 구성으로 리듬감이 있다. 배면색이 선명한 청색이므로 제작시기를 19세기 후반 이후로 추측해 볼 수 있다. 그리고 〔표3-2〕에서 확인할 수 있듯이 책장에 장식된 기물의 비율이 서적류의

【도3-120】
책가도4의 부분

비율이 평균보다 높으며 도자기류의 비율이 평균보다 낮은 것이 특징이다.

원근법을 살펴보면 【도3-117】과 【도3-118】에서 확인할 수 있듯이 지그재그로 소실선과 소실축이 형성되고 있어 눈의 높이와 위치가 고정되어 있다고 할 수 없다. 하지만 소실축이 화면 내에 형성되므로 소실권【도3-119】의 범위는 좁은 편이다. 소실권을 전체 화면에 차지하는 비율로 나타내면 29.6%로 평균보다 낮은 수치이다.

한편 음영법은 〔표3-2〕에서 확인할 수 있듯이 모든 모티브가 명암을 구분하여 채색하였으며 대부분의 모티브에 윤곽선을 표현하지 않았다. 뿐만 아니라 이중에는 밝은 부분을 한쪽으로 치우치게 채색하여 광원을 의식한 ③유형이 39.6%로 평균보다 아주 높은 수치를 나타낸다. 하지만 빛의 방향과 반대되는 쪽에 밝은 부분을 표현한 모티브가 존재한다. 제7폭의 중단에 위치하는 부젓가락과 부삽이 꽂혀 있는 병【도3-120】이 이에 해당한다. 왼쪽이 아닌 오른쪽을 밝게 채색하였다. 그러나 이러한 표현은 ③유형 중에 5.3%에 불과하며, 각 기물에 표현한 그러데이션 기법이 전체적으로 능숙하므로 책가도4는 비교적 입체적으로 보인다.

d유형

원근법의 소실축이 지그재그로 형성되고 화면 밖으로도 형성된다. 한편 음영법의 경우 ③유형 대부분이 광원의 방향과 일치되게 채색한 책가도이다. 책가도6이 이에 해당한다.

책가도6

책가도6【도3-121】은 책장의 배면색이 갈색으로 전체적으로 중후한 분위기

【도3-121】책가도6, 작자 미상, 8폭 연폭병풍, 종이에 채색, 118.0×414.0cm, 개인소장

를 자아낸다. 그리고 모티브의 비율이 압도적으로 서적류가 높으며 기물들의 종류와 형태 등이 이형록 책가도와 유사한 점이 특징적이다.

원근법을 살펴보면 【도3-122】와 【도3-123】에서 확인할 수 있듯이 지그재그로 소실선과 소실축이 형성되고 있어 눈의 높이와 위치가 고정되어 있지 않음을 알 수 있다. 또한 소실축이 화면 밖으로도 형성되고 있어 책가도를 바라보는 이의 시점이 화면 밖으로 벗어나게 된다. 하지만 벗어나는 정도가 그렇게 크지 않으며 소실권【도3-124】이 화면 전체에 차지하는 비율 또한 35.8%로 평균을 넘지 않는다.

한편 음영법의 경우 윤곽선을 그리지 않은 모티브가 많을 뿐만 아니라 〔표3-2〕에서 확인할 수 있듯이 ②유형과 ③유형의 비율을 합치면 97.5%로 많은 수의 모티브에 명암을 주어 채색하여 전체적으로 입체적으로 보인다. 게다가 밝은 부분을 한쪽으로 치우치게 채색하여 빛의 존재를 의식하고 표현한 ③유형이 45.0%나 존재한다. 이중 병풍 좌우에 설정한 빛의 방향과 반대쪽을 밝게 채색하는 모티브가 존재하지만 5.6%로 아주 낮은 수치에 불과하다. 참고로 제6폭의 중단에 있는 병에 꽂혀 있는 산호【도3-125】가 이에 해당한다.

【도3-125】책가도6의 부분

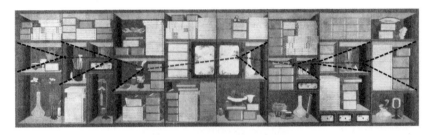

【도3-122】 책가도6의 소실선(필자 작성)

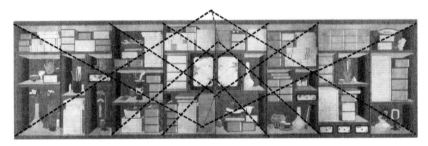

【도3-123】 책가도6의 소실축(필자 작성)

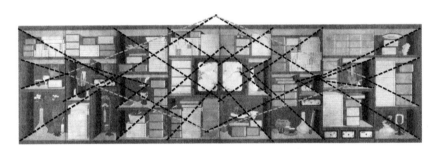

【도3-124】 책가도6의 소실권(필자 작성)

e유형

원근법의 경우 소실축이 직선으로 형성되지만, 화면 내에 형성되지 않는다. 한편 음영법의 경우 ③유형 중에 광원의 방향과 반대되게 채색하는 모티브가 다수 존재하는 책가도이다. 책가도7이 이에 해당한다.

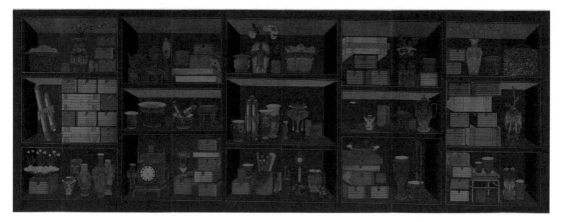

【도3-126】 책가도7, 작자 미상, 10폭 연폭병풍, 종이에 채색, 140.0×393.0cm, 국립중앙박물관 소장

책가도7

책가도7【도3-126】은 책장 배면색이 청색일 뿐만 아니라 기물들의 색체가 붉은색 중심의 선명한 색으로 표현되어 화려하고 장식적이다. 기물들의 종류 또한 압도적으로 서적류의 비율이 낮으며 장식적인 도자기류의 비율이 높은 점이 특징이다.

원근법을 살펴보면 【도3-127】에서 확인할 수 있듯이 소실선이 거의 일직선에 가까우므로 이 책가도를 그린(바라보는) 이의 눈높이가 고정되어 있다고 할 수 있다. 그리고 소실축은 【도3-128】에서 확인할 수 있듯이 화면 중앙에 형성되고 직선이므로 눈의 위치도 좌우로 움직이지 않고 고정되어 있음을 알 수 있다. 책장 또한 투시 원근법의 효과를 증대시킬 수 있는 좌우대칭 형태로 시선을 중앙으로 집중시키는 효과가 있다. 그러나 소실축이 화면 밖으로도 형성되고 소실권【도3-129】의 범위가 화면의 65%를 차지할 정도로 아주 넓다.

한편 윤곽선을 표현한 모티브가 많이 존재하며 음영법의 경우 〔표3-2〕에서 확인할 수 있듯이 명암을 주어 채색하는 ②유형과 ③유형을 합친 비율이

【도3-127】 책가도7의 소실선(필자 작성)

【도3-128】 책가도7의 소실축(필자 작성)

【도3-129】 책가도7의 소실권(필자 작성)

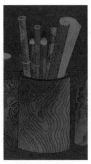

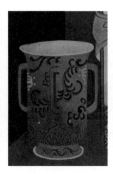
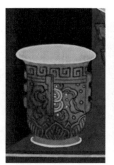

【도3-130】	【도3-131】	【도3-132】	【도3-133】	【도3-134】	【도3-135】
책가도7의 부분	책가도7의 부분	책가도7의 부분	책가도7의 부분	책가도7의 부분	책가도7의 부분

66.7%로 비교적 낮다. 그리고 빛의 방향을 의식하고 명암을 표현한 모티브 ③유형이 10.6%에 불과하고 이중 빛의 방향과 반대쪽에 밝은 부분을 표현한 모티브가 85.7%나 존재한다. 구체적으로 제5폭 하단에 있는 필통에 꽂혀 있는 붓【도3-130】, 제6폭의 하단에 있는 필통【도3-131】과 인상【도3-132】 그리고 중단에 있는 잔【도3-133】, 제8폭의 중단에 있는 잔【도3-134】, 제9폭의 하단에 있는 주합酒盒【도3-135】이 이에 해당한다. 이를 통해 본 책가도는 서양의 음양법 원리에 대한 이해가 부족하다고 할 수 있다.

f유형

원근법의 경우 소실축이 지그재그로 형성되지만, 화면 내에 형성된다. 한편 음영법은 ③유형 중에 광원의 방향과 반대되게 채색하는 모티브가 존재하는 책가도이다. 책가도 8이 이에 해당한다.

책가도8

책가도8【도3-136】은 책가도7과 마찬가지로 책장 배면색이 청색일 뿐만 아니라 기물들의 색체가 자색, 황색, 녹색 중심으로 표현되어 화려하고 장식적

【도3-136】책가도8, 작자 미상, 8폭 연폭병풍, 종이에 채색, 161.9×341.6cm, 미국 개인소장

【도3-140】
책가도8의 부분

【도3-141】
책가도8의 부분

이다. 모티브 또한 압도적으로 서적류의 비율이 낮으며 장식적인 도자기류의 비율이 높은 점이 특징이다.

　　원근법의 경우 소실선【도3-137】과 소실축【도3-138】이 일직선은 아니지만 화면 내에 형성되며 소실선이 비교적 높은 위치에 형성되는 것이 특징이다. 소실권【도3-139】은 화면 전체에 차지하는 비율이 31.3%로 비교적 낮은 수치를 나타낸다.

　　한편, 음영법의 경우 윤곽선을 표현한 모티브가 다수 존재하며 명암을 나타내는 ②유형과 ③유형을 합한 비율이 65.2%로 낮다. 게다가 광원을 의식한 ③유형은 6.9%에 불과할 뿐만 아니라 ③유형 중에서 빛의 방향과 반대쪽에 밝은 부분을 표현한 기물이 40%나 존재하므로 책가도8은 음영법에 대한 이해도가 낮다고 할 수 있다. 제1폭의 세번째 단에 있는 향로의 다리 부분【도3-140】과 제8폭의 최하단에 있

【도3-137】 책가도8의 소실선(필자 작성)

【도3-138】 책가도8의 소실축(필자 작성)

【도3-139】 책가도8의 소실권(필자 작성)

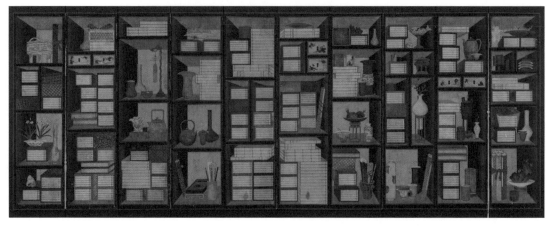

【도3-142】 책가도10, 작자 미상, 10폭 연폭병풍, 종이에 채색, 177.0×326.5cm, 호주·빅토리아국립미술관 소장

는 벼루【도3-141】가 이에 해당한다[53].

g유형

원근법의 경우 소실축이 지그재그로 형성될 뿐만 아니라 화면 밖으로도 형성된다. 음영법 또한 ③유형 중에 광원의 방향과 반대되게 채색하는 모티브가 다수 존재하므로 이 유형은 서양화법에 대한 충실도가 가장 낮은 유형의 책가도라고 할 수 있다. 책가도9~13이 이에 해당한다. 대표적인 예로 책가도9를 살펴보자.

53 수량으로 따지면 2개의 모티브만이 광원과 반대되게 채색하였으므로 책가도4·5·6과 별반 다르지 않다고 인식할 수 있지만, 실은 ③유형에서 광원의 위치와 반대되게 채색한 모티브 비율은 책가도가 전체적으로 입체적으로 보이는 효과와 깊은 상관성이 있다. 즉 책가도4·5·6의 경우 명암을 주어 채색하는 ②와 ③유형이 약 90%일 뿐만 아니라 ③유형이 전체의 약 40%나 차지한다. 그러므로 몇 개의 모티브가 광원의 방향을 의식하지 않더라도 그 비율은 아주 낮은 것이다. 하지만 책가도8의 경우 ③유형이 6.9% 즉 전체 72개의 모티브 중 5개만이 광원을 의식한 책가도로 이 결과만으로도 책가도8에서 느낄 수 있는 입체감은 적다고 할 수 있다. 그러므로 책가도8의 광원과 반대되는 위치에 밝은 부분을 둔 ③유형이 2개만 있다고 하더라고 그 비율 40%로 높아지는 것이다. 따라서 ③유형 중에서 광원의 위치와 반대되게 채색하는 모티브는 수량보다 비율이 중요하다고 할 수 있다.

•——● 서양화법을 품은 조선의 그림, 책가도

【도3-143】 책가도10의 소실선(필자 작성)

【도3-144】 책가도10의 소실축(필자 작성)

【도3-145】 책가도10의 소실권(필자 작성)

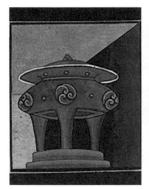

【도3-146】책가도10의 부분　　【도3-147】책가도10의 부분　　【도3-148】책가도10의 부분　　【도3-149】책가도10의 부분

책가도10

책가도10【도3-142】은 책장의 배면색이 아주 밝다. 이로 인해 다양한 색으로 표현된 기물들이 선명하게 눈에 들어오므로 다채로운 인상을 준다. 책장의 구성 또한 규칙성 없이 자유롭다.

　　원근법을 살펴보면 【도3-143】과 【도3-144】에서 확인할 수 있듯이 책장의 구성이 자유로워서인지 소실선과 소실축 또한 지그재그이며 그 형상 또한 규칙성이 없다. 이를 통해 눈의 높이와 위치가 고정되어 있지 않음을 알 수 있다. 또한 소실축이 화면 밖으로도 형성되고 있어 책가도를 바라보는 이의 시점이 화면 밖으로 벗어나게 된다. 그 정도가 아주 크며 그 결과 전체 화면에 차지하는 소실권【도3-145】의 비율이 49.8%로 아주 높다.

　　한편 음영법의 경우 〔표3-2〕에서 확인할 수 있듯이 모든 모티브에 명암을 주어 채색하였다. 그러나 【도3-146】과 같이 윤곽선을 표현한 모티브가 다수 존재하며 윤곽선을 표현하지 않은 모티브도 【도3-147】처럼 기물의 윤곽선 부근만을 어둡게 표현하여 자연스러운 입체감을 느낄 수 없다. 뿐만 아니라 빛의 방향을 의식하고 명암을 표현한 ③유형 또한 6.9%로 매우 낮은

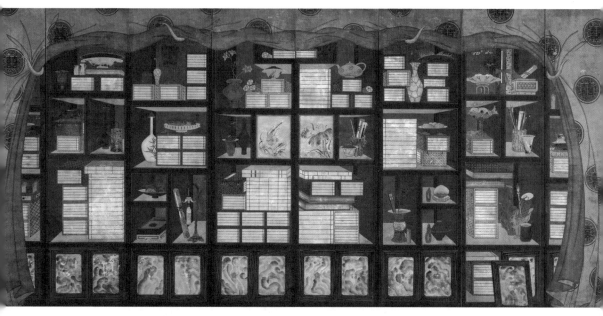

【도3-150】책가도14, 장한종, 8폭 연폭병풍, 종이에 채색, 164 3×366 4cm, 경기도박물관 소장

수치를 나타낸다. 이중 빛의 방향과 반대쪽에 밝은 부분을 표현한 모티브가 50.0%나 존재한다. 구체적으로 제4폭의 하단에 있는 필통에 꽂혀 있는 붓 【도3-148】과 제3폭의 위에서 두 번째 단의 오른쪽 열에 놓인 잉어 형태 장식품의 받침대 부분【도3-149】이 이에 해당한다.

h유형

h유형은 화면 전체에 장막이 쳐져 있는 책가도이다. 책장의 깊이를 나타내는 투시선이 장막 등으로 가려져 표현되지 않으므로 다른 책가도와의 원근법 상의 비교분석이 어렵다. 이러한 유형의 책가도는 책가도14와 책가도15가 있으며 대표적인 예로 책가도14를 확인해 보자.

【도3-151】
책가도14의 부분

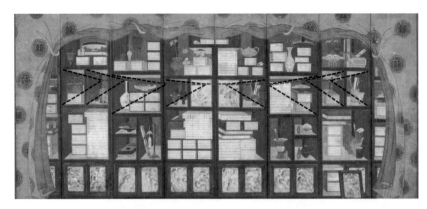

【도3-152】 책가도14의 소실선(필자 작성)

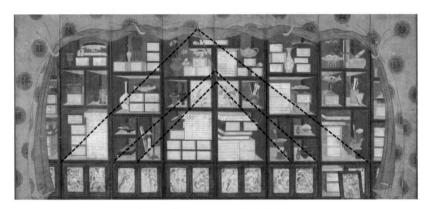

【도3-153】 책가도14의 소실축(필자 작성)

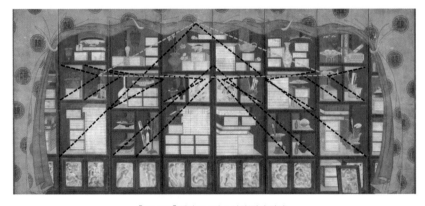

【도3-154】 책가도14의 소실권(필자 작성)

책가도14

책가도14【도3-150】는 제작자를 알 수 있는 책가도로 제8폭에 있는 도장함에 제작자의 이름이 새겨져 있는 인장【도3-151】이 그려져 있다. 이 인장은 왼쪽으로 90° 눕혀진 상태로 그려져 있으며 왼쪽 아래에 '張', 오른쪽 아래에 '漢', 왼쪽 위에 '宗', 오른쪽 위에 '印'이 새겨져 있다. 장한종(1768~1815?)은 정조대(1777~1800)와 순조대(1800~1834)에 활약한 궁중화원으로 물고기와 게, 조개, 새우 등을 그리는 어해도에 뛰어났으며 이를 증명하듯 책가도14의 중심부에 새우와 연꽃 그림이 그려져 있다. 그리고 채색법에서는 많은 차이를 보이지만, 제2폭의 수선화와 잉어 형태의 장식품, 제3폭의 불수감, 제6폭의 특경 등 많은 모티브가 이형록의 책가도와 유사하다.

책가도14의 원근법을 살펴보면 【도3-152】와 【도3-153】에서 확인할 수 있듯이 거의 식선인 소실선과 지그재그인 소실축을 형성하고 있어 이 책가도를 그린(바라보는) 사람의 눈높이는 고정되어 있으나 눈의 위치는 고정되어 있지 않고 좌우로 이동했음을 알 수 있다. 그리고 다른 책가도와 달리 소실선의 높이가 약 102.5cm로 높은 편이다. 이는 일반적으로 3단 구성의 책장이 많은데 반해 책가도14는 최하단에 수납장이 있는 4단 구성의 책장이므로 소실선의 높이가 비교적 높은 듯하다. 한편 소실선과 소실축으로 형성되는 소실권【도3-154】은 전체 화면에 차지하는 비율이 8.5%로 범위가 아주 좁은 것이 특징이다. 이는 최상단과 양끝 폭에 표현된 책장의 투시선이 장막으로 가려져 표현되지 않았기 때문으로 책가도14는 장막이 쳐 있지 않은 책가도와 수치상으로 원근법을 비교하기는 어렵다. 책장 구성 또한 좌우대칭이지만 장막이 걸쳐져 있는 부분과 수납장이 투시 원근법이 적용되지 않아 일반적인 책가도보다 깊이감을 증대시키는 효과는 크지 않다.

한편, 음영법은 그림자를 표현하지 않았지만, 명암을 주어 채색하는 기

【도3-155】	【도3-156】	【도3-157】	【도3-158】	【도3-159】
책가도14의 부분	책가도14의 부분	책가도14의 부분	책가도14의 부분	책가도14의 부분

물을 확인할 수 있다. 그러나 〔표3-2〕에서 확인할 수 있듯이 ②유형과 ③유형을 합친 비율이 79.1%로 다른 책가도와 비교해 명암을 주어 채색한 모티브의 비율이 낮은 편이며, 【도3-155】에서 확인할 수 있듯이 명암의 대비가 약하고 개개의 모티브에 윤곽선이 명확하게 표현되어 있어 화면 전체가 평면적으로 보인다. 그리고 박쥐 모양의 장식품 위아래에 달려 있는 둥근 구슬에 표현한 하이라이트【도3-156】는 흰색으로 선을 그었을 뿐 자연스럽게 빛을 표현하지 않았다. 뿐만 아니라 밝은 부분을 한쪽으로 치우치게 채색하여 빛의 존재를 의식한 ③유형이 16.3%에 불과하고 이중 병풍 좌우에 설정한 빛의 방향과 반대쪽에 밝은 부분을 표현한 모티브가 42.8%나 존재한다. 구체적으로 제1폭 상단에 있는 인장【도3-157】, 제2폭의 아래에서 세 번째 단에 있는 잉어 형태 장식품의 받침대 부분【도3-158】, 제3폭의 아래에서 두 번째 단에 있는 인장【도3-159】이 이에 해당한다.

i유형

책장의 투시선이 병풍 중앙으로 향하게 그려지지 않아 여러 개의 소실축이 형성되는 책가도이다. 책가도16~18이 이에 해당하며 대표적인 예로 책가도16을 확인해 보자.

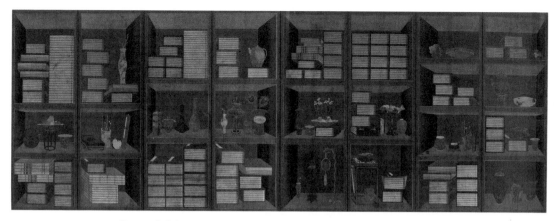

【도3-160】 책가도16, 작자 미상, 8폭 연폭병풍, 종이에 채색, 130.0×352.0cm, 개인소장

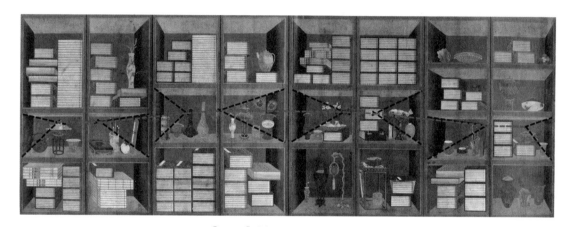

【도3-161】 책가도16의 소실선(필자 작성)

책가도16

책가도16**【도3-160】**[54]은 책장의 배면색이 갈색이며 기물의 종류와 형태가 이형록의 책가도와 유사하다.

원근법을 살펴보면 **【도3-161】**에서 확인할 수 있듯이 직선이 아닌 소실선

54 **【도3-160】**의 출전은 『길상: 우리 채색화 걸작전』(가나 갤러리, 2013), 도2, pp. 38~39.

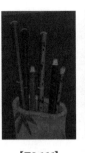

| 【도3-162】 | 【도3-163】 | 【도3-164】 | 【도3-165】 | 【도3-166】 | 【도3-167】 |
| 책가도16의 부분 | 책가도16의 부분 | 책가도16의 부분 | 책가도16의 부분 | 책가도16의 부분 | 책가도16의 부분 |

이 형성되므로 본 책가도를 그린 이의 눈높이가 고정되어 있지 않음을 알
수 있다. 한편, 책장의 투시선이 병풍 중심을 향하지 않고 두 폭씩 좌우대칭
이므로 여러 개의 소실축이 형성되며 소실권 또한 여러 개가 형성된다. 그러
므로 책가도16은 하나의 고정된 시점을 표현하는 서양 투시 원근법의 원리
에 대한 충실도가 하나의 소실축을 가지는 책가도보다 낮다고 할 수 있다.

　음영법은 그림자는 표현하지 않았지만, 〔표3-2〕에서 확인할 수 있듯이
②유형과 ③유형을 합친 비율이 81.4%로 많은 수의 모티브가 명암을 표현
하였으며, 【도3-162】에서도 확인할 수 있듯이 그러데이션 기법이 자연스러워
각 기물들이 입체적으로 보인다. 그러나 빛의 방향을 의식하고 명암을 표현
한 ③유형이 32.6%로 비교적 낮은 수치를 나타내며 이중 빛의 방향과 반
대쪽에 밝은 부분을 표현한 모티브가 57.1%나 존재한다. 구체적으로 제2폭
아래에서 두 번째 단에 있는 필통과 붓 그리고 인장【도3-163】, 제2폭 상단에
있는 통【도3-164】, 제5폭 중단의 향로【도3-165】와 상단의 주전자【도3-162】, 제
7폭의 중단에 있는 필통에 꽂혀 있는 붓【도3-166】과 상단에 있는 병에 꽂혀
있는 산호【도3-167】가 이에 해당한다. 하지만 광원을 병풍 좌우가 아닌 책장
의 투시선과 연동시켜 설정하고 모티브의 명암을 확인하면 모든 모티브의

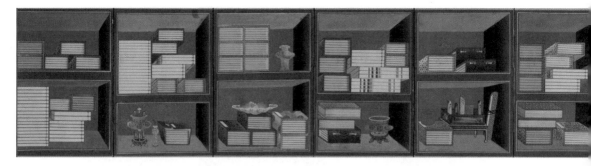

【도3-168】 책가도19, 작자 미상, 6폭 연폭병풍, 종이에 채색, 70.4×289.4cm, 국립고궁박물관 소장

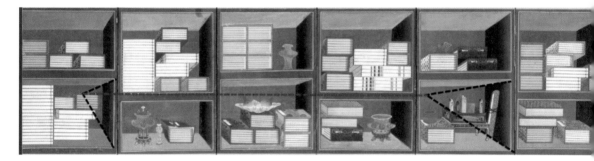

【도3-169】 책가도19의 소실선(필자 작성)

명암은 빛의 방향을 따르고 있음을 알 수 있다. 이를 통해 책가도16은 표장
表裝을 다시하는 과정에서 폭의 순서가 바꼈을 가능성이 높다.

j유형

병풍 중앙을 기준으로 좌우 책장의 투시선이 중앙을 향하여 형성되는
일반적인 책가도와 달리 책장의 투시선이 한쪽 방향만으로 형성되므로
소실축이 형성되지 않는 책가도이다. 책가도19~21이 이 유형에 해당하
며 대표적인 예로 책가도19을 확인하도록 하자.

【도3-170】
책가도19의 부분

【도3-171】책가도19의 부분 【도3-172】책가도19의 부분 【도3-173】책가도19의 부분

책가도19

책가도19【도3-168】에도 인장의 인면에 한자가 쓰여 있다. 하지만 화가의 이름이 아닌 '수복강녕壽福康寧'【도3-170】이 쓰여 있다. 좌측 상부에 '壽', 좌측 하부에 '福', 우측 상부에 '康', 우측 하부에 '寧'이 전서체로 쓰여 있다. 수복강녕은 '오래 살고 복되며 건강하고 평안함'을 의미하는 사자성어이며 본 책가도가 고궁박물관에 소장되어 있는 점을 염두하면 왕실을 위해 제작된 작품일 가능성이 높다. 책장의 배면색이 청색으로 제작 시기가 19세기 이후임을 추측할 수 있으며 기물들의 종류와 형태가 이형록 책가도와 유사한 것들이 많다.

원근법을 살펴보면 【도3-169】에서 확인할 수 있듯이 직선의 소실선이 형성되고 있으므로 눈높이가 고정되어 있음을 알 수 있다. 하지만 책장이 2단 구조이기 때문에 그 높이는 약 28.4cm로 다른 책가도와 비교해 매우 낮은 편이다. 한편, 책장의 모든 투시선이 오른쪽에서 왼쪽으로만 향하고 있어 소실축뿐만 아니라 소실권이 형성되지 않는다. 그러므로 본 책가도는 수치상으로 다른 책가도와 원근법을 비교하기는 어렵다.

한편 음영법은 그림자는 표현하지 않았지만, 〔표3-2〕에서 확인할 수 있듯이 모든 모티브에 명암을 주어 채색하였다. 【도3-171】에서도 확인할 수 있듯이 그러데이션 기법이 자연스러워 각 기물들이 입체적으로 보인다. 그리고 빛의 방향을 의식하고 명암을 표현한 ③유형 또한 62.5%로 평균보다 훨씬 높은 수치를 나타낸다. 하지만 ③유형 중에 빛의 방향과 반대쪽에 밝은 부분을 표현한 모티브가 40.0%나 존재한다. 구체적으로 제4폭 상단에 있는 병【도3-172】과 제5폭 하단에 있는 향로의 다리 부분【도3-173】이 이에 해당한다. 하지만 본 책가도는 책장의 모든 투시선이 오른쪽에서 왼쪽으로만 향하므로 광원을 병풍 좌우가 아닌, 이 투시선과 연동시켜 오른쪽에만 설정하고 모티브의 명암을 확인하면, 본 책가도의 모든 모티브는 빛의 방향에 따라 밝은 부분이 오른쪽에 오도록 채색하였음을 알 수 있다. 이를 통해 본 책가노와 한 쌍을 이루는 좌측 병풍이 존재히였을 가능성에 대해서도 생각해 볼 수 있다.

k유형

각 폭 별로 장황한 각폭병풍의 책가도이다. 책가도는 실재하는 책장처럼 보여지도록 그린 그림이므로 원래는 전폭을 하나의 화면으로 연결되게 표장하는 연폭병풍이었으나 표장을 다시 하는 과정에서 각폭병풍이 되었을 가능성이 높다[55]. 책가도 22~25가 이 유형에 해당하며 대표적인 예로 책가도 23을 확인해 보자[56].

55 이에 대해서는 제3장의 주11을 참고.
56 책가도23은 투시선이 한쪽 방향으로만 향하고 있어 j유형에도 해당한다.

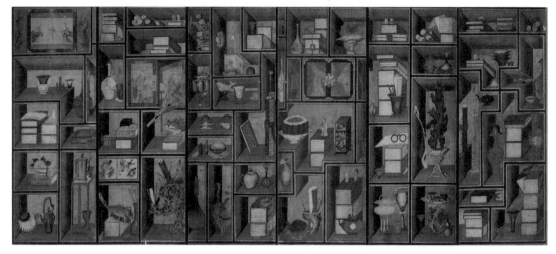

【도3-174】 책가도23, 작자 미상, 6폭 각폭병풍, 종이에 채색, 각 133.0×53.5cm, 삼성미술관 리움 소장

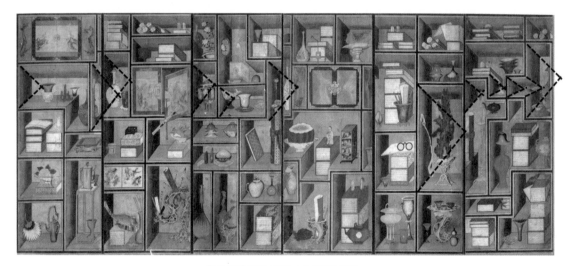

【도3-175】 책가도23의 소실선(필자 작성)

책가도23

책가도23【도3-174】은 각 폭의 테두리 부근에 그림이 잘려나간 흔적을 확인
할 수 있어 제작 당시의 표장 상태가 아님을 확인할 수 있다. 책장의 구조는

| 【도3-176】 | 【도3-177】 | 【도3-178】 | 【도3-179】 | 【도3-180】 |
| 책가도23의 부분 | 책가도23의 부분 | 책가도23의 부분 | 책가도23의 부분 | 책가도23의 부분 |

| 【도3-181】 | 【도3-182】 | 【도3-183】 | 【도3-184】 |
| 책가도23의 부분 | 책가도23의 부분 | 책가도23의 부분 | 책가도23의 부분 |

4단, 5단, 6단이 혼재되어 있으며 한 폭에 표현된 책장을 세로로 두 구획 이상 나누고 있어 전체적으로 복잡한 구조이며 규칙성 또한 없다. 장식된 기물 또한 다채로운 종류와 형태로 구성되어 있으며 서적류의 비율이 매우 낮고 도자기류의 비율이 높아 장식적이고 화려한 책가도이다.

원근법은 각폭병풍이므로 소실선을 형성하지 않으나, 【도3-175】에서 확인할 수 있듯이 각 폭 소실점의 높이는 확인할 수 있다. 평균 89.2cm로 비교적 높은 편이다. 하지만 그 높이가 들쑥날쑥하므로 눈높이가 고정되어 있지 않음을 알 수 있다. 그리고 책가도23은 책장의 최상단과 최하단의 투시선이

병풍 중심을 향하지 않으므로 소실축은 물론 소실권이 형성되지 않는다.

음영법은 그림자는 표현하지 않았지만, 〔표3-2〕에서 ②유형과 ③유형을 합한 비율이 96.8%이므로 대부분의 모티브에 명암을 표현하였음을 알 수 있다. 하지만 윤곽선을 명확하게 표현한 모티브가 많으며 그러데이션 기법과 하이라이트의 표현이 자연스럽지 못하다. 예를 들면【도3-176】에서 확인할 수 있듯이 명암의 변화가 급격하며, 【도3-177】과 같이 하이라이트를 마름모형 혹은 원형 등으로 표현하였다. 그뿐만 아니라 빛의 방향을 의식하고 명암을 표현한 ③유형이 8.4%만 존재할 뿐 이중에서 빛의 방향과 반대쪽에 밝은 부분을 표현한 모티브 또한 87.5%나 존재한다. 구체적으로 제2폭 하단의 오른쪽 구획에 있는 병【도3-178】과 왼쪽 구획에 있는 키가 높은 단지【도3-179】, 제2폭의 아래에서 두 번째 단에 있는 석부작의 화분【도3-180】과 제3폭의 하단에 있는 필통【도3-181】, 제3폭의 아래에서 두 번째 단의 서랍식 상자【도3-182】, 제3폭 상단의 오른쪽 구획의 석부작의 화분【도3-183】, 왼쪽 구획에 있는 병【도3-184】이 이에 해당한다. 하지만 다른 책가도와 마찬가지로 광원을 병풍 좌우가 아닌 책장의 투시선과 연동시켜 설정한 후, 모티브의 명암을 확인하면 모든 모티브는 빛의 방향에 따라 명암이 채색되었음을 확인할 수 있다.

l유형

책장 구획마다 각각의 투시 원근법이 적용되는 책가도이다. 책가도26이 이에 해당한다[57].

57 책가도26은 각폭병풍이므로 k유형에도 해당한다.

【도3-185】 책가도26, 작자 미상, 2폭 각폭병풍 1쌍, 종이에 채색, 각 42.0×27.5cm , 개인소장

책가도26

책가도26【도3-185】은 두 폭 구성의 병풍이 한 쌍을 이루고 있어 일반적인
한국의 병풍과 다르다[58]. 그리고 다른 책가도보다 세로 길이가 작으며 그려
진 기물 또한 실물 크기보다 작다.

원근법을 살펴보면 모든 투시선이 각 구획의 중심을 향하고 있어 화면
전체를 바라보는 하나의 눈높이와 위치가 설정되지 않았음을 알 수 있다.

음영법은 〔표3-2〕에서 확인할 수 있듯이 두 병풍 모두 ②유형과 ③유
형을 합한 수치가 50%로 다른 책가도에 비해 적은 수의 모티브가 명암을
표현하였음을 알 수 있다. 또한 명암을 주어 채색한 모티브라 할지라도【도
3-186】처럼 명암의 차이가 크지 않으며【도3-187】처럼 명암의 변화가 모티브
의 형태를 의식한 표현이 아니므로 전혀 입체적이지 않다. 그리고 빛의 방

58 2폭 한 쌍 병풍은 일본 병풍에서 빈번히 보이는 형식으로 20세기 초에 이의 영향을 받아 표장을 새롭게 하
 였을 가능성이 있다. 【도3-185】의 출전은 임두빈 편, 『한국의 민화』 IV(서문당, 1993), pp.26~27.

【도3-186】 책가도26의 부분

【도3-187】 책가도26의 부분

향을 의식하고 명암을 표현하는 ③유형이 오른쪽 병풍은 25%에 불과하며 왼쪽 병풍은 0%이다. 그리고 ③유형이 있는 오른쪽 병풍의 경우 모든 모티브가 광원과는 반대 위치에 밝은 부분을 표현하고 있다.

이를 통해 본 책가도는 서양화법의 원리를 통해 입체적으로 보이는 효과와는 거리가 멀다고 할 수 있다.

m유형

마지막으로 책가도에 관한 정보가 부족하여 어떤 유형인지 판별할 수 없는 경우 이 유형에 포함시켰다. 책가도27은 연폭병풍인지 각폭병풍인지 확인할 수 없었으며 책가도28은 전체 모습을 확인할 수 없다[59].

이상 28점의 책가도를 ①화가, ②기저재, ③기법, ④형식, ⑤크기, ⑥모티브, ⑦원근법, ⑧음영법의 관점에서 확인하였다. 이들 내용을 선행연구에서 지적한 내용을 참조하여 다음과 같이 정리할 수 있다.

제작자에 대해서는 선행연구에서 지적한 바와 같이 대부분이 익명으로 그려진 것이 특징이다. 제작자의 판별은 낙관의 유무에 따른 결과로 낙관은

59 책가도27은 志和池昭一郎·亀倉雄策 편,『李朝の民畵』하권(講談社, 1982)에 작품번호 206~213으로 게재되어 있는 작품이지만 각 폭의 이미지를 분리하여 소개할 뿐, 폭의 순서를 알 수 없을 뿐만 아니라 형식 또한 연폭병풍인지 각장병풍인지를 알 수 없다. 책가도28 또한『한국 민화』(경미문화사, 1977)의 147번 도판으로 게재되어 있는 작품으로 6폭 병풍으로 소개하고 있지만 세 폭의 이미지만 게재되어 있다. 그러므로 이 두 책가도는 유형을 알 수 없다.

주로 인장의 인면에 화가의 이름을 표현하는 방법으로 나타낸다. 28점 중에서 8점이 글자를 새긴 인장을 모티브로 그리고 있으나 이 중 2점만이 화가의 이름을 확인할 수 있었다[60]. 책가도4에는 강달수의 이름이, 책가도14에는 궁중화원 장한종의 이름이 표현되어 있다.

　기저재는 선행연구의 지적대로 대부분이 종이이다. 궁중용 병풍의 기저재로 비단이 많이 사용된 점을 고려하면 책가도는 민간에서 많이 사용되었음을 의미할 수도 있다. 하지만 궁중에서 사용된 회화 중에서 책가도 장르에 한해서는 종이가 많이 사용된 것을 고려하면 종이가 비단보다 결이 촘촘하여 그림이 아닌 실재 책장처럼 보이게 하는 효과가 높기 때문에 많이 사용된 것이 아닐까 하고 추측해 볼 수 있다[61].

　기법 즉 채색에 사용된 물감은 종래의 지적대로 전통적인 무기 안료에 아교를 섞어 사용한 것으로 여겨진다. 단 28점 중 13점(2·4·5·7·8·12·16·19·20·21·24·27·28)은 책장의 배면 색이 청색이다[62]. 이 청색에 대해서 선행연구에서 이미 지적하였듯이 19세기 후반경부터 수입한 서양의 아닐린 염료일 가능성이 있으며 이에 따라 절반 정도의 책가도가 19세기 후반 이후에 제작되었을 가능성이 있다.

　형식은 병풍 형식이며 종래의 지적대로 8폭 혹은 10폭 병풍이 주류를

60　글자를 새긴 인장을 모티브로 그린 책가도는 4, 8, 9, 14, 15, 19, 21, 24이다.

61　국립고궁박물관 소장 병풍은 대부분 궁중에서 사용된 그림으로 현재 홈페이지의 소장품 검색창에 공개된 병풍 163점 중에 기저재로 비단은 106점으로 65.0%, 종이는 54점으로 33.1%, 나무는 1.8%이다. 하지만 기저재가 종이인 병풍은 대부분이 화격이 낮은 화조도 혹은 삼국지연도 등의 민화 계통의 그림 이거나 초상初喪에 쓰는 소병풍素屛風이다. 이러한 그림을 제외하면 궁중용 병풍의 90% 정도가 비단을 기저재로 사용하였음을 알 수 있다.

62　책가도12는 책장의 배면이 아닌 천판과 아랫판을 청색으로 채색하였다.

이룬다[63]. 그리고 책가도는 본 장의 제1절의 제작 목적에서도 확인하였듯이 실제 책장으로 보이고자 한 의도가 컸으므로 대부분이 연폭병풍이며 각폭 병풍도 일부 존재하지만, 이는 재표장으로 인한 결과일 가능성이 높다.

크기는 완전한 형태를 갖추고 있는 일반적인 책가도 13점 중 9점이 세로로 130cm 이상의 크기이다((**표3-2**) 참조). 선행연구에서 지적한 대로 키가 큰 병풍은 궁중에서 사용되었을 가능성이 높으며 키가 작은 병풍은 민간에서 사용하였을 가능성이 높다면 이 병풍들은 표장한 크기까지 감안하면 궁중에서 사용되었을 가능성이 높다. 단, 표장을 어떻게 하느냐에 따라 병풍의 키도 달라지므로 그림 크기만을 조사한 이번 연구에서는 모든 책가도의 사용처에 대해서 추측하기에는 다소 어려움이 있다. 그리고 책장이 3단인 책가도의 세로 길이는 대체로 110~140cm이며 4단 책가도의 세로 길이는 140~170cm이다. 모티브들의 크기를 각각 잴 필요성이 있지만, 책장의 단 수가 많을수록 그림의 세로 길이도 긴 것은 책가도의 모티브들을 실제 기물 크기로 그렸음을 의미한다고 할 수 있을 것이다.

모티브는 책장을 제외한 여섯 부문으로 분류해 확인한 결과, 책가도 장르에 걸맞게 대체로 서적류가 평균 70%에 가까운 비율을 보여주며 다음으로 도자기류, 문방구류, 꽃류, 장식품류, 과일류 순으로 많이 그려졌음을 알수 있다((**표3-2**) 참조). 하지만 책가도 7·8·11·13·24는 서적류의 비율이 현저하게 낮으며 이들은 반대로 도자기류가 약 30%에 가까운 높은 수치를 보여준다. 그리고 이 책가도들은 (**표3-2**)에서도 확인할 수 있듯이 서양의 투시 원근법과 음영법에 대한 충실도가 낮으며 특히 음영법에서 ③유형의 비율이

63 김수진, 「19-20세기 병풍차屛風次의 제작과 유통」, 『미술사와 시각문화』 제21호(2018), pp.40~71에 의하면 책가도뿐만 아니라 조선 후기 병풍은 8폭과 10폭 병풍이 많다.

낮을 뿐만 아니라 밝은 부분을 광원의 위치와 반대되게 채색한 기물의 비율이 높은 유형(e, f, g)에서 많이 확인된다. 그리고 이 유형들은 모티브에 윤곽선을 표현하고 화려하게 채색한 것이 특징이다. 특히 책가도7과 8은 음영법의 채색법 중에서 명암을 표현하지 않는 ①유형의 비율이 높으며 소수의 특정색 혹은 원색으로 기물들을 화려하게 채색하였다. 이를 통해 이들 책가도는 실재 책장으로 보이고자 하는 사실성보다도 장식성을 강조한 책가도일 가능성이 높다고 할 수 있다.

투시 원근법은 주로 책가도의 책장에 사용되었으며 일반적인 형태의 책가도, 즉 분실 혹은 재표장으로 인해 원래의 모습이 아닐 가능성이 있는 것을 제외한 책가도는 대부분 책가도를 그린(바라보는) 이의 눈높이를 나타내는 소실선과 눈의 위치를 나타내는 소실축을 형성한다. 그러나 대부분 직선이 아닌 시그새그의 소실신과 소실축을 형성하고 소실축이 화면 밖으로도 형성되는 책가도가 존재한다. 이로 인해 소실선과 소실축으로 형성되는 소실권의 화면 전체에 차지하는 비율이 평균 43.6%이다. 이를 통해 28점의 책가도는 책장에서 느껴지는 입체감은 크지 않다고 할 수 있다. 하지만 당시 서양화법을 처음 접한 이들에게는 이 정도의 투시 원근법도 입체감을 느낄 수 있을 만큼의 큰 효과가 있었을 것으로 여겨진다.

음영법은 주로 책장에 놓인 기물에 사용되었다. 그러데이션 기법을 사용하여 명암을 표현하였으며 광원을 의식한 표현도 확인할 수 있다. 하지만 명암의 변화가 급격하거나 명암의 차이가 약하여 각 기물에서 느껴지는 입체감이 약하며 빛의 방향을 의식하여 명암을 표현하는 ③유형의 비율이 평균 30% 이하이다. 뿐만 아니라 광원의 반대쪽에 밝은 부분을 표현하는 음영법의 원리에 반하는 모티브들이 다소 많은 편이다. 하지만 28점의 책가도 중에는 그러데이션 기법이 뛰어난 그림이 다소 존재하는 것 또한 사실이며

투시 원근법과 마찬가지로 능숙하지 않은 표현일지라도 당시 서양화법을 처음 접한 이들에게는 책장에 사용된 투시 원근법과 연동되어 책가도가 입체적으로 보이는 데에 큰 영향을 끼쳤을 것으로 보인다.

이 외에도 28점의 책가도를 통해서 다음과 같은 내용을 확인할 수 있다. 여러 개의 소실축을 형성하는 i유형과 책장 투시선이 한 방향만 존재하는 j유형, 각폭병풍인 k유형의 책가도는 음영법에서 ③유형의 모티브들이 병풍의 좌우에 설정한 광원의 위치와는 반대쪽에 밝은 부분을 두는 경우가 있다. 하지만 광원을 각 폭의 책장 투시선에 맞춰 설정하면 기물들의 밝은 부분이 광원의 위치와 일치하게 되는 경우가 대부분이다. 이를 통해 일부 책가도들은 후에 표장을 다시 하는 과정에서 폭의 순서가 바뀌었거나 각폭 병풍이 되었을 가능성이 있다. 즉 이를 근거로 병풍의 원래 모습을 추측할 수 있을 것이다.

그리고 많은 작품들이 이형록의 책가도에 그려진 기물의 형태와 책장의 각 구획에 놓여진 기물들의 조합 등이 이형록의 책가도와 유사하다. 이는 이형록의 작품과 같은 그림본을 사용하였거나 이형록 작품을 그림본으로 사용하였음을 의미하며 이는 곧 책가도에 있어서 당시 이형록 책가도의 영향력을 엿볼 수 있다고 할 수 있다.

이상의 결과를 통해 28점의 책가도는 선행연구가 이형록의 책가도를 중심으로 분석한 내용이므로 다소 다른 결과가 있음을 알 수 있다. 특히 서양화법의 충실도라는 측면에서는 비교적 낮은 결과를 보여준다. 그러나 이 책가도들은 종래의 지적대로 공통적으로 실물 책장에 가까운 크기인 병풍 형식으로 제작하였으며, 내용적으로는 문인과 관련된 기물을 표현하였다.

그리고 책장에는 여러 개의 소실점을 가진 원근법을 사용하였지만, 이 소실점들이 책가도를 그린(바라보는) 이의 눈높이와 위치를 나타내는 '소실선'과 '소실축'을 형성하여 책장의 깊이감을 표현하였으며 책장에 나열된 기물들에는 기물들의 실제 색으로 그러데이션 기법을 이용하여 입체감을 표현하였다. 이러한 특징이야말로 『일몽고』에서도 기록된 바와 같이 당시의 사람들은 책가도를 보면 '가지런히 서 있지 않은 것이 없었다'라고 즉 '입체적'으로 느낀 이유였던 것이다.

제**4**장

본 장에서는 이형록의 책가도가 단순히 '입체적'으로 보이는 것에서 나아가 실재 책장을 보는 듯
이 '핍진하다'라고 평가받은 이유를 확인하기 위해 28점의 책가도와 비교 분석하였다. 이를 위
해 우선 이형록을 비롯한 차비대령화원들이 녹봉을 받기 위해 치렀던 시험인 녹취재의 결과와,
당시 활발하게 활약한 중인 이하 계층들의 행적을 기록한 『이향견문록里鄉見聞錄』을 통해 이형록
책가도의 당시의 평가를 재확인하였다. 그다음은 현존하는 이형록의 책가도 8점을 박본수의 연
구를 발판으로 제작 시기를 세 시기로 분류하였고, 이형록의 8점 책가도를 기저재와 기법, 형식,
크기, 모티브, 원근법, 음영법에 대해서 분석하였다. 마지막으로는 책가도가 사용되었다고 알려
져 있는 궁중의 편전을 이형록 책가도의 사용처로 상정하고 투시 원근법과 음영법의 역할을 확
인하였다.

이형록의

책가도 8점

궁중화원으로 활약한 이형록의 책가도는 당시부터 높은 평가를 받았으며 19세기의 문인 유재건劉在建(1793~1880)이 당시 중인층 이하 출신의 인물들의 행적을 기록한 『이향견문록』에는 다음과 같은 기록이 있다[1].

> 화사 이윤민, 아들 형록. 화사 이윤민의 자는 재화이다. 문방구를 잘 그리며 벼슬이 높은 이의 집에는 병풍과 장지가 많은데 대부분이 그의 손에 의한 것이다. 당시 그의 솜씨는 매우 훌륭하여 비견할 바가 없다고 칭할 정도였다. 그의 아들 형록도 가업을 계승하여 정밀하고 교묘한 솜씨가 극에 달하였다. 나는 여러 폭의 문방도 병풍을 가지고 있어 이를 방에 펼쳐 볼 때마다 와서 본 사람들은 책장에 책이 가득하다고 착각을 한다. 가까이 와서 본 후에는 웃는다. 그 정밀함과 핍진함이 이와 같도다.
>
> 李畵師潤民, 子亨禄. 李畵師潤民字載化. 善畵文房, 搢紳家屛障, 多出於其手, 時稱高妙無儔. 其子亨禄, 亦承箕裘, 極其精工. 余有數幅文房圖屛, 每設於房舍, 或有来見者, 認以冊帙滿架, 近察而哂之. 其精妙逼眞如此.

이 기록에서 말하는 '문방도 병풍'이 책가도임은 분명하며 가장 흥미로운 것은 책가도 제작이 가업으로 계승되었다는 점이다. 이형록 집안은 대대로 많은 궁중화원을 배출한 가계로 부친인 이윤민李潤民(1774~1841)이 책가도로 이름을 날렸으며 아들인 이형록에게 그 기술을 전해준 듯하다. 그러나 아쉽게도 이윤민의 책가도는 현존하지 않는다. 하지만 이 문헌에서 '그의 솜씨는 매우 훌륭하여 비견할 바가 없다'고 언급하였듯이 이윤민의 책가도는 이미 이형록의 책가도처럼 높은 수준이었으며 이를 이형록이 계승하였

1 劉在建·趙熙龍, 『里郷見聞録/壺山外記』(아세아문화사, 1974), p.411.

을 가능성이 크다. 이러한 실력은 차비대령화원의 녹취재 시험 성적을 통해서도 확인할 수 있다.

〔표4-1〕은 녹취재 성적을 정리한 것으로 각 화원이 1위 혹은 2위에 든 적이 있는 횟수를 시험을 친 횟수로 나눠 백분율로 나타낸 것이다[2]. 표를 좀 더 자세히 설명하면 세로는 책가도를 그렸다고 알려진 화원의 이름을 나열하였으며 가로는 녹취재의 부문을 나열한 것으로 마지막 열은 부문 전체의 결과를 백분율로 나타낸 것이다. 그리고 각 화원의 부문별 결과는 백분율을 먼저 표기하였으며 괄호 안의 사선 왼쪽은 1·2위에 든 횟수, 사선 오른쪽은 시험을 치른 횟수를 표기하였다. 이윤민의 부친이자 이형록의 조부祖父인 이종현李宗賢(1748~1803)은 책가도가 포함되는 문방화문에서 세 번 시험을 치렀지만, 한 번도 1위 혹은 2위가 된 적이 없는 것으로 보아 문방을 잘 그리지 못했음을 알 수 있다. 그러나 다음 세대인 이윤민은 한 번이긴 하지만 문방 부문 시험에서 1위를 하였으며 이윤민의 동생인 이수민李壽民(1783~1839) 또한 같은 결과이므로 이 화원 가문의 책가도의 실력이 이 시기부터 높은 수준이었음을 알 수 있다. 한편 이형록의 경우 백분율은 부친보다 낮은 수치를 보여주지만 여섯 번이나 문방 부문의 시험을 치렀으며 이 중에서 네 번이나 높은 순위의 결과를 보여준 것을 알 수 있다. 이렇게 『이향견문록』에서 '정밀하며' '핍진하다'는 평가가 녹취재의 결과에도 반영되었음을 알 수 있다. 반면 이형록의 조부인 이종현은 비록 성적은 좋지 않았지만, 이종현의 존재가 있었기에 다음 세대에서 높은 평가를 받을 수 있었던 것이다. 서양화법은 기존에 없었던 새로운 기술이므로 이를 금방 학습하기에는 어려움이 있었을 것이다. 즉 이종현이 학습하여 전승하고 다음 세대가

2 〔표4-1〕은 강관식, 『조선 후기 궁중화원 연구』 상권(돌베개, 2001), pp.90~91에서 발췌한 내용이다.

〔표4-1〕 차비대령화원의 녹취재 성적

화원	화문별 1·2위 비율									전체 1·2위 비율
	인물	속화	산수	누각	영모	초충	매죽	문방	미상	
김홍도 金弘道 (1745–1810?)	100 (3/3)	44.4 (4/9)	×	×	×	0 (0/1)	×	×	100 (2/2)	60.0 (9/15)
이종현 李宗賢 (1748–1803)	10.0 (1/10)	16.7 (1/6)	33.3 (1/3)	0 (0/2)	0 (0/1)	×	0 (0/1)	**0 (0/3)**	0 (0/5)	9.7 (3/31)
이윤민 李潤民 (1774–1841)	30.4 (7/23)	50.0 (5/10)	37.5 (6/16)	25.0 (1/4)	0 (0/5)	33.3 (1/3)	0 (0/1)	**100 (1/1)**	×	33.3 (21/63)
이수민 李壽民 (1783–1839)	39.1 (9/23)	50.0 (2/4)	20.0 (4/20)	50.0 (2/4)	40.0 (2/5)	33.3 (1/3)	0 (0/4)	**100 (1/1)**	×	32.8 (21/64)
이형록 李亨祿 (1783–1873?)	33.3 (5/15)	35.7 (5/14)	25.0 (7/28)	33.3 (5/15)	25.0 (4/16)	0 (0/1)	0 (0/4)	**66.7 (4/6)**	14.3 (1/7)	29.2 (31/106)
장한종 張漢宗 (1768–1815)	21.9 (7/32)	50.0 (6/12))	30.8 (4/13)	0 (0/1)	0 (0/2)	0 (0/1)	33.3 (1/3)	0 (0/1)	18.8 (3/16)	25.9 (21/81)

그 기술을 축적하고 발전시켰기에 후에 이러한 높은 평가를 받을 수 있었던 것이다.

1. 이형록 작품의 제작시기 구분

앞에서 확인한 바와 같이 당시부터 높은 평가를 받은 이형록의 책가도는 현재 8점이 알려져 있다. 이 8점이 이형록이 그린 것임을 판명할 수 있었던 것은 모티브의 하나인 인장의 인면에 이형록의 이름이 쓰여(그려져) 있었기 때문이다. 먼저 혼란을 방지하기 위해 이형록 책가도 8점을 알파벳으로 지정하였다. 즉 한국의 개인 소장품인 【도4-1】[3]은 A, 한국 삼성미술관 리움의

3 【도4-1】의 출전은 『한국의 미 8 – 민화』(중앙일보사, 1978), 도164이다.

소장품인 【도4-2】는 B, 미국 아시안 아트 미술관의 소장품인 【도4-4】는 C, 한국 국립중앙박물관의 소장품인 【도4-6】은 D, 한국 개인 소장품인 【도4-8】은 E, 미국 클리브랜드 미술관의 소장품인 【도4-10】은 F, 한국 서울공예박물관의 소장품인 【도4-11】은 G, 미국 버밍햄 미술관의 기탁품인 【도4-14】는 H로 표시하였다.

이들 작품에 표현된 인장의 인면에 대한 구체적인 내용은 제3절에서 확인하기로 하고 이들 작품의 제작시기 구분의 근거가 되는 인면의 이름을 먼저 확인하도록 하자. A·B에는 '이형록', C, D·E에는 '이응록', F·G·H에는 '이택균'의 이름이 쓰여 있다. 이응록과 이택균이라는 이름은 이형록이 개명한 이름으로 박본수는 왕의 명령과 행정사무 등에 대해 기록한 『승정원일기』를 근거로 개명 시기를 특정하여 책가도 8점의 제작 시기를 3기로 분류하였다[4]. 『승정원일기』의 1864년 1월 7일 조에는 다음과 같이 기록되어 있다[5]

이조吏曹(문관의 임명·봉록 및 등용시험을 관장하고 관리의 근무성적을 평정하며 공이 있는 인사에 대한 훈봉勳封·봉작封爵을 담당한 기관) 계목啓目(왕에게 올리는 문서 목록)에 전 첨지 중추부사 이형록의 이름을 응록膺祿으로 바꿀 수 있도록 (중략) 고장告狀을 올렸다. '이전의 사례에 따라 예문관이 임명장을 발급하도록 하는 것은 어떠합니까?'라고 여쭈니, 왕은 '그렇게 하여라'라고 허가하였다.

4 정확히 언급하면, 케이 블랙과 에드워드 와그너의 공동연구는 '李亨祿印'이 새겨진 인장을 그린 A와 B, '李膺祿印'이 새겨진 인장을 그린 C와 D를 소개하고 이 작품들이 같은 인물, 즉 이형록이 모두 제작한 것임을 처음으로 밝혔다. 하지만 '이응록'이 '이형록' 보다 먼저 사용한 이름임을 지적하였다. 이 연구를 바탕으로 한 박본수는 '李宅均印'이 새겨진 인장을 그린 H를 소개하고 이훈상, 「책거리 화가의 개명 문제와 제작 시기에 관한 재고」, 『조선왕조 사회의 성취와 귀속』(에드워드 와그너, 이훈상·손숙경 공동 번역, 일조각, 2007), pp.477~492를 참조하여 이형록이 사용한 이름의 순서를 바로 잡았으며, B, C, D, H를 이형록의 개명 시기에 따라 세 시기로 분류하였다.

5 『승정원일기』, 1864년 1월 7일 조 참조.

吏曹啓目, 前僉知李亨祿名字, 改以膺祿 (中略) 事告狀, 依例令藝文館給帖, 何如, 判付, 啓, 依允.

이 내용에서 확인할 수 있듯이 이형록은 1864년 1월 7일에 '응록'으로 개명할 수 있도록 요청하여 왕으로부터 허가받았음을 알 수 있다. 그러나 이형록은 1871년에도 개명 허가 요청을 하였다. 이를 『승정원일기』의 1871년 3월 25일 조를 통해 확인할 수 있다[6].

이조 계목에 (중략) 전 첨지 중추부사 이응록의 이름을 택균宅均으로 바꿀 수 있도록 (중략) 고장을 올렸다. '이전의 사례에 따라 예문관이 임명장을 발급하도록 하는 것은 어떠합니까?'라고 여쭈니, 왕은 '그렇게 하여라'라고 허가하였다.

吏曹啓目, (中略), 前僉知李膺錄名字, 改以宅均, (中略), 如告狀, 依例令藝文館給帖, 何如, 啓依允.

이상의 기록을 통해 이형록은 1864년에 '형록'에서 '응록'으로 1871년에 '응록'에서 '택균'으로 개명하였음을 알 수 있다. 그러므로 8점 모두 이형록에 의해 제작된 것이며 이들 작품의 제작 순서는 A·B는 이형록이 차비대령화원으로 활약한 시기인 제Ⅰ기(1832?~1864)의 것이며, C·D·E는 제Ⅱ기(1864~1871), F·G·H는 제Ⅲ기(1871~1873?)에 제작되었음을 알 수 있다[7].

6 앞의 책, 1871년 3월 25일 조 참조.

7 차비대령화원의 녹취재에 대해서 기록되어 있는 『내각일력』에는 이형록의 이름이 1832년부터 1863년까지 등장하며 개명한 이응록과 이택균의 이름은 등장하지 않는다. 그림 제작은 그 이전부터일 가능성이 높으나 이형록이 차비대령화원으로 활동한 것은 1832년부터이므로 제Ⅰ기의 시작은 '1832(?)'로 표기하였다.

2. 기저재·기법, 형식, 크기, 모티브

본 절에서는 이형록의 책가도를 기저재와 기법, 형식, 크기, 모티브에 대해서 확인하였다. 그 내용을 정리한 것이 [표4-2]이다. 표의 세로란은 제작 시기에 따라 나열하였고,[8] 가로란은 왼쪽부터 작품기호, 인장에 새겨진 이름 즉 화가, 소장처, 기저재·기법, 형식, 그림 크기, 모티브의 분석 내용, 제3절과 제4절에서 확인할 내용인 원근법과 음영법의 분석 내용을 기입하였다.

제Ⅰ기 A

A[도4-1]는 개인 소장품으로 현재 행방을 알 수 없으므로 인장에 새겨진 이름은 케이 블랙과 에드워드 워그너의 논문에 게재된 이미지를 통해 확인하였다.[9] 제4폭의 도장함에 수납된 두 개의 도장에 글자가 표현되어 있다. 그 중 하나가 정방형의 인면에 왼쪽 위에서 시계 방향 순으로 '李亨祿印'이 새겨져 있다. 또 다른 하나는 장방형의 인면에 이형록의 본적인 전주의 옛 이름인 '完山'에 사람 '人'자를 더한 세 개의 글자가 위에서부터 아래로 순서대로 새겨져 있다.

　기저재는 일반적인 책가도처럼 종이를 사용하였으며 책장의 배면색은 중후한 갈색인 것이 특징이다. 형식은 케이 블랙과 에드워드 와그너에 의하

8　같은 이름을 가진 책가도들 안에서의 제작순서가 명확하지 않다. 그러나 제Ⅰ기의 경우 A가 현존하는 책가도 중에 가장 오래된 장한종 책가도와 책장 구조(최하단에 수납장이 있는 점)가 유사하므로 가장 처음 제작된 작품으로 지정하였다. 그리고 제Ⅱ기의 경우 책장 배면색을 근거로 제Ⅰ기와 같은 갈색인 C가 먼저, 녹색인 D와 E가 나중에 제작되었을 가능성이 높으며 D와 E 중에서는 초기의 작품에는 그려져 있지 않은 서랍이 그려져 있는 E가 나중에 제작되었을 가능성이 높다고 추측하였다. 제Ⅲ기의 경우, 제Ⅰ기와 제Ⅱ기와 달리 책장의 구조가 좌우대칭 등 규칙성이 보이지 않는 H가 후기 작품일 가능성이 높으며 F와 G는 손상이 적은 G가 나중에 제작된 작품으로 추측하였다.

9　낙관은 Kay E. Black and Edward W. Wagner, "Ch'aekköri Painting: A Korean Jigsaw Puzzle," *Archives of Asian Art*, no.46(1993), p.65을 참조.

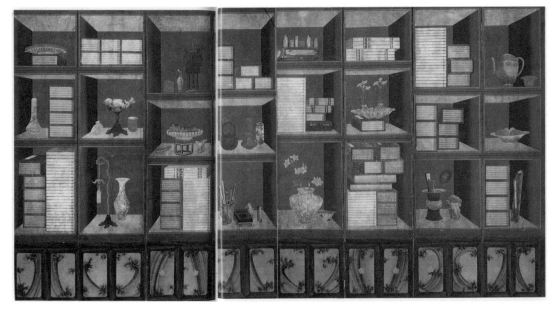

【도4-1】 A, 이형록, 종이에 채색, 8폭 연폭병풍, 163.0×320.0cm, 개인소장

면 A는 원래 10폭 병풍으로 현재는 2폭이 분실된 상태이다[10].

주 모티브인 책장은 이형록 책가도 중에서 유일하게 아랫단에 수납장이 있는 4단 형식으로 2폭씩 같은 구조의 책장이 연결되어있다. 책장에 장식된 모티브는 2폭 분의 병풍이 없다 할지라도 다른 이형록의 책가도보다 서적류가 적으며 비율 또한 낮은 편이다.

제 I 기 B

제8폭의 도장함에 왼쪽 위에서 시계방향 순으로 전서체의 '李亨祿印'이 새겨진 정방형의 인면【도4-3】이 있다. 날인하였을 때 주문방인朱文方印이 되도록

10 Ibid., p. 66.

【도4-2】B, 이형록, 종이에 채색, 8폭 연폭병풍, 140.2×468.0cm, 삼성미술관 리움

【도4-3】

글자 부분을 옅은 붉은색으로 양각임을 표현하였고 글자는 좌우 반대로 표현하였다. 기저재로 종이를 사용하였으며 책장의 배면색은 갈색이다.

　책장은 3단 구조이며 제1폭과 제8폭을 제외하고 좌우대칭이다. 책장에 장식된 모티브 중에서 서적류의 비율이 평균보다 높은 편이다.

제Ⅱ기 C

제4폭의 도장함에 왼쪽 위에서 시계방향 순으로 '李膺禄印'【도4-5】이 새겨진 인면이 있다. 책가도에 이름이 표현된 인면이 일반적으로 정방형인 것과 달리 윗부분이 다소 둥근 장방형이다. 하지만 다른 책가도처럼 전서체로 표현하였으며 날인하였을 때 주문방인朱文方印이 되도록 글자 부분을 옅은 붉은색으로 양각임을 표현하였고 글자는 좌우 반대로 표현하였다. 기저재는 종이이며 배면색은 갈색이다.

　현 상태의 형식은 8폭 병풍이다. 하지만 케이 블랙과 에드워드 와그너

【도4-4】C, 이응록, 종이에 채색, 8폭 연폭병풍, 164.5×276.0cm, 미국·아시안 아트 뮤지엄 소장

【도4-5】

에 의하면 본 책가도는 일본에서 병풍의 각 폭을 분리해 8장의 족자 형식으로 표장하였으나 최근에 다시 병풍으로 표장하였다고 한다. 그리고 병풍으로 재표장할 당시에 D를 참고하였다고 한다[11].

크기는 A처럼 아랫단에 수납장이 없음에도 불구하고 그림의 세로 길이가 160cm 이상으로 이형록 책가도 중에서 가장 세로 길이가 긴 책가도이다.

책장은 3단과 4단이 혼재한 구조이며 제4폭과 제5폭을 제외하고 좌우 대칭이다. 그리고 책장에 장식된 모티브 중에서 문방구류와 도자기류의 비율이 평균보다 높은 것이 특징이다.

11 Ibid., p.68.

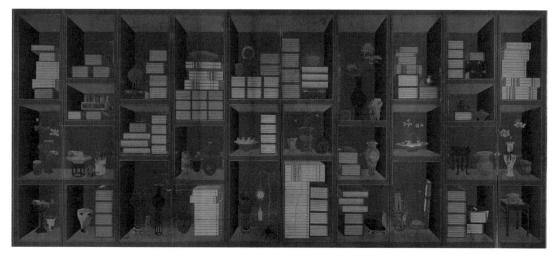

【도4-6】D, 이응록, 종이에 채색, 8폭 연폭병풍, 153.0×352.0cm, 국립중앙박물관 소장

제Ⅱ기 D

제9폭의 도장함에 '李膺禄印'이 새겨진 인면【도4-7】이 있다. 이름을 왼쪽 위부터 시계방향 순으로 표현한 점, 전서체인 점, 날인되었을 때의 형상을 고려하여 글자를 좌우반대로 표현한 점 등 다른 책가도와 유사하다.

【도4-7】

 기저재는 종이이며 배면색은 28점의 책가도에서는 확인되지 않은 녹색으로 칠해져 있다.

 책장은 3단과 4단이 혼재하며 좌우대칭의 구조이다. 책장에 장식된 모티브는 서적류가 낮고 도자기류와 꽃류, 장식품류, 과일류가 평균보다 다소 높으나 모든 모티브가 전체적으로 평균적인 비율을 나타낸다.

제Ⅱ기 E

제8폭의 도장함에 다른 책가도(A, B, D)와 유사한 특징으로 '李膺禄印'이 새

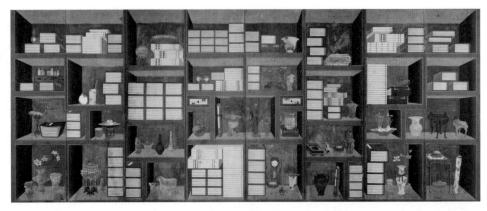

【도4-8】 E, 이응록, 8폭 연폭병풍, 종이에 채색, 150.0×380.0cm, 개인소장

겨진 인면【도4-9】이 있다.

기저재는 종이이며 배면색은 D와 마찬가지로 녹색이다.

좌우대칭 구조의 책장이며 이형록의 책가도 중에서 유일하게
모든 열이 4단 책장으로 구성되었다. 책장에 장식된 모티브는 도
자기류의 비율이 평균보다 높은 것이 특징이다.

【도4-9】

제Ⅲ기 F

제3폭의 도장함에 이택균의 이름이 새겨진 인면【도4-11】이 있다. 이 인면은
현재 안료가 박락되어 육안으로 확인하기 어렵지만, 2017년 미국 클리브랜
드 미술관에서 개최한 책거리 전시를 위한 조사에서 고해상도 사진 촬영을
통해 정방형의 인면에 전서체로 '李宅均印'이 새겨져 있음을 확인하였다[12].
인면의 형태와 서체가 제Ⅰ기(A, B)와 제Ⅱ기(D, E)의 인면과 유사함을 확인
할 수 있다.

12 Byungmo Chung and Sunglim Kim(Eds.), *Chaekgeori: The Power and Pleasure of Possessions in Korean Painted Screens*(Seoul: Dahalmedia, 2017), p.59.

서양화법을 품은 조선의 그림, 책가도

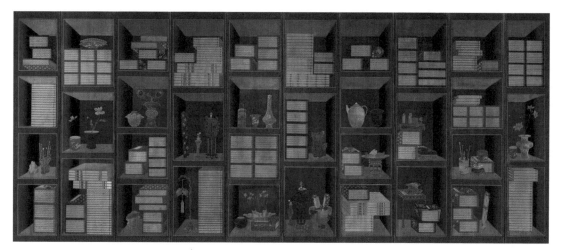

【도4-10】F, 이택균, 10폭 연폭병풍, 비단에 채색, 139.3×330.8cm, 미국·클리브랜드미술관 소장

기저재는 책가도에서는 잘 사용하지 않는 비단이 사용된 것이 특
징이다. 그리고 책장의 배면색이 19세기 후반경부터 수입한 아닐린 염료
일 가능성이 있는 청색이다.

책장은 3단과 4단 구조가 번갈아 반복대는 조합으로 좌우대칭은
아니지만, 규칙성이 있는 책장이다. 책장에 장식된 모티브는 서적류의
비율이 평균보다 높은 것이 특징이다.

【도4-11】

제Ⅲ기 G

제2폭의 도장함에 '李宅均印'이 새겨진 인면이 있다. 그 특징이 지금까지 확
인한 이형록 책가도의 인면들과 유사하다.

기저재는 비단이며 책장의 배면색이 청색이다.

책장은 제4폭과 제5폭만이 좌우대칭이고 나머지는 3단과 4단이 교대로
반복되는 특이한 구조이다. 하지만 원래는 전체가 3단과 4단이 교대로 반복

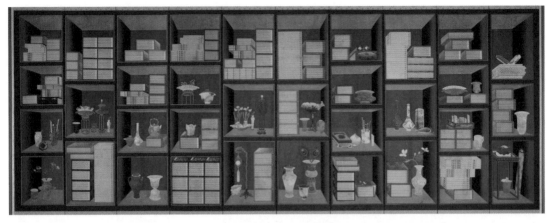

【도4-12】 G, 이택균, 10폭 연폭병풍, 비단에 채색, 151.5×408.4cm, 서울공예박물관 소장

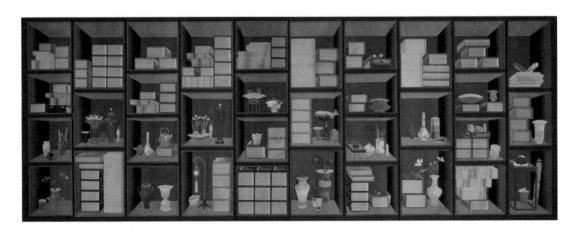

【도4-13】 G의 본래 모습(필자 작성)

되는 구조로 제6폭과 제7폭이 재표장하는 과정에서 순서가 바꼈을 가능성이 있다. 그 이유는 G가 제6폭과 제7폭의 순서를 바꾼 것 외에 책가도4와 기물의 형태와 배치된 모습이 동일하기 때문이다. 뿐만 아니라 책장 천판의 투시선 각도는 일반적으로 중앙에서 바깥쪽으로 갈수록 작아지지만 G는 제6폭의 투시선 각도가 제7폭보다 작음을 알 수 있다. 그러므로 G의 원래 모습은 【도4-13】이었을 가능성이 높다. 책장에 장식된 모티브의 비율은 전체

서양화법을 품은 조선의 그림, 책가도

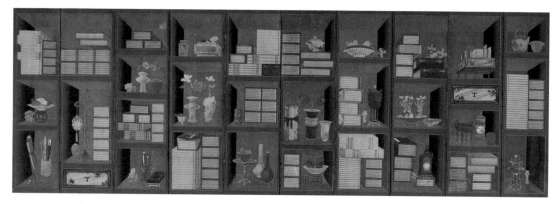

【도4-14】H, 이택균, 비단에 채색, 10폭 연폭병풍, 130.0×380.6cm, 미국 개인소장(버밍햄 미술관 위탁보관)

적으로 평균에 가까운 비율을 나타낸다.

제Ⅲ기 H

제2폭의 도장함에 '全州李宅均□□□印'가 새겨진 인면【도4-15】이 있다[13].
정방형의 인면에 이름과 印을 포함한 네 글자가 새겨진 다른 이형록 작
품과 달리 아홉 글자가 새겨진 인면이다. 그리고 글자 획이 아주 가늘며
날인하였을 때 백문방인白文方印이 되도록 글자가 짙은 붉은색으로 칠해
져 있다.

【도4-15】

　기저재는 종이이며 책장의 배면색은 청색이다.

　3단과 4단이 혼재하는 구조이며 규칙성이 없는 책장이다. 제Ⅲ기의 책
가도가 다른 시기의 책가도와 달리 책장의 조합이 좌우대칭이 아닐지언정 F
와 G는 3단과 4단이 교대로 반복되는 규칙성을 보여주지만, H는 그러한 특
징도 없다. 뿐만 아니라 자명종 시계, 산수도가 그려져 있는 뚜껑달린 통, 굽

13　H의 인면에 쓰여 있는 글자 중, 판독 불가능한 글자는 '□'으로 표현하였다.

다리 받침대 위해 올린 개배盖杯 등 다른 이형록 책가도에서는 확인할 수 없는 모티브가 많이 그려져 있는 점과 인면에서 확인한 특징 등을 통해 H는 이형록의 책가도 중에서도 예외적인 특징이 많음을 알 수 있다[14]. 책장에 장식된 모티브의 비율은 전체적으로 평균에 가까운 수치를 보여준다.

이상의 결과를 바탕으로 이형록의 책가도를 제3장에서 확인한 28점의 책가도와 비교하면 다음과 같은 결과를 얻을 수 있다.

먼저 제작자에 대해서는 대부분의 작품이 익명으로 그려진 28점과 달리 이형록의 책가도는 인면에 표현된 이름을 통해 화가를 알 수 있다.

기저재는 F와 G가 비단이며 이 외에는 종이이다. 28점의 책가도 중에서는 4점 즉 14.3%가 비단이고 나머지는 종이인 점을 고려하면 이형록의 책가도는 25%의 높은 비율로 비단을 사용하였음을 알 수 있다. 일반적으로 궁중용 병풍의 기저재로는 종이보다 고급인 비단이 많이 사용되었으므로 이형록이 궁중화원인 점을 감안하면 F와 G 또한 궁중용으로 제작되었을 가능성을 생각해볼 수 있다[15]. 그러나 현재 국립고궁박물관에 소장되어 있는 책가도19과 20 또한 종이이므로 반드시 비단에 그려진 책가도가 궁중용이라고도 할 수 없다. 단, 비단 바탕의 책가도가 제III기에 집중되어 있는 점은 특이한 점으로 이 문제에 대해서는 앞으로 더 많은 고찰이 필요할 것으로 여겨진다.

기법은 28점의 책가도와 마찬가지로 광물로 만든 무기 안료에 아교를 섞어 사용하는 전통적인 채색법을 사용한 것으로 여겨진다. 그리고 이형록

14 단, 이형록의 바닥형 책거리에서는 자명종 시계를 모티브로 표현하였다.

15 궁중용 병풍의 기저재에 대해서는 제3장의 주61을 참조.

책가도는 책장의 배면색이 시기별로 다른 특징이 있다. 즉 제I기는 모두 갈색, 제II기의 한 작품만 갈색, 그 외의 두 작품은 녹색, 제III기는 모두 청색이다. 제III기의 청색은 선행연구에서 19세기 후반부터 수입하기 시작한 서양의 아닐린 염료일 가능성에 대해서 이미 지적하였다[16]. 그러므로 배면색이 청색인 책가도는 19세기 후반에 제작된 작품일 가능성이 높다는 지적을 이형록의 책가도가 증명하고 있다고 할 수 있겠다.

형식은 28점의 책가도는 8폭 혹은 10폭 병풍이 많은 점과 마찬가지로 이형록의 책가도도 8폭 병풍과 10폭 병풍이 각각 4점씩 전하고 있다[17]. 그리고 모두 연폭병풍이다.

크기는 병풍 전체가 아닌 그림 크기를 조사한 것으로 28점의 책가도에서도 언급하였듯이 표장을 어떻게 하느냐에 따라 병풍의 크기는 달라질 수 있다. 하지만 (표3-2)와 (표4-2)의 비교를 통해 확인할 수 있듯이 이형록의 책가도는 대체로 28점의 책가도보다 특히 세로 길이가 길다. 이는 궁중화원이 제작한 궁중용 병풍다운 특징이라고 할 수 있다.

모티브는 이형록 책가도 또한 28점 책가도와 마찬가지로 서적류의 비율이 가장 높으며 도자기류, 문방구류, 꽃류, 장식품류, 과일류 순으로 그려져 있다. 하지만 이형록의 책가도는 유학적인 요소를 강조한 정조의 책가도 제작 목적에 걸맞게 모든 작품의 서적류가 70%에 가까운 높은 비율을 나타내며, 장식성이 높은 책가도에서 많이 그려지는 도자기류와 꽃류의 비율이 28점 책가도보다는 낮은 것이 특징이다.

16 정병모, 「책거리의 역사, 과거와 오늘」, 『책거리 특별전: 조선 선비의 서재에서 현대인의 서재로』(경기도박물관, 2012), p.179을 참조.

17 이형록 책가도의 본래의 모습을 반영하면 8폭 병풍이 2점, 10폭 병풍이 6점이다.

이상의 내용을 다시 정리해 보면 이형록의 책가도는 다른 28점의 책가도와 비교해 대체로 그림 크기에 있어서 세로 길이가 길며, 비단을 기저재로 한 작품의 비율이 높으며 모티브에 있어서는 서적류의 비율이 높은 것이 특징이다. 이는 이형록의 책가도가 궁중용으로 쓰였다는 명확한 근거는 될 수 없지만, 궁중용에 걸맞은 특징이라고는 할 수 있겠다.

다음 절에서는 이형록 책가도가 어떻게 그려졌는지 즉 원근법과 음영법을 분석하여 28점의 책가도와 어떻게 다른지 확인하도록 하겠다.

3. 원근법

본 절에서는 이형록의 책가도에 사용된 원근법에 대해서 28점의 책가도와 마찬가지로 책장에 사용된 투시 원근법을 분석하였다. 즉 책가도를 그린(바라보는) 이의 눈높이를 나타내는 '소실선'의 형상과 높이, 그리고 책가도를 그린 이의 눈의 위치가 고정되었는지 좌우로 이동하였는지를 알 수 있는 '소실축'의 형상을 확인하고 소실선과 소실축으로 형성되는 '소실권'의 화면 전체에 차지하는 비율을 분석함으로써 이형록의 책가도에는 투시 원근법이 기본 원리에 얼마나 근접하게 사용되었는지를 확인하였다. 〔표4-2〕에 원근법의 분석 내용이 정리되어 있으며 각 책가도의 구체적 내용을 살펴보면 다음과 같다.

제Ⅰ기
〔도4-16〕에서 확인할 수 있듯이 지그재그 형상의 소실선이 형성되므로 본 책가도를 그린(바라보는) 이의 눈높이가 고정되어 있지 않음을 알 수 있다. 그리고 소실선을 형성하는 여러 개의 소실점의 높이는 평균 109.4cm로 이는

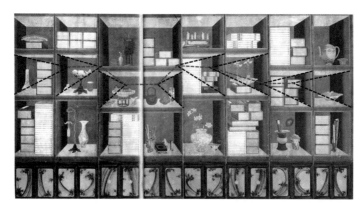

【도4-16】A의 소실선(필자 작성)

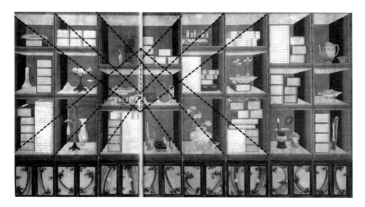

【도4-17】A의 소실축(필자 작성)

【도4-18】A의 소실권(필자 작성)

눈높이의 평균적인 지표가 된다. 하지만 이 수치는 평균보다 아주 높다. 그 이유는 대부분의 책가도가 3단 구성의 책장이지만, A는 최하단에 수납장을 그려넣은 4단 책장이기 때문이다.

소실축【도4-17】은 화면의 중앙이 아닌 제5폭과 제6폭 사이에 형성된다. 그러나 앞에서도 언급하였듯이 A는 원래 제9폭과 제10폭이 있는 10폭 병풍이었다. 그러므로 A는 다른 일반적인 책가도와 마찬가지로 화면 중앙에 직선의 소실축이 형성된다고 할 수 있다. 그러므로 A를 그린 화가의 눈의 위치는 중앙에 위치하며 좌우로 움직이지 않고 고정되었음을 알 수 있다. 그리고 소실선과 소실축이 화면 내에 형성되므로 소실권【도4-18】 또한 범위가 좁아 전체적으로 서양의 투시 원근법에 대한 충실도가 높다고 할 수 있다. 이를 수치로 확인하면 소실선과 소실축이 각각 약 211.9cm(66.2%)와 약 55.7cm(34.2%)로 소실권이 화면 전체에 차지하는 비율이 11.3%에 불과하다. 이 수치는 분실된 제9폭과 제10폭이 있다고 하더라도 크게 차이 나지 않을 것이다.

제Ⅰ기 B

【도4-19】에서 확인할 수 있듯이 지그재그 형상의 소실선이 형성되므로 B를 그린(바라보는) 이의 눈높이가 고정되어 있지 않음을 알 수 있다. 반면 소실축은 【도4-20】에서 확인할 수 있듯이 중앙에 일직선으로 형성되므로 B를 바라보는 이의 눈의 위치가 좌우로 이동하지 않고 고정되어 있음을 알 수 있다. 그리고 소실선과 소실축으로 형성되는 소실권【도4-21】 또한 범위가 좁으며 이를 수치로도 확인할 수 있다. 즉 소실선과 소실축의 길이가 각각 약 321.8cm(68.8%)과 약 81.2cm(57.9%)이므로 소실권이 화면 전체에 차지하는 비율은 19.9%로 아주 낮은 수치를 나타낸다.

【도4-19】 B의 소실선(필자 작성)

【도4-20】 B의 소실축(필자 작성)

【도4-21】 B의 소실권(필자 작성)

　　그리고 양 끝을 제외한 책장의 구조가 좌우대칭이며 중앙에 해당하는 제4폭과 제5폭의 중단이 하나의 구획으로 연결되어 있어 하나의 소실점을 가지는 일점 투시도법을 사용한 것처럼 시선이 중앙으로 집중되도록 구성되었다. 이로 인해 B의 책장에서는 더 많은 깊이감을 느낄 수 있다.

【도4-22】 C의 소실선(필자 작성)

【도4-23】 C의 소실축(필자 작성)

【도4-24】 C의 소실권(필자 작성)

제Ⅱ기 C

【도4-22】와 【도4-23】에서 확인할 수 있듯이 소실선과 소실축이 일적선이 아니므로 C를 그린(바라보는) 이의 눈높이뿐만 아니라 눈의 위치도 고정되어 있지 않음을 알 수 있다. 대부분의 이형록 책가도는 소실선이 지그재그인 경우는 있으나 대부분의 소실축은 직선이므로 C의 원근법은 독특한 특징을 보여준다고 할 수 있다. 하지만 선행연구에서 지적하였듯이 C는 병풍에서 족자로, 족자에서 다시 병풍으로 표장하였기에 본래의 모습이 아닐 가능성이 있으며 이로 인해 소실선과 소실축이 다른 이형록의 책가도와는 상이한 형상으로 나타나게 되었을 것으로 여겨진다[18]. 책장의 구조 또한 제4폭과 제5폭 외에는 전부 똑같아 자연스럽지 못한 구조이다. 그러므로 추측하건데 원래는 10폭 병풍으로 2폭이 분실되었을 가능성이 높다.

　　C의 현 모습에서 형성되는 소실선과 소실축은 다른 이형록의 책가도와 달리 투시도법 원리에 근접하지 않지만 이들로 형성되는 소실권【도4-24】은 7%로 화면 전체에 차지하는 범위가 매우 좁다. 그리고 제4폭과 제5폭의 최하단을 제외한 전체 책장 구조가 좌우대칭이기 때문에 시선을 중앙으로 집중시키는 효과가 크다. 그러므로 C의 책장에서 느껴지는 입체감의 효과는 크다고 할 수 있다.

제Ⅱ기 D

【도4-25】에서 확인할 수 있듯이 거의 일직선에 가까운 소실선이 형성되고 있으며 소실축 또한 【도4-26】에서 확인할 수 있듯이 일직선이다. 이를 통해 D를 그린(바라보는) 이의 눈의 높이와 위치가 고정되어 있음을 알 수 있다. 소

18　　Black and Wagner, op. cit.(1993), p.68.

【도4-25】D의 소실선(필자 작성)

【도4-26】D의 소실축(필자 작성)

【도4-27】D의 소실권(필자 작성)

실권【도4-27】 또한 화면 전체에 차지하는 비율이 25.5%로 비교적 낮은 수치를 나타내므로 D는 서양의 투시도법에 대한 충실도가 높다고 할 수 있다. 이 외에도 D는 책장의 구조가 좌우대칭이며 중단의 위치가 양 끝에서 중앙을 향해 점점 낮아지므로 이를 바라보는 이들의 시선을 중앙으로 집중시킨다. 즉 책장의 구조를 통해서도 책장의 깊이감을 증가시키는 효과가 있다.

제II기 E

【도4-28】에서 확인할 수 있듯이 지그재그 형상의 소실선이 형성되고 있어 E를 그린(바라보는) 이의 눈높이가 고정되어 있지 않음을 알 수 있다. 하지만 소실축은 【도4-29】와 같이 중앙에 일직선으로 형성되므로 E를 그린(바라보는) 이의 눈 위치가 좌우로 움직이지 않고 고정되었음을 알 수 있다. 소실축이 조금은 화면 밖에 존재하지만, 그림을 지세히 실펴보면 화면 제일 윗부분이 잘려나갔음을 알 수 있다. 아마도 다시 표장하는 과정에서 잘려나간 것으로 여겨진다. 이점을 감안하면 E의 소실축의 폭은 세로축 전체라고 할 수 있다. 한편 소실권【도4-30】은 화면 전체에 차지하는 비율이 32.1%로 이형록의 책가도 중에서는 비교적 높은 편이지만, 소실권 비율이 평균 40%에 가까운 28점의 책가도와 비교하면 낮은 편이다. 책장의 구조 또한 좌우대칭이며 시선을 중앙으로 집중시키는 구성으로 인해 책장의 깊이감이 증가하는 효과가 있다.

제III기 F

【도4-31】에서 확인할 수 있듯이 거의 일직선에 가까운 소실선이 형성되고 있으며 소실축 또한 【도4-32】와 같이 일직선으로 형성되므로 F를 그린 이의 눈높이가 고정되었으며 눈의 위치 또한 좌우로 이동하지 않고 고정되었음을 알

【도4-28】E의 소실선(필자 작성)

【도4-29】E의 소실축(필자 작성)

【도4-30】E의 소실권(필자 작성)

【도4-31】 F의 소실선(필자 작성)

【도4-32】 F의 소실축(필자 작성)

【도4-33】 F의 소실권(필자 작성)

수 있다. 그리고 이들로 형성된 소실권의 범위 또한 【도4-33】에서 확인할 수 있듯이 화면 내에 형성되며 화면 전체에 차지하는 비율이 29.7%로 낮은 편이다. 이는 28점의 책가도보다 현저히 낮은 수치이다. 이를 통해 본 책가도는 서양의 투시 원근법에 대한 충실도가 높다고 할 수 있다. 그러나 책장의 구조가 제I기와 제II기와 달리 좌우대칭이거나 중앙으로 시선을 집중시키는 구조가 아니므로 책장 구조를 통해서 얻을 수 있는 깊이감은 덜하다고 할 수 있다.

제III기 G

【도4-34】에서 확인할 수 있듯이 지그재그 형상의 소실선이 형성되고 있으며 소실축 또한 【도4-35】와 같이 지그재그로 형성된다. 하지만 앞에서 언급하였듯이 G는 표장을 다시하는 과정에서 폭의 순서가 바뀌었을 가능성이 높다. G의 원래 모습에서 소실선과 소실축을 그려보면 소실선이 【도4-36】과 같이 규칙적인 지그재그 선을 형성하며 소실축 또한 【도4-37】과 같이 중앙에 일직선으로 형성됨을 알 수 있다. 이러한 결과를 통해서도 G의 현재 모습은 제작 당시의 원래 모습이 아님을 증명한다고 할 수 있다. 마지막으로 G의 원래 모습에서 소실권【도4-38】을 확인하면 화면 내에 형성되지만 화면 전체에 차지하는 비율은 약 34%로 비교적 높은 수치이다. 하지만 28점의 책가도와 비교하면 낮은 수치이다.

제III기 H

【도4-39】와 【도4-40】에서 확인할 수 있듯이 지그재그 형상의 소실선과 소실축이 형성되고 있어 H를 그린(바라보는) 이의 눈의 높이와 위치가 고정되어 있지 않음을 알 수 있다. 그리고 이형록 책가도 중에서 유일하게 소실축이 그림의 범위를 벗어나고 있다. 이로 인해 소실권【도4-41】 또한 화면 전체에

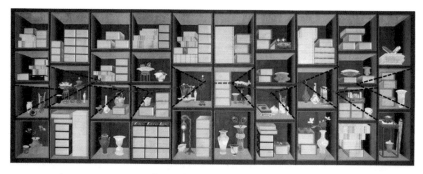

【도4-34】G의 소실선(필자 작성)

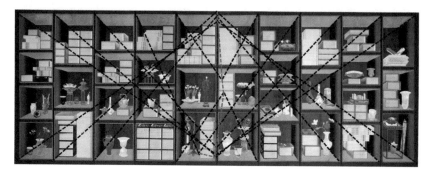

【도4-35】G의 소실축(필자 작성)

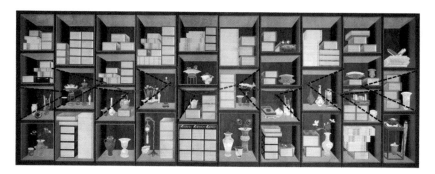

【도4-36】G의 본래 모습의 소실선(필자 작성)

차지하는 비율이 51.0%로 이형록 책가도 대부분이 평균 30%에 가까운 수치를 나타내는 것과 달리 아주 높다.

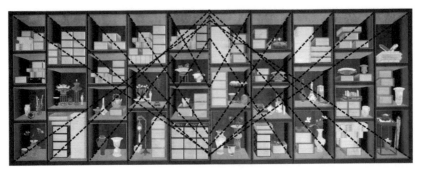

【도4-37】 G의 본래 모습의 소실축(필자 작성)

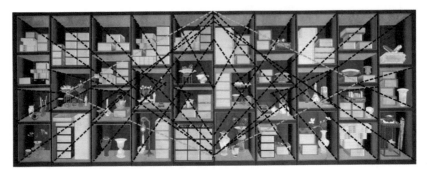

【도4-38】 G의 본래 모습의 소실권(필자 작성)

이상 이형록 책가도 8점의 책장에 사용된 원근법을 분석한 결과, 소실
선이 D와 F만 일직선에 가까울 뿐 대부분 지그재그인 점은 28점의 책가도
와 다름없는 결과이다. 하지만 소실축은 재표장으로 인해 병풍의 일부가 분
실되었을 가능성이 높은 C와 특이한 특징을 나타내는 H를 제외하면 제3장
에서 분석한 28점의 책가도와 달리, 모두 일직선일 뿐만 아니라 화면 내에
형성되며 소실권이 평균 30%에 가까운 낮은 수치를 나타낸다. 그러므로 이
러한 분석을 통해서도 이형록 책가도가 28점의 책가도보다 책장에서 느껴
지는 깊이감의 효과가 보다 큰 것을 알 수 있다.

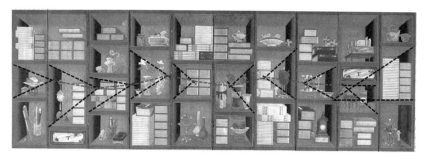

【도4-39】 H의 소실선(필자 작성)

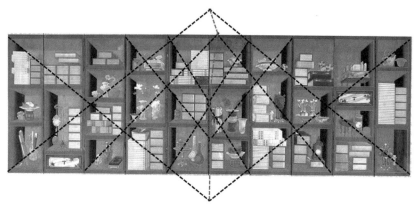

【도4-40】 H의 소실축(필자 작성)

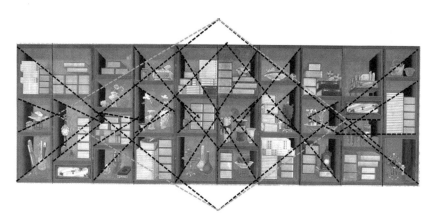

【도4-41】 H의 소실권(필자 작성)

4. 음영법

본 절에서는 28점의 책가도의 분석 방법과 동일하게 이형록 책가도의 책장에 나열된 기물 표현에 그림자와 윤곽선 그리고 하이라이트를 표현하였는지 그리고 그러데이션 기법을 사용하였는지를 확인하였으며, 그러데이션 기법을 사용한 경우에는 광원을 의식한 채색인지를 분석하여 28점의 책가도와 어떻게 다른지를 확인하였다. 【표4-2】에 음영법의 분석 내용이 정리되어 있으며 각 책가도의 구체적 내용을 살펴보면 다음과 같다.

제Ⅰ기 A

【도4-42】A의 부분

【도4-43】
A의 부분

【도4-45】
A의 부분

【도4-44】
A의 부분

각 기물에 그림자는 표현하지 않았지만, 대부분의 모티브에 윤곽선을 그리지 않았으며 명암을 표현하는 ②유형과 ③유형을 합한 비율이 89.6%로 비교적 높은 비율을 보여준다. 그뿐만 아니라 이들이 정교한 그러데이션 기법으로 채색되어 있어 매우 입체적으로 보인다. 예를 들면 【도4-42】의 경우, 접시의 굽이 바닥에 가까울수록 어둡게 몸체에 가까울 수록 밝게 채색하였으며 몸체 또한 아래에서 위로 향할수록 점차 색을 옅게 칠하여 입체감을 느낄 수 있도록 표현하였다. 게다가 빛의 방향을 의식한 ③유형이 51.7%나 존재한다. 하지만 이중에서 병풍의 중앙을 기준으로 좌우에 설치한 광원의 방향과 반대쪽에 밝은 부분을 표현한 기물이 20.0%나 존재한다. 구체적으로 언급하면 제5폭의 아래에서 두 번째에 위치하는 인장 【도4-43】, 필통에 꽂혀있는 붓【도4-44】, 주합【도4-45】이 이에 해당한다. 그러나 케이 블랙과 에드워드 와그너가 지적하였듯이 제9폭과 제10폭이 분실되었으며 원래의 모습에서 병풍의 중심은 제5폭과 제6폭 사이이다. 이를 기준

으로 모티브들의 밝은 부분을 확인하면 이 모티브들은 모두 광원의 방향에 맞게 밝은 부분이 표현되었음을 확인할 수 있다.

제Ⅰ기 B

그림자는 표현하지 않았지만, 대부분의 모티브에 윤곽선을 그리지 않았으며 명암을 표현하는 ②유형과 ③유형을 합한 비율이 94.7%나 존재한다. 뿐만 아니라 이들이 정교한 그러데이션 기법으로 채색되어 있어 매우 입체적으로 보인다. 예를 들면 【도4-46】의 경우, 꽃병 몸체의 둥근 형태에 따라 밝은 부분에서 어두운 부분으로 자연스럽게 넘어가도록 채색하였다. 그뿐만 아니라 빛의 방향을 의식하고 명암을 표현한 ③유형이 52.6%를 차지한다. 게다가 이들 모두가 병풍 좌우에 설정한 빛의 방향에 따라 밝은 부분을 채색하였다. 구체적으로 예를 들면 【도4-46】은 병풍 중심을 기준으로 오른쪽에 위치하므로 오른쪽에 밝은 부분이 오도록 채색하였으며 【도4-47】은 왼쪽에 위치하므로 왼쪽에 밝은 부분이 오도록 채색하였다. 이러한 규칙은 세부 표현에서도 지켜지고 있다. 오른쪽에 위치하는 필통【도4-48】의 경우, 붓의 밝은 부분이 오른쪽에 오도록, 왼쪽에 위치하는 박쥐형 장식품이 걸려있는 산호【도4-49】의 경우, 밝은 부분이 왼쪽에 오도록 채색하였다. 게다가 박쥐형 장식품의 위아래에 달려 있는 구슬 장식에 표현된 하이라이트【도4-49】도 이 규칙에 따르고 있다.

【도4-46】 B의 부분

【도4-47】 B의 부분

【도4-48】 B의 부분

【도4-49】 B의 부분

제Ⅱ기 C

그림자는 표현하지 않았지만, 대부분의 모티브에 윤곽선을 그리지 않았으며 ②유형과 ③유형을 합한 비율이 96.7%로 대부분의 모티브에

【도4-50】C의 부분　　　【도4-51】C의 부분　　　【도4-52】C의 부분　　　【도4-53】C의 부분

명암을 주어 채색하였다. 그뿐만 아니라 이들은 정교한 그러데이션 기법으로 채색되어 있어 매우 입체적으로 보인다. 예를 들면 【도4-50】의 경우, 둥근 몸체 부분의 왼쪽 부부을 밝게 표현하고 그 주변을 자연스럽게 어두워지도록 표현하였으며 허리가 시작되는 부분은 밝게 바닥에 가까울수록 점차 어둡게 채색하여 아주 입체감있게 표현되었다. 이렇게 명암을 표현한 모티브 중에서도 광원을 의식하여 밝은 부분을 한쪽으로 치우치게 표현한 ③유형이 전체 기물 중 56.7%나 차지한다. 뿐만 아니라 이들 모두가 병풍 좌우에 설정한 빛의 방향에 맞게 채색되었다. 구체적인 예를 확인하면 병풍 중심에서 오른쪽에 위치하는 복숭아 형태의 방울이 달려있는 산호【도4-51】는 왼쪽의 붉은색에서 점차 오른쪽의 밝은 핑크색으로 변하도록 채색하여 오른쪽에서 빛이 쬐어지고 있음을 나타내었다. 반면 같은 재료인 산호로 제작되었지만, 중심에서 왼쪽에 위치하는 여의【도4-52】는 오른쪽의 붉은색에서 왼쪽의 핑크색으로 점차 변하도록 채색하여 빛이 왼쪽에서 쬐어지고 있음을 나타내었다. 이러한 규칙은 세부 표현에서도 확인할 수 있다. 병풍 중심에서 왼쪽에 위치한 필통에 꽂혀 있는 여러 개의 붓【도4-53】은 모두 이 규칙을 따르고 있다.

【도4-54】D의 부분　【도4-55】D의 부분　【도4-56】D의 부분　【도4-57】D의 부분

제Ⅱ기 D

그림자는 표현하지 않았지만, 대부분의 기물에 윤곽선을 그리지 않았으며 명암을 표현하여 채색한 모티브가 전체의 93.1%나 차지하므로 D 또한 각 모티브들이 아주 입체적으로 표현되었음을 알 수 있다. 뿐만 아니라 이중에서 밝은 부분을 한쪽으로 치우치게 표현한 ③유형이 54.5%나 존재하며 이 모두가 병풍 좌우에 설정한 빛의 방향에 맞게 밝은 부분을 표현하였다. 예를 들면 병풍에서 왼쪽에 위치한 【도4-54】는 기물의 실루엣에 맞춰 밝은 부분에서 어두운 부분으로 자연스럽게 넘어가도록 그러데이션 기법을 능숙하게 사용하였으며 밝은 부분이 왼쪽으로 치우치게 하여 병풍 왼쪽에 설정한 빛을 표현하였다. 이러한 규칙은 반대쪽에 위치한 【도4-55】뿐만 아니라 세부 표현에서도 확인할 수 있다. 예를 들어 병풍 오른쪽에 위치한 필통의 붓【도4-56】은 오른쪽을 왼쪽보다 밝게 채색하였으며 같은 종류의 기물이지만 병풍 왼쪽에 위치한 붓【도4-57】은 왼쪽을 좀 더 밝게 채색하였다.

제Ⅱ기 E

다른 이형록 책가도와 마찬가지로 그림자를 표현하지 않았으며 대부분의 기물에 윤곽선을 그리지 않았다. 그리고 표에서도 확인할 수 있듯이 모든 모티

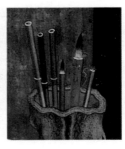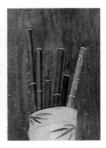

【도4-58】E의 부분 【도4-59】E의 부분 【도4-60】E의 부분 【도4-61】E의 부분

브에 명암을 구분하고 능숙한 그러데이션 기법으로 채색하여 모티브들이 입체적으로 보인다. 그뿐만 아니라 명암을 구분하여 채색한 기물 중에서 밝은 부분을 한쪽으로 치우치게 표현한 ③유형의 모티브가 52.1%나 존재하며, 이 ③유형이 모두 좌우에 위치한 빛의 방향에 맞추어 밝은 부분을 채색하였다. 이러한 규칙은 구체적으로는 병풍 좌측의 【도4-58】과 우측의 【도4-59】뿐만 아니라 【도4-60】과 【도4-61】처럼 세부적인 표현에서도 확인할 수 있다.

제Ⅲ기 F

그림자를 표현하지 않았지만 대부분의 모티브에 윤곽선을 그리지 않았으며 명암을 구분하여 채색하였다. 【표4-2】에서도 확인할 수 있듯이 ②유형과 ③유형을 합한 비율이 96.9%나 된다. 하지만 【도4-62】처럼 명암의 변화를 급격하게 표현한 모티브가 다른 이형록의 책가도와 비교해서 다수 존재한다. 더욱 구체적으로 살펴보면 【도4-62】와 비슷한 형태의 기물인 제Ⅰ기 B에 그려진 【도4-47】과 제Ⅱ기 C에 그려진 【도4-50】과 비교하면 그 차이를 좀더 쉽게 알 수 있다. 제Ⅰ기와 제Ⅱ기와 달리 명암의 변화가 기물의 실루엣에 맞춰 채색되어지지 않은 점도 확인할 수 있다. 이렇게 채색법은 제Ⅰ기와 제Ⅱ기보다 다소 자연스럽지 못한 감이 있다. 하지만 광원을 의식하여 채색한 ③유형이

 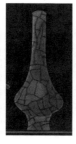

【도4-62】F의 부분　　【도4-63】F의 부분　　【도4-64】F의 부분　　【도4-65】F의 부분

53.1%나 존재하고 이 모두 다른 이형록 책가도와 마찬가지로 병풍 좌우에 설정한 빛의 위치에 맞춰 밝은 부분을 표현하였다. 예를 들면 병풍의 중심을 기준으로 오른쪽에 위치하는 【도4-62】는 오른쪽에 밝은 부분이 오도록, 왼쪽에 위치하는 【도4-63】은 왼쪽에 밝은 부분이 오도록 채색하였다. 이러한 규칙은 【도4-64】와 【도4-65】처럼 세부적인 표현에서도 확인할 수 있다.

제Ⅲ기 G

이형록의 다른 책가도와 마찬가지로 그림자를 표현하지 않았지만 대부분의 모티브에 윤곽선을 그리지 않았으며 명암을 구분하여 채색하였다. 【표4-2】에서도 확인할 수 있듯이 ②유형과 ③유형을 합한 비율이 97.9%나 된다. 하지만 【도4-66】처럼 그러데이션 기법으로 표현한 명암의 차이가 제Ⅰ기와 제Ⅱ기에 비해서 적으며 다소 평면적으로도 보인다. 그러나 밝은 부분을 한쪽으로 치우치게 표현하여 빛의 존재를 나타낸 ③유형이 54.2%나 존재하고 이 모두 다른 이형록 책가도와 마찬가지로 병풍 좌우에 설정한 빛의 방향에 맞춰 밝은 부분을 두고 있다. 예를 들면 병풍의 중심을 기준으로 오른쪽에 위치하는 【도4-66】은 오른쪽에 밝은 부분이 오도록, 왼쪽에 위치하는 【도4-67】은 왼쪽에 밝은 부분이 오도록 채색하였다. 이러한 규칙은 지금까지 이

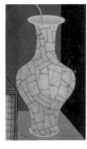
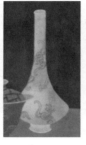

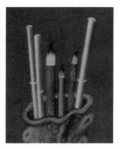

【도4-66】 G의 부분 　　　【도4-67】 G의 부분 　　　【도4-68】 G의 부분 　　　【도4-69】 G의 부분

형록 책가도에서 계속해서 확인한 필통의 붓 【도4-68】과 【도4-69】에서도 지켜지고 있다. 이를 통해 이형록의 책가도는 같은 형태의 기물이어도 기물이 어디에 놓이느냐에 따라 채색법을 달리하여 표현하였음을 알 수 있다.

제Ⅲ기 H

그림자를 표현하지 않았으나 대부분의 모티브에 명암을 구분하여 채색하였다. 표에서도 확인할 수 있듯이 ②유형과 ③유형을 합한 비율이 92.3%나 된다. 그러나 다른 이형록 책가도에 비해 부분적으로 윤곽선을 뚜렷하게 표현한 기물들이 눈에 띄며 【도4-70】처럼 그러데이션 기법이 능숙하지 않은 모티브가 다수 존재한다. 같은 형태의 기물인 B의 【도4-47】과 C의 【도4-50】과 비교하면 그 차이를 명확히 알 수 있다. 즉 일반적으로 물체가 빛을 받으면 가장 돌출된 부분이 밝게 마련이거늘 【도4-70】은 기물의 형태를 고려하지 않은 명암 표현으로 입체감과는 다소 거리가 있다. 그리고 【도4-71】처럼 기물의 윤곽을 매끄럽게 표현하지 않은 모티브와 【도4-72】처럼 사실적이지 못한 표현이 눈에 띈다. 【도4-72】의 경우 받침대 위에 서있어야 하는 향로의 다리가 공중에 떠 있듯이 표현되었다. 같은 기물을 표현한 다른 이형록 책가도 B【도4-73】, C【도4-74】, F【도4-75】와 비교하면 차이를 알 수 있다. 뿐만 아니라

【도4-70】H의 부분 　【도4-71】H의 부분 　　【도4-72】H의 부분 　　　【도4-73】B의 부분

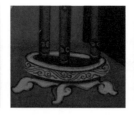

【도4-74】C의 부분 　　　　　　【도4-75】F의 부분 　　　　　【도4-76】H의 부분

H는 다른 책가도와 달리 물감의 질이 현저하게 떨어짐을 알 수 있다. 구체적으로 지적하면 【도4-76】처럼 박락된 부분들이 많으며 책장의 배면색인 청색을 엷게 칠하여 얼룩진 부분이 많아 사실감이 많이 떨어진다. 게다가 다른 이형록 책가도와 마찬가지로 밝은 부분을 한쪽으로 치우치게 표현하여 빛의 존재를 의식한 ③유형의 비율이 48.7%이지만 이형록 책가도 중에서 가장 낮은 수치이며, 5.3%로 낮은 수치이지만 병풍 좌우에 설정한 빛의 방향과 반대쪽에 밝은 부분을 두는 모티브가 존재한다. 구체적으로 언급하면 뚜껑 달린 삼족쌍이향로의 다리 부분【도4-72】이 이에 해당하는 모티브로, 왼쪽 다리는 오른쪽에 밝은 부분을 두어 빛의 방향과 같지만, 중앙과 오른쪽 다리는 밝은 부분을 빛의 방향과 반대쪽인 왼쪽에 두고 있다. 이러한 실수는 다른 이형록 책가도에서는 발견되지 않으며 이외에도 위에서 살펴본 바와 같이 H는 다른 이형록 책가도와 달리 음영법에 있어서 세밀함과 정교

【도4-77】 이형록 책가도의 음영법(D 를 이용)

(■은 명암을 주지 않고 균일하게 채색한 ①유형을, ■은 명암을 주어 채색하였으며 광원의 방향을 의식하지 않고 채색한 ②유형을,
▨/▧은 명암을 주어 채색하였으며 광원의 방향을 의식하고 채색한 ③유형을 나타낸 것이다)

함이 많이 떨어진다고 할 수 있다[19].

　　이상 이형록의 책가도 8점의 기물에 사용된 음영법을 분석한 결과, 이
형록 책가도는 그림자는 표현하지 않았지만, 비교적 능숙한 그러데이션 기
법을 이용하여 명암을 표현함으로써 기물들이 입체적으로 보이도록 하였다.
그리고 이렇게 명암을 주어 채색하는 기물의 비율이 제3장에서 살펴보았던
28점의 책가도와 달리 8점 모두가 90%에 가까운 높은 수치를 나타냈다. 뿐
만 아니라 광원을 의식하여 밝은 부분을 한쪽으로 치우치게 표현한 모티브
비율 또한 모두 50% 이상의 아주 높은 수치를 나타냈으며 H를 제외한 모
든 모티브들이 【도4-77】처럼 병풍의 중심을 기준으로 좌우에 설정된 광원의

19　H는 원근법 분석결과 또한 다른 이형록 책가도와는 다른 특징을 보여주므로 H를 그린 화가에 대해서 검토
　　의 여지가 있는 것으로 여겨진다.

방향에 맞추어 명암을 표현하였다. 【도4-77】은 이형록의 책가도가 광원의 위치에 맞춰 명암을 어떻게 표현하였는지 단적으로 표현한 도식이다. 이는 곧 이형록 책가도가 좌우 두 곳에서 화면을 비추는 특정한 빛의 존재를 표현하였음을 의미한다.

　　이상과 같이 분석한 내용을 28점의 책가도와 비교하여 다시 한번 정리하면 다음과 같다. 즉 기저재와 기법, 형식, 크기, 모티브에 있어서는 28점의 책가도와 뚜렷한 차이가 없으나 원근법과 음영법에서 큰 차이를 확인할 수 있었다. 원근법에 있어서 이형록의 책가도는 완벽한 투시 원근법을 사용하지 않았지만 다른 책가도와 달리, 화가(감상자)의 눈의 위치를 나타내는 '소실축'이 화면 내의 중앙에 일직선상으로 형성되어 눈의 위치가 좌우로 움직이지 않고 고정되었으며 시점의 범위를 나타내는 소실권의 화면 전체에 차지하는 비율 또한 평균 30% 정도로 비교적 낮음을 확인하였다. 이를 통해 이형록 책가도에 사용된 원근법은 28점의 책가도보다 특정 지점地点(일점一点)과 시점時点(순간)에 대상을 바라본 화가의 시점視点을 표현하는 투시 원근법에 아주 가까움을 알 수 있다. 그리고 음영법 분석을 통해 모티브의 대부분에 명암을 표현하여 입체감을 나타냈을 뿐만 아니라 전체의 50% 이상의 모티브가 밝은 부분을 한쪽으로 치우치게 표현하였으며 이 모티브들은 H를 제외한 모두가 【도4-77】처럼 병풍 좌우에 설정한 광원의 위치에 맞게 밝은 부분을 두어 화면 전체를 통일하는 빛을 표현하였음을 확인하였다. 이를 통해 이형록의 책가도에 사용된 음영법은 특정 공간(지점)과 시간(시점)에 대상에 비치는 빛(음영)을 표현하는 서양의 음영법에 가깝게 표현되었음을 알 수 있다. 이에 따라 이형록의 책가도는 책장이 단지 입체적으로 보일 뿐만 아니라 눈앞에 책장이 실재하듯이 핍진하다고 평가받은 것이다.

이렇게 이형록은 서양화법을 적극적으로 구사하였지만, 수학적 원리의 이해를 통한 이론적 학습이 아닌 서양화법으로 그려진 그림들을 눈으로 경험하여 학습하였기에 위에서 살펴보았듯이 완전한 서양화법을 구사하지는 못하였다. 경험적 학습은 이론적 이해가 이루어지지 않기에 전통적인 화법에 익숙한 이형록이 그린 책가도에서는 두 화법이 공존하게 되었다. 즉 눈의 높이와 위치 설정의 필요성을 인지하였다고 하더라도 이론적 원리를 이해하지 못하였으므로 책장 표현에 있어서 여러 개의 소실점을 설정하였으며 기물 표현에 있어서는 주로 평행 원근법을 사용한 것이다. 특히 육면체를 기본 형태로 하는 벼루와 서적의 경우 투시 원근법에 따라 높이를 앞쪽은 길게 뒤쪽은 짧게 단축하여 표현하면 기물의 본질적인 형태와 다름이 다른 기물에 비해 확연히 드러나므로 전통적인 평행 원근법으로 그리는 것이 이형록에게는 기물들이 눈앞에 실재하는 듯이 느껴졌을 것이다.

이상 이형록의 책가도를 통해 서양화법이 이론적으로 학습되기 이전에 조선에서 서양화법이 어떻게 이해되고 사용되었음을 확인하였다. 하지만 이러한 이해는 더욱 발전되지는 못한 듯하다. 왜냐하면 선행연구에서도 지적한 바와 같이 이번 분석에서도 이형록의 책가도는 서양화법에 대한 충실도가 세 시기 중에서 제Ⅱ기에 가장 높으며 제Ⅲ기에는 낮아짐이 확인되었기 때문이다[20]. 하지만 종래의 연구에서는 그 근거를 명확하게 언급하지 않았다. 그러나 이번 연구에서는 분석 대상의 작품 수가 선행 연구보다 많아 이에 대한 지적이 명확해진 듯하다. 즉 원근법의 분석 결과에서 제Ⅲ기가 소실권의 화면 전체에 차지하는 비율이 전체적으로 높으며 책장의 깊이감을 증대시키는 역할을 하는 좌우대칭의 책장의 조합이 사라졌다. 음영법의 분석결과에서는 제Ⅲ기부터 기물들의 채색에 있어 명암의 변화가 급격하거나

20 박본수, 「조선 후기 궁중 책거리 연구」, 『한국민화』 제3호(한국민화학회, 2012), pp.20~54을 참조.

명암의 차이가 약하여 다른 시기의 작품보다도 기물들이 다소 평면적으로 표현되는 등 그러데이션 기법이 능숙하지 못하다. 수치상으로도 빛을 의식하여 명암을 표현하는 모티브의 수가 제II기에서 정점을 찍고 제III기가 되면 다시 줄어든다. 하지만 그 차이는 그렇게 크지 않으며 제III기의 작품 역시 다른 28점의 책가도에 비하면 극명하게 서양화법에 대한 충실도가 높다. 그러므로 H를 제외한 이형록의 책가도는 모든 시기에 걸쳐 높은 수준의 서양화법을 사용하였다고 할 수 있다.

5. 책가도의 설치 장소와 서양화법의 역할

원근법과 음영법에서 살펴보았듯이 이형록의 책가도는 특정 지점地点과 시점時点과 밀접한 관계를 맺는 시점視点을 표현함으로써 이를 바라보는 감상자가 그 순간을 재현시켜 대상이 눈 앞에 실재하는 듯한 효과를 가지는 투시 원근법과 음영법에 가까운 화법이 사용되었다. 하지만 책가도에 설정된 눈높이와 눈의 위치에 감상자의 눈이 위치할 수 있어야 책장이 실재하는 듯한 효과를 얻을 수 있다. 본 절에서는 책가도가 어떠한 장소에서 사용되었는지를 검증함으로써 서양화법이 제대로 활용되었는지에 대해서 고찰하였다.

　책가도가 설치된 장소에 대해서는 제3장에서 소개한 조선시대 제22대 왕 정조의 문집『홍재전서』에서도 확인할 수 있지만, 본 장에서는 당시 삼정승을 역임한 남공철南公轍(1760~1840)의 문집『금릉집金稜集』을 통해 확인하였다[21].

21　남공철,『금릉집』－한국문집총권272(민족문화추진회, 2001), p.400.

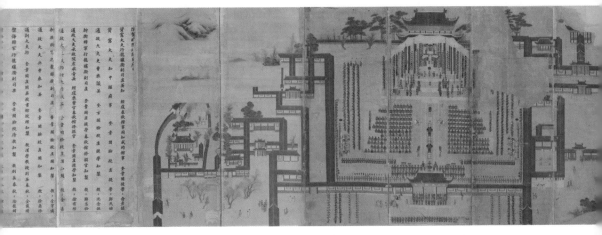

【도4-78】〈진하도〉, 작자 미상, 1783년, 비단에 채색, 153×462.4cm, 국립중앙박물관 소장

(왕은) 화공에게 책가를 그릴 것을 명하여 이를 어좌 뒤에 세운 후, 신하들을 불러 말씀하셨다. "옛 유학자가 이르기를 대체로 사람이 책을 읽고 공부를 하지 못하더라도 가끔 서실에 들어가 책상을 어루만지면 그것만으로 마음이 흡족해진다고 하였다. 나는 평소 책으로 스스로의 즐거움을 삼았지만, 간혹 일이 많고 바빠서 책을 읽을 여가가 없을 때면 일찍이 그 말을 생각하지 않은 적이 없었다. 이것(책가도)을 보면서 마음을 즐긴다면 오히려 현명하다고 할 수 있을 것이다."

命畫工寫冊架, 付之座後, 教臣等曰, 先儒言凡人雖不程課爲看讀工夫, 時時入書室, 摩挲几案, 亦足可意, 予平日以書籍自娛, 而或値事務紛多, 未暇誦讀, 則未嘗不思其言, 而遊心寓目於此, 猶賢乎已也.

'화공에게 책가를 그릴 것을 명한' 그림 즉 책가도의 사용 장소에 대해서는 강관식이 언급하였듯이 대신과 이야기를 나누는 곳에서 왕의 등을 지

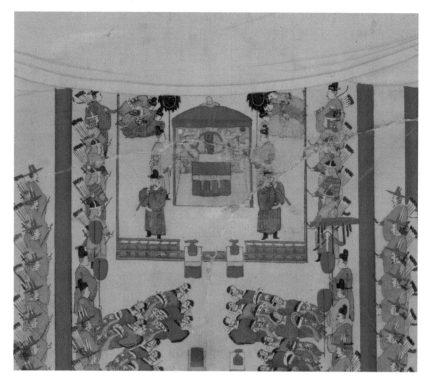

【도4-79】 도4-78의 부분

고 설치되었다는 점이 큰 단서가 된다[22]. 조선의 궁궐에서 왕이 거처하는 곳
은 공적인 장소인지 사적인 장소인지에 따라 크게 세 공간으로 분류할 수
있다[23]. 공적인 의례와 의식을 행하는 정전正殿, 사적인 휴식 공간인 침전寢

22 강관식, 앞의 책, p.591.

23 왕의 거처에 대해서는 김동욱, 「조선시대 창덕궁 희정당의 편전 전용에 대해서」, 『건축역사연구』 제5호
 (한국건축역사학회, 1994), pp.9~21; 곽순조, 「궁궐운영을 통하여 본 조선전기 경복궁의 배치특성에 관
 한 연구: 정전·편전·침전 및 동궁 일곽을 중심으로」(성균관대학교대학원 석사논문, 1999); 김종기·박
 희용, 「창덕궁 선정전의 공간구조와 이용에 관한 연구」, 『한림정보대학론문집』 제31집(한림정보산업대
 학, 2001), pp.585~597; 윤정현, 「조선시대 궁궐 중심공간의 구조와 변화」(서울대학교대학원 박사논문,
 2002); 金用淑, 『朝鮮朝宮中風俗の硏究』, 大谷森繁 감수, 李賢起 번역(도쿄: 法政大学出版局, 2008), 제3
 장; 장영기, 「조선시대 궁궐 정전·편전의 기능과 변화」(국민대학교대학원 박사논문, 2011)을 참조.

【도4-80】〈일월오봉도〉, 작자 미상, 비단에 채색, 173.5×473.4cm, 국립고궁박물관 소장

殿, 그리고 공과 사의 성격을 함께 갖춘 즉 정무를 보는 장소인 편전便殿이 이에 해당한다. 이 세 공간 중에서 왕과 신하가 가까운 거리에서 이야기 할 수 있는 장소를 확인할 수 있는 자료로 당시 공적인 의식을 기록한 그림 '궁 중행사도'가 직접적인 참고가 된다.

예를 들면 1783년 경에 당시의 정궁이었던 창덕궁의 정전인 인정전仁政 殿에서 행한 국가 의식을 그린 〈진하도陣賀圖〉【도4-78】에서는 왕이 앉는 장소 가 높은 곳에 있으며 왕과 신하의 거리가 아주 떨어져 있어 위의 『금릉집』 에서 확인한 바와 같이 대화를 나누기에는 어려움이 있다[24]. 그리고 정전【도 4-79】에서는 조선 국왕의 권위를 상징하는 그림으로 반드시 태양과 달 그리 고 다섯 개의 봉우리로 이루어진 산을 그린 '일월오봉도'【도4-80】를 설치하 였음을 『인정전영건도감仁政殿營建都監』【도4-81】을 통해 확인할 수 있다[25]. 한

24 〈진하도〉에 대해서는 이수미·이혜경 편, 『조선시대 궁중행사도』 제1권(국립중앙박물관, 2010), pp. 28~35를 참조.

25 『인정전영건도감仁政殿營建都監』(1805)에 게재되어 있는 「일월오봉도」에 대해서는 규장각 한국한 연구 홈페 이지(http://kyujanggak.snu.ac.kr/home/index.do?idx=06&siteCd=KYU&topMenuId=206&target Id=379)의 0001책, p.006b, p.007a)를 참조(2020년 7월 7일 열람).

【도4-81】『인정전영건도감의궤』(1805년, 규장각 소장)의 0001책 014장 006b면 · 0001책 015장 007a면

편 침전은 사적인 공간이므로 신하가 입시入侍하는 데는 한계가 있다고 볼수 있다. 그러므로 사적이면서도 공적인 공간인 편전이야말로 책가도가 놓였을 가능성이 높은 것이다. 원래는 동궁이지만 편전으로도 이용되었던 중희당重熙堂에서 1758년에 행해진 인사행정에 관한 의식을 그린 〈을사친정계병乙巳親政契屛〉【도4-82】에서는 왕이 앉는 장소【도4-83】가 신하가 앉는 장소보다는 조금 높은 위치에 있으면서도 신하와 대화가 가능한 위치이다[26]. 이 그림에는 '일월오병도'가 그려져 있지만 편전에서 공적인 의식이 행해졌기 때문으로 일상적인 정치를 행할 때에는 왕의 취향이 반영된 '책가도'가 놓이는 경우도 충분히 있었을 것으로 여겨진다.

참고로 편전은 시기에 따라 다른 건물을 사용하였다. 이형록이 활약한

26 〈을사친정계병〉에 대해서는 구일회 · 이수미 · 민길홍 편, 『조선시대 궁중행사도』 제2권(국립중앙박물관, 2011), pp.84~101, pp.175~184을 참조.

【도4-82】〈을사친정계병〉, 작자 미상, 1785년, 비단에 채색, 118.0×47.8cm, 국립중앙박물관 소장

19세기에는 희정당熙政堂이 주로 편전으로 사용되었다고 한다[27]. 하지만 희정당은 1920년에 개수되어 당시의 모습을 확인할 수 없다. 그러나 18세기까지 편전으로 사용된 선정전宣政殿【도4-84】의 모습을 통해 당시의 대략적인 모습을 추측할 수 있다[28]. 그리고 조선시대 국가와 왕실의 여러 행사에 대한 의식 절차를 정리한『국조오례의國朝五禮儀』에는 편전에서 왕은 북벽남면北壁南面으로 앉으며 신하는 동서로 나뉘어 앉는다고 기록되어 있다[29]. 그리고 19세기 기록은 아니지만『중종실록』의 1542년 11월 1일 조에는 편전에서 행한 경연経筵에서 왕이 의자에서 내려와 편하게 앉아 신하와 가깝게 대화를 나누었다는 기록이 있다. 당시 편전에는 지금의 선정전처럼 왕이 앉는 의자가 있었으며 신하와 가까운 거리에 왕이 위치하였음을 알 수 있다[30].

이러한 공간 구조의 편전을 염두해 두고 책가도에 설정된 소실선과 소

27 김동욱, 앞의 논문, p.17에 의하면 19세기 초에 창덕궁의 편전은 공식적으로 선정전에서 희정당으로 전환되었다고 한다.

28 단, 선정전의 실내 바닥에 대해서 앞의 논문, p.18에서는 19세기 말까지는 현재의 모습과 달리 전돌이었을 가능성에 대해서 지적하였다.

29 신숙주,「常三朝啓儀」,『국조오례의國朝伍礼儀』3권(1475), p.54(早稲田大学古典籍総合 데이터 베이스 [http://archive.wul.waseda.ac.jp/kosho/wa03/wa03_06312/wa03_06312_0004/wa03_06312_0004.html] 참조 [2020년 7월 7일 열람]).

30 『중종실록』, 1954년 11월 1일 조, 참조.

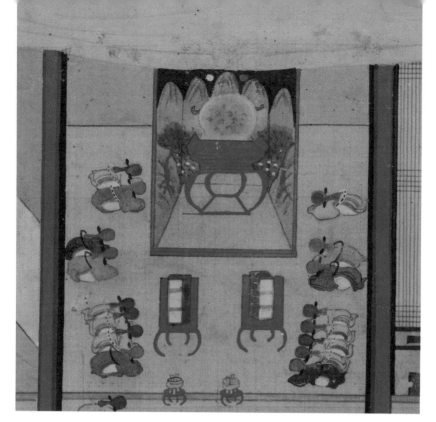

【도4-83】 도4-82의 부분

실측 그리고 책가도를 바라보는 사람의 시점 높이와 위치 관계에 대해서 확인하였다. 먼저 이형록 책가도의 '소실선' 높이를 정리한 〔표4-2〕를 확인하도록 하자. 선행연구에서 이형록 책가도 중 가장 서양화법에 충실하였다고 언급되는 D를 예를 들어 확인하면 소실선 높이가 약 74.9cm로 표장 부분을 더하면 약 111cm이다[31]. 사람의 앉은키가 일반적으로 신장의 55%이므로 신장 160cm의 사람일 경우 앉은키는 88cm가 되며 눈높이는 이보다 낮아 약 78cm가 된다. 왕은 편전에서 30~40cm 정도 높이의 의자에 앉았다고 한다

31　D의 표장을 포함한 병풍 전체의 크기는 191.5×358.1cm로 아래쪽의 표장 부분은 35.7cm이다.

면 왕의 눈 높이는 88cm에 30~40cm를 더해 108~118cm가 되며 이 높이는 D의 표장 부분을 포함한 상태의 소실선 높이인 약 111cm와 거의 일치한다. 이형록 책가도 모두의 표장을 포함한 세로 길이를 조사한 것은 아니지만 이형록의 책가도는 대체로 표장을 포함한 상태의 소실선 높이가 110~120cm이다[32].

그리고 모든 이형록 책가도의 소실축은 화면 중심에 위치한다. 책가도를 등지고 중심에 앉는 이는 왕이므로 이 소실축은 왕의 위치를 의식한 것이라 여겨진다. 이상의 내용으로 미루어 보건대 당시의 정확한 상황을 알 수 없으므로 단언은 할 수 없지만 이형록의 책가도는 다른 책가도와 달리 편전에서 왕이 자리하는 지점(눈높이와 위치)을 의식하여 제작하였을 가능성이 크다고 할 수 있다.

한편 이형록의 책가도에서 광원이 좌우에 설정된 것은 제2장의 기록화에서도 확인할 수 있는 표현으로 이는 좌우 대칭을 이상적으로 여기는 유교 사상의 영향으로 광원을 좌우에 설정하였을 가능성이 있다[33]. 하지만 원근법처럼 책가도를 사용하는 장소와 관련지어 이러한 설정을 하게 되었을 가능성도 배제할 수 없다. 즉 편전은 남향으로 좌우의 측면이 장지를 바른 창문과 문으로 구성되어 현재의 선정전[도4-84]처럼 항상 빛이 들어오는 밝은 곳이었기에 책가도에도 광원을 좌우에 설정하였을지도 모른다.

32 표장을 포함한 크기는 B가 202.0×438.2cm, C가 203.8×289.6cm, F가 197.5×395.0cm이며, 각 소실선의 높이는 B가 120.6cm, C가 112.0cm, F가 116.0cm이다. 표장에 따라 소실선의 높이가 달라 질 수는 있지만 4단 구성의 A와 C 그리고 이형록의 책가도임을 검증할 필요가 있는 H를 제외한 이형록의 모든 책가도는 70cm 대 초중반을 기록하고 있어 당시 표준 표장 방식에 따른다면 모두 비슷한 소실선의 높이를 가지게 될 것이다.

33 김현수, 「조선시대 궁궐宮闕 건축의 원리와 그 사상적 기반으로서의 예禮 연구: 경복궁을 중심으로」, 『한국철학논집』 제51집(한국철학사연구회, 2016), pp.125~155에 의하면 조선의 궁궐 건축은 유교사상의 영향으로 좌우대칭의 구조가 많다.

【도4-84】현재의 선정전 모습(문화재청)

　　이상에서 살펴본 바와 같이 특정 장소와 시간에 대상을 바라본 눈높이
와 위치뿐만 아니라 화면 전체에 발하는 빛을 표현한 이형록의 책가도는 실
재하는 책장으로 보일 수 있는 효과를 높일 수 있는 장소에 사용되었음을
알 수 있다. 이형록의 표현이 이 모든 것을 의도한 것인지 우연인지는 증명
할 방법이 없다. 하지만 서양화법에 충실한 이형록의 책가도가 '핍진하다'라
고 높이 평가받을 수 있는 적절한 장소에 사용된 것만은 위의 검증을 통해

확인할 수 있다고 하겠다.

　그럼 왜 이형록은 왕이 위치하는 공간을 의식한 실재 책장처럼 보이는 책가도를 제작한 것일까? 책가도의 제작 목적에 대해서 제3장에서 확인한 바와 같이 정조는 신하에게 유학자로서 올바른 소양과 자질을 갖출 것을 권하고 자신 또한 그러한 유학자가 되어야 함을 인지하기 위해 책가도를 편전에 설치하였음을 확인하였다. 이 두 가지 목적을 달성하기 위해서는 그림보다는 유학 관련 서적이 빼곡히 나열되어 있는 실물의 책장이 보다 효과적일 것이다. 그러나 정조에게는 그렇지 않은 듯하다. 왜냐하면 『금릉집』에서도 밝혔듯이 정조는 '일이 많고 바빠서 책을 읽을 여가가 없을 때'가 많았다. 그러므로 편전에 실물의 책장을 둔다면 아마도 무심코 책을 읽게 될 경우가 빈번해지므로 정무에 방해가 될 것이기 때문이다. 정조는 익히 알려진 대로 유교에서 말하는 정치적 뿐만 아니라 학문적으로도 뛰어난 능력을 가진 이상적인 왕이었다. 경연을 통해 학식이 높은 신하가 왕을 가르치던 종래의 관습을 깨고 직접 신하들에게 학문을 가르칠 정도로 학문적 소양이 깊었던 정조였다. 이러한 정조였기에 정무를 보는 곳에 책이 바로 옆에 있으며 오히려 방해가 되므로 책이 그리울 경우에는 책이 가득히 꽂혀 있는 '책가도를 통해 마음의 안식을 찾고 눈으로 만족한' 것이다[34]. 그러므로 정조는 실물의 책장이 아닌 실물의 책장처럼 '핍진하게' 보이는 책가도가 필요했던 것이다.

34　뿐만 아니라 서양 학문에도 정통한 개명적인 왕임을 과시하기 위한 의도도 있었을 것이다.

이형록의 책가도가 서양화법을 수용한 배경

지금까지의 분석과 고찰을 통해 이형록의 책가도에는 서양화법의 경험적 학습을 통해 완전하지는 않지만 다른 책가도와 달리 고정된 눈의 높이와 위치를 의식한 투시 원근법과 광원을 의식하여 명암을 표현하는 음영법이 사용되었음을 확인하였다. 그뿐만 아니라 눈의 높이와 위치 그리고 광원이 책가도가 설치되는 공간인 편전에 맞게 설정되었기에 책가도가 실재하는 책장과도 같은 '핍진한' 효과를 더욱 높일 수 있었으며 이러한 시도는 그가 활약한 전 시기에 걸쳐 이루어졌음을 확인하였다. 이러한 분석 결과에서 중요한 점은 산수화, 초상화, 기록화, 영모화 등 18세기 후반에 서양화법을 적극적으로 사용한 회화 장르가 19세기가 되면 탈脫 서양화 됨에도 불구하고 책가도만이 높은 수준의 서양화법을 19세기 중엽까지도 일관되게 사용하였다는 점이다.

왜 책가도만이 이러한 결과를 낳게 되었을까? 어떠한 배경이 있었기에 이를 필요로 하였으며 가능하였을까? 책가도만이 19세기 중엽까지 높은 수준의 서양화법을 계속하여 사용한 배경에 대해서 살펴보면 다음과 같이 추측할 수 있을 것이다.

1. 미술사적 관점

이형록이 높은 수준의 서양화법을 사용할 수 있었던 배경에 대해서 미술사적 관점에서는 다음의 두 가지 가능성을 생각해 볼 수 있다. 첫 번째로 이형록 집안이 책가도 제작을 가업으로 계승하였다는 점을 염두에 두면 서양화법 또한 이를 통한 결과일 가능성이 있다.

이형록의 가계는 대대로 궁중화원을 배출하였으며 증조부인 이성린李聖麟(1718~1777)은 1747년부터 1748년까지 일본 통신사의 수행화원으로 일본을 방문한 경험이 있으며 조부 이종현의 아우인 이종근李宗根(1750~1827)은 1787년에, 부친 이윤민의 아우이면서 이형록의 숙부인 이수민李壽民(1783~1839)은 1812년에 연행사 수행 화원으로 북경을 방문한 경험이 있다. 그러므로 이형록의 가계는 서양화와 같은 최선단의 신문물을 경험할 수 있는 환경이었기에 누구보다 서양화법을 빠르게 접하였으며 연구하고 학습할 수 있었던 것으로 보인다. 그렇지만 제4장에서도 확인한 바와 같이 이형록의 가계가 처음부터 책가도 분야에서 뛰어남을 보여주지는 않았다.

[표4-1]에서 확인한 바와 같이 이형록의 조부인 이종현은 3번이나 문방화제로 녹취재에 응했으나 한 번도 높은 순위에 오른 적이 없다. 그러나 다음 세대인 이윤민(이형록의 부친)과 이수민(이형록의 숙부)은 한 번의 시험이긴 하지만 전부 1위에 올랐다. 그뿐만 아니라 『이향견문록』에서도 확인한 바와 같이 이윤민은 '그의 솜씨는 매우 훌륭하여 비견할 바가 없다'고 높이 평가받았다. 그러므로 이 시기부터 이형록의 책가도와 같은 높은 수준의 서양화법이 구사되었는지도 모른다. 그러나 이 가능성에 대해서는 조부인 이종현을 비롯해 이윤민, 이수민의 작품이 전하고 있지 않아 이를 검증하기에는 어려움이 있다.

 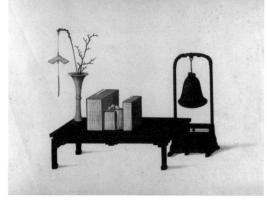

【도5-1】〈외소화〉, 작자 미상, 1800~1806년,
종이에 채색, 37.0×45.0cm, 영국·대영도서관 소장

【도5-2】〈외소화〉, 작자 미상, 1800~1806년,
종이에 채색, 37.0×45.0cm, 영국·대영도서관 소장

　　두번째는 이형록이 활약한 시기에 외소화外銷畫와 같은 그림들이 수입
되어 책가도의 새로운 그림본이 되었을 가능성을 추측해 볼 수 있다. 외소
화란 18세기부터 마카오와 광주에 내항한 서양 상인의 주문에 따라 서양
인 화가 혹은 서양인 화가에게 서양화법을 배운 중국인이 토산물로 제작한
그림으로 중국의 풍경과 풍습 등을 주제로 그린 것이다[1]. 2011년에 간행된
『대영도서관특장중국청대외소화정화大英圖書館特藏中國清代外銷畫精華』 전8권의
제10장 「실내진설조화室內陳設組畫」에 【도5-1】[2]와 【도5-2】[3]와 같은 외소화가 소
개되어 있다[4].

1　'외소화'의 정의에 대해서는 이주현, 「19세기 廣州의 外需風景畫 연구: 東·西 문화의 충돌과 융합」, 『미술
　　사연구』 제27호(미술사연구회, 2013), pp.61~87을 참조.

2　【도5-1】의 출전은 王次澄·吳芳鈺·盧慶濱 편, 『大英圖書館特藏中國清代外銷畫精華』 全8卷(廣東人民出
　　版社, 2011), p.12이다.

3　【도5-2】의 출전은 앞의 책, p.52이다.

4　앞의 책에는 외소화가 15종의 주제별로 분류되어 있으며 책가도와 유사한 그림은 제10장의 「室內陳設
　　組畫」에 게재되어 있다. 그리고 당시 외소화를 제작한 화가에 대해서는 이세장, 「18·19세기 중국 외소
　　화 중 廣州十三行館 모티프의 발전」, 문정희 번역, 『미술사논단』 제16·17호(한국미술연구소, 2003), pp.
　　217~243; 이주현, 앞의 논문; 瀧本弘之, 「カタイ幻想を西洋に伝達した外銷画」, 『アジア遊学』 제168호(도
　　쿄: 勉誠出版, 2013), pp.97~100; 이주현, 「개항장을 방문한 서양화가들: 마카오澳門, 광주廣州, 홍콩香港을
　　중심으로」, 『한국근대미술사학』 제28호(한국근현대미술사학회, 2014), pp.113~139을 참조.

【도5-4】 도5-3의 부분

【도5-5】 도5-3의 부분

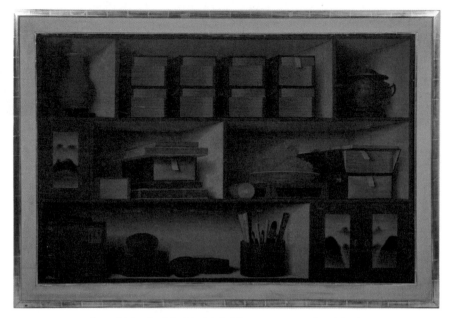

【도5-3】〈외소화〉, 작자 미상, 비단에 채색, 118.0×168.0cm, 미국 개인소장

 이 그림에 그려진 모티브는 서적을 비롯하여 산호와 특경이 꽂혀 있는 병과 기목奇木으로 만든 필통, 삼족향로, 인면이 새겨진 인장 등 책가도에서도 자주 등장하는 모티브일 뿐만 아니라 책가도처럼 서양화법으로 그려졌다. 단 이 그림들은 책가도와 달리 크기가 작아 기물들이 실제 크기로 그려지지 않았으며 그림자를 표현하였다.

 외소화로는 【도5-3】과 같은 그림도 전한다. 이 그림은 최근 미국 옥션에서 출품된 작품으로 한국의 책가도로 소개된 그림이다. 하지만 모티브의 종류와 그림자를 표현하는 등의 능숙한 음영법을 사용한 점 등을 통해 이 그림은 명백히 조선의 책가도가 아님을 알 수 있다. 중국의 전통적인 기물을 거의 완벽에 가까운 서양화법으로 그린 점과 최하단에 놓여있는 상자【도5-4】와 필통에 꽂혀있는 부채【도5-5】에 쓰여있는 한자가 정연한 필치임을 통해 이 그림은 아마도 서양화법을 배운 중국인 혹은 오랜기간 중국에 머문

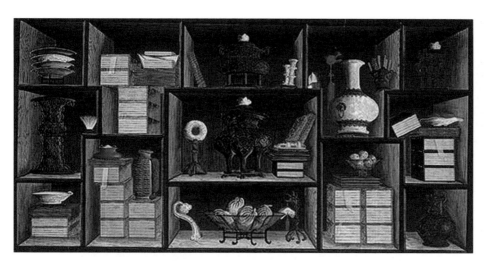

【도5-6】〈다보각도〉, 전 낭세녕, 종이에 채색, 237.6×123.4cm, 미국 개인소장

【도5-7】
도5-6의 부분

【도5-8】
도5-6의 부분

【도5-9】
도5-6의 부분

서양인 화가가 그린 외소화일 가능성이 높다[5].

　한편 이 그림과 비슷한 특징을 보여주는 그림으로 선행연구에서는 책가도의 원천작으로 소개되고 있는 전 낭세녕의 〈다보각도多宝閣図〉【도5-6】가 있다. 하지만 이 그림은 청의 궁중화원으로 일생을 보낸 낭세녕이 그린 것이라고 보기에는 불충분한 요소가 많다. 예를 들면 옥벽玉璧은 납작한 형태인데 〈다보각도〉에서는 도너츠【도5-7】처럼 볼륨감 있게 표현되었다. 그리고 여의는 일반적으로 필통에 꽂거나 책상 위에 눕혀 진열하는 경우는 있어도 【도5-8】처럼 책장 벽에 걸쳐 놓는 경우는 없다. 서적 또한 동아시아에서는 옆으로 눕혀 놓지만 【도5-9】에서는 서양책처럼 벽에 걸쳐 세워 놓았다[6]. 책 위

5　외소화는 주로 미국과 영국 등에 소장되어 있다. 【도5-3】이 미국의 옥션 회사를 통해 출품된 점도 이 회화가 외소화임을 방증한다고 할 수 있다.

6　〈다보각도〉가 청나라의 궁중화로 활약한 낭세녕의 그림일 가능성에 대한 진위 여부에 대해서는 일본의 黒川古文化研究所의 소장·曽布川寛 선생님께 가르침을 받았다. 구체적인 내용에 대해서는 박미연(박주현), 「책가도의 원천에 대해서-음영법을 실마리로」, 『민화연구』 제3집(계명대학교 한국민화연구소, 2014), pp.111~135을 참조.

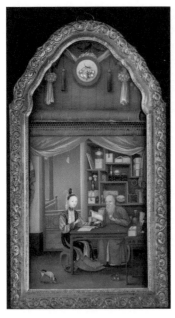 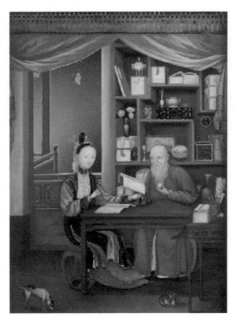

【도5-10】〈외소화〉, 작자 미상, 유리화,
113.7×64.1cm, 미국·피보디 에섹스 박물관 소장

【도5-11】도5-10의 부분

에 기물들을 올려놓는 점 또한 중국 황실에서는 행하지 않는 예법이라고
한다[7]. 책과 기물을 진열하는 이러한 방법은 외소화【도5-10】에 그려진 책장
【도5-11】에서 많이 확인할 수 있는 특징이다. 이처럼 〈다보각도〉는 모티브들
을 실물과 다르게 묘사하거나 기물을 다루는 예법이 궁중의 전통적인 방법
과 다른 점이 많으므로 청의 궁중화원이 그린 것이 아닌 마카오 혹은 광저
우 등의 지역에서 서양 상인들이 기념품으로 사서 본국으로 가져가는 토산
물로 제작한 회화 즉 외소화일 가능성이 높다고 할 수 있다.
 이러한 외소화들은 책가도에 그려진 모티브와 화법 등이 아주 유사하

7 이 또한 曾布川寬 선생님이 지적한 내용이다. 하지만 책가도 그림에도 책 위에 도자기나 과일 등을 올려놓
 은 모티브들을 많이 확인할 수 있다. 책을 중시하는 우리나라에서도 이러한 행위는 예법에 어긋난 것일 것
 이다. 그럼에도 책가도에 이러한 모티브가 그려진 것에 대해서는 고찰이 필요하겠다.

므로 조선회화에 끼친 영향에 대해서 좀 더 고찰할 필요성이 있다. 선행연구에서는 조선의 서양화 유입이 연행사절단에 의한 것이라는 지적이 대다수이지만, 실제로 이형록이 활약한 19세기 중엽에는 산둥반도를 경유하여 서양인 선교사가 조선에 입국하거나 마카오와 광저우와 같은 지역과 교역을 행한 서양 열강이 조선에도 통상을 요구하였던 시기이므로 이 지역을 통한 서양화 유입이 가능하였을 것으로 보인다[8].

2. 사회적·정치적 관점

이형록의 책가도가 전 시기에 걸쳐 높은 수준의 서양화법을 사용하게 된 배경은 이형록이 활약한 19세기의 정치 상황과도 연관지어 추측해 볼 수 있다. 이 시기는 책가도를 처음으로 고안한 정조가 붕어하고 30년 이상의 세월이 흐른 뒤이다. 이 당시의 왕들은 자신의 정당성과 왕권강화를 위해 당시 절대적인 권위를 가진 정조의 정책과 행사를 계승하려는 노력을 많이 보여주었다. 특히 제23대 왕 순조의 대리청정을 하였던 효명세자(1827~1830 대리청정)와 제24대 왕 헌종(1834~1849 재위), 제26대 왕 고종(1864~1907 재위)은 여러 가지 사업을 통해 정조의 업적을 계승하고자 하였다[9]. 먼저 효명세자

8 19세기에 서양인 선교사가 조선에 입국한 경로와 과정에 대해서는 김규성, 「19세기 전·중반기 프랑스 선교사들의 조선 입국 시도와 서해 해로−1830~1850년대를 중심으로」, 『교회사연구』 제32호(한국교회사연구회, 2009), pp.31~78을 참조. 19세기의 산둥반도 지역과 조선의 교류에 대해서는 松浦章, 「淸末山東半島と朝鮮半島との經濟交流」, 『関西大学東西学術研究所紀要』 제42호(오사카: 関西大学東西学術研究所, 2009), pp.23~35을 참조.

9 정조의 정치 사상을 계승하기 위해 효명세자, 헌종, 그리고 고종이 행한 사업에 대해서는 이민아, 「효명세자·헌종대 궁궐 영건의 정치사적 의의」, 『한국사론』 제54집(서울대학교 국사학과, 2008), pp.187~257; 장영숙, 「高宗의 '正祖 계승론'에 대한 검토와 試論」, 『인문학연구』 제12호(인천대학교 인문학연구소, 2009), pp.25~51; 노대환 「19세기 정조의 잔영과 그에 대한 기억」, 『역사비평』(역사비평사, 2016), pp.176~203을 참조.

는 정조가 행한 화성능행을 부활시켜 이때 행하던 과거와 민중의 소리를 듣기 위한 '상언上言'과 '격쟁擊錚' 제도를 활성화하였으며 선왕들을 기리기 위해 행하는 향연을 중시하여 정조대의 의례를 모범으로 행할 뿐만 아니라 향연에서 선보이는 악장樂章 또한 정조의 행적에 따라 자신이 직접 제작하기도 하였다. 또한 의두합倚斗閤과 연경당演慶堂 등 정조를 강하게 의식한 건물들도 건립하였다[10]. 그리고 헌종은 선왕의 치적을 수록한 역사서 『삼조보감三朝宝鑑』(1848년 간행)의 서문에 정조의 뜻을 받들어 잇고자 함을 기술하였으며 정조의 장용영壯勇營처럼 친위대인 총위영摠衛營을 설치하고 규장각과 같은 낙선재樂善齋를 건설하는 등 의도적으로 정조를 모범으로 하는 사업을 다수 행하였다. 한편 고종은 흥선대원군의 섭정에 의해 약해진 왕권을 강화하기 위해 정조가 설립한 왕실 도서관 겸 정책연구기관인 규장각의 기능을 부활시켰다.

이상과 같이 정조는 19세기 왕들에게 있어서 현명한 왕이자 모범이 되는 이상적인 왕이었다. 그러므로 정조의 정치와 학문에 대한 자세를 계승하고 있음을 자기자신이 인지함은 물론 신하들에게도 알리기 위해 19세기 왕들은 정조가 행한 제도와 행사, 그리고 영건營建 등을 의식한 사업을 행하였던 것이다. 이러한 정치적 배경이 있기에 정조가 조선의 정치 이념인 유교에 대한 신념을 상징적으로 표현한 책가도는 19세기 왕들이 정조를 계승하고 있음을 표현하는 데 있어서 아주 효과적인 그림이었을 것으로 추측된다. 그리고 책가도를 제작하는 데에 있어서 정조가 책가도를 "어찌 경은 진짜 책이라고 생각하는가? 책이 아니라 단지 그림일 뿐이다"라고 얘기하였듯이 책

10 이민아, 앞의 논문에 의하면 의두합은 효명세자의 서재로, '별에 의지한다' 즉 정조 혹은 정조가 왕권강화를 위해 설립한 규장각에 의지함을 상징하는 의미에서 만들었으며, 연경당은 정조가 중요시한 향연을 행하기 위해 건설하였다고 한다.

가도가 신하들에게 실재하는 책장처럼 보이도록 '핍진하게' 그리는 것 또한 중요한 요소였을 것이다.

이상과 같이 책가도가 다른 장르와 달리 19세기까지 높은 수준의 서양화법을 사용할 수 있었던 배경에 대해서 미술적인 관점과 사회적인 관점에서 추측해 보았다. 그러나 책가도에서 중요한 요소 즉 실재하는 책장과도 같은 사실성에 대한 지향은 20세기 근대 회화로 연결되지 못하고 그 맥이 끊어진 듯하다. 왜냐하면 책가도는 선행연구에서 지적하였듯이 궁중에서 양반 그리고 민간으로 흘러 그 수요층이 넓어짐에 따라 【도1-2】처럼 책장을 전통적인 평행 원근법으로 그리거나 【도1-3】처럼 입체감에 있어서 결정적인 역할을 하는 책장이 사라지거나 【도1-4】처럼 책장을 그리지 않는 것은 물론 기물들을 반상 위에 쌓아 올리듯이 그리게 되었다[11]. 이러한 변화의 배경에는 사실성을 추구하는 것보다 각 모티브에 담겨 있는 상징적인 의미(무엇이 그려져 있는지)를 설명함으로써 감상자의 복福·녹祿·수壽를 염원하고 축복하기 위한 길상적인 기능을 중시하는 조선 회화의 전통이 있었기 때문이다[12]. 이러한 특징은 이형록의 책가도에서도 확인되는 점으로 제Ⅲ기부터 서양화법의 특징이 점차 약해진 것은 이의 조후兆候라고 할 수 있을 것이다.

11 책가도 양식 변천에 대해서는 안희준, 「우리 민화의 이해」, 『꿈과 사랑: 매혹의 우리 민화』(호암 미술관, 1998), pp.150~155을 참조.

12 그리고 일반적으로 서양화법으로 그리면 대상이 눈 앞에 실재하는 듯한 일루전 효과를 얻기 때문에 대상의 '진짜 모습眞貌'을 그리는 화법이라는 인식이 있으며, 이를 이유로 책가도가 책거리보다 회화적 가치가 '높다'라고 생각하는 이들도 있다. 그러나 이러한 인식은 명백히 잘못되었다고 할 수 있다. 그림은 '진짜 모습'을 그리는 것만이 그림의 목적이 아니기 때문이다. 실제로 책거리는 감상자의 복福·녹祿·수壽를 염원하기 위한 목적으로 그리며 이러한 목적을 달성하기 위해서는 일루전을 일으키는 서양화법이 아닌 어떤 기물이 그려져 있는지를 알기 쉽게 설명하는 전통적인 평행 원근법으로 그리는 것이 보다 효과적일 것이다.

【사료】

李圭景,『伍洲衍文長箋散稿』下, 東國文化社, 1959

李瀷,『星湖僿説』, 慶熙出版社, 1967

劉在建·趙熙龍,『里鄕見聞録 / 壺山外記』, 亜細亜文化社, 1974

姚元之,『竹葉亭雜記』3권, 상하이: 中華書局, 1982

李奎象,『一夢先生文集』韓國歴代文集叢書570, 韓国文集編纂委員會, 경인문화사, 1994

金錫冑,『息庵先生文集』韓国歴史文集叢書603, 韓国文集編纂委員會, 경인문화사, 1994

正祖,『弘齋全書』韓国文集叢刊267, 民族文化推進會, 2001

李器之,「一菴燕記」成均館大学校大東文化研究院編『燕行録選集補遺』上, 成均館大学校大東文化研究院,
　　　2008

柳璞,『花庵隨録』, 정민 외 다수 번역, 휴머니스트, 2019

奎章閣編,『内閣日暦』(규장각 한국학 연구 홈페이지 http://kyujanggak.snu.ac.kr/home/
　　　main.do?siteCd=KYU)

『仁政殿營建都監』(규장각 한국학 연구 홈페이지 http://kyujanggak.snu.ac.kr/home/main.do?siteCd=KYU)

『中宗實録』(조선왕조실록 홈페이지 http://sillok.history.go.kr/main/main.do)

『承政院日記』(승정원일기 홈페이지 http://sjw.history.go.kr/main.do)

申叔舟,『國朝伍礼儀』3巻, 1475年(早稲田大学古典籍総合 데이터 베이스
　　　http://archive.wul.waseda.ac.jp/kosho/wa03/wa03_06312/wa03_06312_0004/
　　　wa03_06312_0004.html)

【도록】

김호연,『한국민화』경미문화사, 1977

『한국의 미』8 – 민화, 중앙일보사, 1978

『한국의 미』11 – 산수화(상), 중앙일보사, 1982

『한국의 미』12 – 산수화(하), 중앙일보사, 1982

『한국의 미』18 – 화조사군자, 중앙일보사, 1985

임두빈 편,『한국의 민화IV』서문당, 1993

『視覚の魔術展』, 가나가와: 神奈川県立近代美術館, 1994

『中国の洋風画–明末から清時代の絵画·版画·挿絵本』, 도쿄: 町田市立国際版画美術館, 1995

『吉祥–中国美術にこめられた意味』, 東京国立博物館, 1998

최완수 편,『우리 문화의 황금기 진경 시대』, 돌베개, 1998

손종국 편,『한국민화도록』, 경기대학교박물관, 2001

北海道立近代美術館·際芸術文化振興会 편,『朝鮮王朝の美』, 삿포로: 北海道新聞社, 2001

東京国立博物館他 편,『韓国の名宝』, 도쿄: NHKプロモーション, 2002

『반갑다! 우리민화』, 서울역사박물관, 2005

『행복이 가득한 그림, 민화』, 부산박물관, 2007

『흥선대원군과 운현궁의 사람들』, 서울역사박물관, 2007

『조선시대 초상화』1, 국립중앙박물관, 2007

『조선시대 초상화』2, 국립중앙박물관, 2007

『조선시대 초상화』3, 국립중앙박물관, 2007

한국문화재청 편, 『한국의 초상화』, (주)눌와, 2007

『朝鮮王朝の絵画と日本－宗達, 大雅, 若冲も学んだ隣国の美』, 도쿄: 読売新聞大阪本社, 2008

故宮博物院 편, 『文房清供』, 베이징: 紫禁城出版社, 2009

『한국의 민화: 한일문화교류 특별전람회』, 가회민화박물관, 2010

이수미·이혜경 편, 『조선시대 궁중행사도』 제1권, 국립중앙박물관, 2010

구일회·이수미·민길홍 편, 『조선시대 궁중행사도』 제2권, 국립중앙박물관, 2011

『화원: 조선화원대전』, 삼성미술관 리움, 2011

『국립고궁박물관: 전시안내도록』, 국립고궁박물관,2011

王次澄·吳芳鈺·盧慶濱 편, 『大英圖書館特藏中國清代外銷畫精華』 全8巻, 광저우: 広東人民出版社, 2011

『책거리 특별전: 조선 문인의 서재에서 현대인의 서재까지』, 경기도박물관, 2012

『길상: 우리 채색화 걸작전』, 가나 갤러리, 2013

신익철, 『선행사와 북경천주당－연행록소재 북경 천주당 기사집성』, 보고사, 2013

『궁중서화: 국립고궁박물관 소장품 도록』, 국립고궁박물관, 2013

陳玉秀 편, 『瓶盆風花: 明清花器特展』, 타이베이: 国立故宮博物院, 2014

『간송문화: 간송미술문화재단 설립 기념전』, 간송미술문화재단, 2014

『한국의 채색화 3－책거리와 문자도』, 다할미디어, 2015

『조선궁중화·민화 걸작전－문자도·책거리』, 서예박물관, 2016

『朝鮮時代の水滴－文人の世界に遊ぶ』, 오사카: 大阪市立東洋陶磁美術館, 2016

Byungmo Chung and Sunglim Kim (Eds.), *Chaekgeori: The Power and Pleasure of Possessions in Korean Painted Screens*. Seoul: Dahal media, 2017

『조선, 병풍의 나라』, 아모레퍼시픽미술관, 2018

出川哲郎 감수, 『文房四友－清閑なる時を求めて』, 오사카: 大阪市立東洋陶磁美術館, 2019

『근대서화』, 국립중앙박물관, 2019

【서적】

マックス·デルナー, 『絵画技術体系』, ハンス·G·ミューラ 개정, 佐藤一郎 번역, 도쿄: 美術出版社, 1980

ボリス·ウスペンスキー, 『イコンの記号学』, 北岡誠司 역, 도쿄: 新時代社, 1983

조선미, 『한국 초상화 연구』, 열화당, 1983

安輝濬, 『韓国絵画史』, 藤本幸夫·吉田宏志 번역, 도쿄: 吉川弘文館, 1987

한국민족문화대백과사전편찬부 편, 『한국민족문화대백과사전』 15, 한국정신문화연구원, 1991

故宮博物院編, 『清代宮廷絵画』, 타이베이: 文物出版社, 1992

한국문화상징사전편찬위원회 편, 『한국문화상징사전』, 동아출판사, 1992

구미래, 『한국인의 상징세계』, 교보문고, 1992

안휘준, 『한국회화사』, 일지사, 1993

김원룡·안휘준, 『한국미술사』, 서울대학교출판부, 1993

岸文和, 『江戸の遠近法』, 도쿄: 勁草書房, 1994

허균, 『전통미술의 소재와 상징』, 교보문고, 1994

윤열수, 『민화 이야기』, 디자인 하우스, 1995

島本浣·岸文和 편, 『絵画の探偵術』, 교토: 昭和堂, 1995

에른스트 곰브리치, 『예술과 환영』, 백기수 번역, 이화여자대학교 출판부, 1996

두산동아백과사전연구소 편,『두산세계대백과사전』19, 두산동아, 1996

이용수,『동물과 수로 본 우리 문화의 상징세계』, 도서출판 훈민, 1997

박은순,『금강산도연구』, 일지사, 1997

中野徹·西上実 편,『세계미술대전집』, 도쿄: 小学館, 1998

小山清男,『遠近法－絵画の奥行きを読む』, 도쿄: 朝日新聞社, 1998

최완수 외,『우리 문화의 황금기·진경 시대』1·2, 돌베개, 1998

문화재청 편,『한국의 초상화 － 역사 속의 인물과 조우하다』, 눌와, 1999

진준현,『단원 김홍도 연구』, 일지사, 1999

이성미,『조선시대 그림 속의 서양화법』, 소와당, 2000

박정혜,『조선시대 궁중기록화 연구』, 일지사, 2000

강관식,『조선후기 궁중화원 연구』상·하, 돌베개, 2001

김종대,『33가지 동물로 본 우리 문화의 상징체계』, 다른세상, 2001

단국대학교부설동양학연구소 편,『한국한자어사전』제1권, 단국대학교출판부, 2002

유승주·이철성,『조선후기 중국과의 무역사』, 경인문화사, 2002

宮下規久朗,『バロック美術の成立』, 도쿄: 山川出版社, 2003

이상희,『꽃으로 보는 한국 문화』, 넥서스BOOKS, 2004

어네스트 놀링,『친절한 투시 원근법』, 안영진 번역, 비즈앤비즈, 2005

조선미,『초상화 연구: 초상화와 초상화론』, 문예출판사, 2007

정은주,「연행사절의 서양화 인식과 사진술 유입－북경 천주당을 중심으로」,『명청사연구』제30호,
　　　명청사연구회, 2008

金用淑,『朝鮮朝宮中風俗の研究』, 大谷森繁 감수, 李賢起 번역, 도쿄: 法政大学出版局, 2008

アルブレヒト·デューラー,『「測定法教則」注解』, 下村耕史 옮김·편집, 도쿄: 中央公論美術出版, 2008

王凱,『紫禁城の西洋人画家－ジュゼッペ·カスティリオーネによる東西美術の融合と展開』, 오카야마:
　　　大学教育出版, 2009

エルヴィン·パノフスキー,『〈象徴形式〉としての遠近法』, 北田元 번역 감독, 川戸れい子·上村清雄 번역, 도쿄:
　　　筑摩書房, 2009

王凱,『苦悩に満ちた宮廷画家－朗西寧による異文化の受容と変貌』, 오카야마: 大学教育出版, 2010

レオン·バッティスタ·アルベルティ,『絵画論』, 三輪福松 번역, 도쿄: 中央公論美術出版, 2011

宮下規久朗,『バロック美術の成立』, 도쿄: 手川出版社, 2012

정병모,『민화 가장 대중적인 그리고 한국적인』, 돌베개, 2012

박정혜·황정연·강민기·윤진영,『조선 궁궐의 그림』, 돌베개, 2012

遠山公一,『西洋絵画の歴史1－ルネサンスの驚愕』, 高階秀爾 감수, 도쿄: 小学館, 2013; 신익철,『연행사와 북경
　　　천주당: 연행록소재 북경 천주당 기사집성』, 보고사, 2013

宇佐美文里,『中国絵画入門』, 도쿄: 岩波新書, 2014

에르빈 파노프스키,『상징형식으로서의 원근법』, 심철민 옮김, 도서출판b, 2014

이성미·김정희,『한국회화사 용어집』, 다할미디어, 2015

필 메츠거,『미술가를 위한 원근법의 이해와 활용』, 김재경 번역, 비즈앤비즈, 2016

実方葉子, 白原由起子 편,『高麗仏画: 香りたつ装飾美』, 도쿄: 根津美術館, 2016

【논문】

이태호,「조선시대의 동물화 사실 정신」,『한국의 미』18－화조사군자, 중앙일보사, 1985

岸文和,「延享2年のパースペクティヴ－奥村政信画〈大浮絵〉をめぐって」,『美術史』41(2), 도쿄: 美術史学會, 1992

이원복, 「책거리 소고」, 『근대한국미술논총』, 학고재, 1992

Kay E. Black and Edward W. Wagner, "Ch'aekkŏri Painting: A Korean Jigsaw Puzzle," *Archives of Asian Art*, no.46, 1993.

김동욱, 「조선시대 창덕궁 희정당의 편전 전용에 대해서」, 『건축역사연구』 제5호, 한국건축역사학회, 1994

米澤嘉圃, 「中国近世絵画と西洋画法」, 『米澤嘉圃美術史論集』, 도쿄: 国華社, 1994

강관식, 「진경시대후기 화원화의 시각적 사실성」, 『간송문화』 제49호, 한국민족미술연구소, 1995

홍선표, 「조선후기의 회화 애호풍조와 감평활동」, 『미술사논단』 제5호, 한국미술연구소, 1997

안휘준, 「우리 민화의 이해」, 『꿈과 사랑: 매혹의 우리 민화』, 호암미술관, 1998

Kay E. Black and Edward W. Wagner, "Court Style Ch'aekkŏri," in *Hopes and Aspirations: Decorative Painting of Korea*, San Francisco: Asian Art Museum of San Francisco, 1998.

곽순조, 「궁궐운영을 통하여 본 조선전기 경복궁의 배치특성에 관한 연구: 정전·편전·침전 및 동궁 일곽을 중심으로」, 성균관대학교대학원 석사논문, 1999

面出和子, 「絵画における光と影について: 江漢の陰影表現」, 『図学研究』 33호, JAPAN SOCIETY FOR GRAPHIC SCIENCE, 1999, pp.121~126

盧載玉, 「朝鮮時代初期山水画の研究」, 교토: 同志社大学大学院 박사논문, 2001

박심은, 「조선시대 책가도의 기원 연구」, 한국정신문화원 한국학대학원 석사논문, 2001

강명관, 「문체와 국가장치: 정조의 문체반정을 둘러싼 사건들」, 『문학과 경계』 제1호, 문학과 경계사, 2001

김종기·박희용, 「창덕궁 선정전의 공간구조와 이용에 관한 연구」, 『한림정보대학론문집』 제31집, 한림정보산업대학, 2001

노기식, 「청 전기 천주교의 수용과 금교」, 『중국학논총』 제15호, 고려대학교 중국학연구소, 2002

조서미, 「조선후기 중국 초상화외 유입과 한국적 변용」, 『미술사논단』 세104호, 한국미술연구소, 2002

윤정현, 「조선시대 궁궐 중심공간의 구조와 변화」, 서울대학교대학원 박사논문, 2002

박효은, 「18세기 조선 문인들의 회화수집활동과 화단」, 『미술사연구』 제233·234호, 한국미술사학회, 2002

이세장, 「18·19세기 중국 外銷畵 중 廣州十三行館 모티프의 발전」, 문정희 역, 『미술사논단』 제16·17호, 한국미술연구소, 2003

이인숙, 「책가화·책거리의 제작층과 수용층」, 『실천민속학연구』 제6호, 실천민속학회, 2004

신미란, 「조선후기 책거리 그림과 기물 연구」, 홍익대학교대학원 석사논문, 2006

岸文和, 「〈日本美術〉の記号学-ソシュールと遠近法-」, 『言語』 36(5), 도쿄: 大修館書店, 2007

장석범, 「조선후기 서양화풍 초상화와 유가적」, 『미술사연구』 21호, 미술사연구회, 2007

이훈상, 「책거리 화가의 개명 문제와 제작시기에 관한 재고」, 에드워드 와그너, 『조선왕조 사회의 성취와 귀속』, 이훈상·손숙경 공동 번역, 일조각, 2007

이현경, 「책가도와 책거리의 시점에 따른 공간 해석」, 『민속학연구』 제20호, 국립민속박물관 민속연구과, 2007

방진숙, 「조선후기 황공망식 산수화 연구」, 고려대학대학원 석사논문, 2007

정은주, 「연행사절의 서양화 인식과 사진술 유입-북경 천주당을 중심으로」, 『명청사연구』 제30호, 명청사연구회, 2008

석범, 「장 드니 아티레Jean-Denis Attiret(王致誠)와 로코코 미술의 동아시아 전파」, 『미술사연구』 22호, 미술사연구회, 2008

이민아, 「효명세자·헌종대 궁궐 영건의 정치사적 의의」, 『한국사론』 제54집, 서울대학교 국사학과, 2008

이주현, 「乾隆帝의 西畵인식과 郎世寧화풍의 형성: 貢馬圖를 중심으로」 『미술사연구』 23, 미술사연구회, 2009

장영숙, 「高宗의 '正祖 계승론'에 대한 검토와 試論」 『인문학연구』 제12호, 인천대학교 인문학연구소, 2009

松浦章, 「淸末山東半島와 朝鮮半島との経済交流」 『関西大学東西学術研究所紀要』 제42호, 오사카: 関西大学東西学術研究所, 2009

김규성, 「19세기 전·중반기 프랑스 선교사들의 조선 입국 시도와 서해 해로-1830~1850년대를 중심으로」,

『교회사연구』제32호, 한국교회사연구회, 2009

桶田洋明·波平友香·山元梨香,「絵画と遠近法－Ｉ－東西の比較から絵画教育の可能性をさぐる」, 『鹿児島大学教育部教育実践研究紀要』20호, 2010

장영기,「조선시대 궁궐 정전·편전의 기능과 변화」, 국민대학교대학원 박사논문, 2011

박본수,「조선후기 궁중 책거리 연구」, 『한국민화』제3호, 한국민화학회, 2012

정병모,「책거리의 역사, 어제와 오늘」, 『책거리 특별전: 조선 선비의 서재에서 현대인의 서재로』, 경기도박물관, 2012

이경순,「17-18세기 士族의 유람과 山水空間 인식」, 서강대학교대학원 박사논문, 2013

장석범,「화산관 이명기와 조선 후기 서양화풍 초상화의 국제성」, 『한국학연구』45호, 高麗大学校韓国学研究所, 2013

김취정,「개화기 서울의 문화유통공간: 광통교일대의 서화·도서의 유통을 중심으로」, 『서울학연구』제53호, 서울시립대학교 서울학연구소, 2013

김명희,「전통조경에서 盆을 이용한 식물의 활용과 애호 행태」, 『한국전통조경학회지』제13권 제3호, 한국전통조경학회, 2013

이주현,「19세기 廣州의 外需風景畵 연구: 東·西 문화의 충돌과 융합」, 『미술사연구』제27호, 미술사연구회, 2013

瀧本弘之,「カタイ幻想を西洋に伝達した外銷画」, 『アジア遊学』제168호, 도쿄: 勉誠出版, 2013

신익철,「18~19세기 연행사절의 북경천주당 방문의 양상과 의미」, 『한국교회사』제44호, 한국교회사연구소, 2014

정병모,「궁중책거리와 민화책거리의 비교」, 『민화연구』3, 계명대학교 한국민화연구소, 2014

윤진영,「조선 후반기 궁중책가도의 편년적 고찰」, 『민화연구』3, 계명대학교 민화연구소, 2014

이주현,「개항장을 방문한 서양화가들: 마카오(澳門), 광주(廣州), 홍콩(香港)을 중심으로」, 『한국근대미술사학』 제28호, 한국근현대미술사학회, 2014

박미연(박주현),「책가도의 원천에 대해서－음영법을 실마리로」, 『민화연구』3, 계명대학교 한국민화연구소, 2014

朴美蓮(朴株顯),「朝鮮における〈西洋画〉の受容－〈冊架画〉にみる彩色画」蜷川順子 編, 『油彩への衝動』도쿄: 中央公論美術出版, 2015

민길홍,「국립중앙박물관 소장 이형록필 책가도: 덕수4832〈책가도〉를 중심으로」, 『동원학술논문집』제16집, 국립중앙박물관 한국고고미술연구소, 2015

윤진영,「19세기 광통교에 나온 민화」, 『광통교서화사』, 서울역사박물관, 2016

김취정,「광통교 일대, 문화의 생산·소비·유통의 중심」, 『광통교서화사』, 서울역사박물관, 2016

김현수,「조선시대 궁궐(宮闕) 건축의 원리와 그 사상적 기반으로서의 예(禮) 연구: 경복궁(景福宮)을 중심으로」, 『한국철학논집』제51집, 한국철학사연구회, 2016

노대환,「19세기 정조의 잔영과 그에 대한 기억」, 『역사비평』, 역사비평사, 2016

이수미,「國立中央博物館 新受〈學圃讚 山水図〉」, 『美術資料』제92호, 국립중앙박물관, 2017

김수진,「조선후기 병풍 연구」, 서울대학교대학원 박사논문, 2017

朴美蓮(朴株顯),「李亨禄筆〈冊架図〉の特殊性について－遠近法·陰影法を中心に」, 『鹿島美術財団年報』제34호, 도쿄: 鹿島美術財団, 2017

朴株顯(朴美蓮),「李亨禄筆〈冊架図〉における西洋画法の受容：遠近法と陰影法を手掛かりに」, 『美術史』제185호, 도쿄: 美術史学会, 2018